GUITAR 吉他贏家
INNER

吉他贏家
GUITAR INNER

周重凱 著

序

INTRODUCTION

一本值得您繼續探討與支持的吉他流行音樂叢書，
「獨樂樂不如眾樂樂」，好音樂與好朋友分享，好
的彈奏更需要與愛彈吉他的琴友分享。內容除了保
有傳統彈奏之外，更加入了許多不同風格的彈奏曲
風，不論在和聲或對位，更值得琴友們一再play的
流行音樂書本。

期待各界先進繼續給予支持，使流行音樂能更上一
層樓。再次感謝麥書文化公司的全力支持，使本書
能順利完成，希望本書對愛好彈吉他唱歌的琴友能
有所幫助。

此次再版是針對想現今吉他彈奏風格不斷創新而編
寫的。再特殊彈奏與編曲觀念的日新月異下，其中
更包含Percussion、Slap、Tapping...將兩手的彈奏
分配更加豐富。當然本書仍保有傳統彈奏，從初學
到進階以至中、高級，盡可能地滿足琴友的需求。
期待各界先進繼續給予支持、指教，使流行音樂能
更上一層樓。再次感謝麥書國際文化事業有限公司
的全力支持，使本書能順利完成。

2014年8月

推薦序 I

等了好久《吉他贏家》終於改版了，在網路世代的今天，不同的國度可以拉近彼此的距離成為了「地球村」，也將所有民謠吉他的技術不斷地演進。而周老師更是不辭辛勞將最新的觀念、樂理與技巧融入吉他，希望可以將最好的彈法呈現在琴譜裡，讓所有學子可以更容易認識、更輕鬆上手。推廣民謠吉他的用心全部都在曲裡行間清晰可見。

「保留傳統，突破創新」一直是周老師中心思想與理念，本書除了原有的觀念，更加入了常用的點弦（Tapping）、拍板（Slap、percussion）、調弦法，及創作的樂句、爵士、流行、拉丁、鄉村…等曲風。融入彈唱或演奏之中，將民謠吉他推向不同的領域，真是妙不可喻，誠心的推薦給您！

彭志敏于 桃園

推薦序 II

《吉他贏家》是針對「吉他彈奏技巧」有系統來進行解說的一本好書，在每一個看似獨立的小單元背後，都是重凱老師三十多年教學與彈奏所獲得的經驗與心得，並且搭配適合每個主題單元的樂曲來作練習。

十分感謝重凱老師對我的信任與看重，邀請我為《吉他贏家》撰寫推薦文，也與各位「贏家」分享自身經驗：在「自我彈奏」與「授課教學」中，知悉此書其中的技巧與觀念，因而每當彈奏的音符娓娓流洩時，都深刻地感受到重凱老師對於吉他那無以附加的熱情與使命。最後與各位「贏家」分享一個小祕密——請千萬不要錯過主題單元的『樂句』小練習，相信你們將會有深刻的體會與感受。

在此，獻上衷心的祝福，預祝贏家們收穫滿滿，成功邁向康莊勝利大道。

文藻外語大學吳甦樂教育中心講師
吳英傑 敬上
甲午年孟秋荔月

目錄 CONTENTS

目錄 CONTENTS

目錄 CONTENTS

吉他各部位名稱

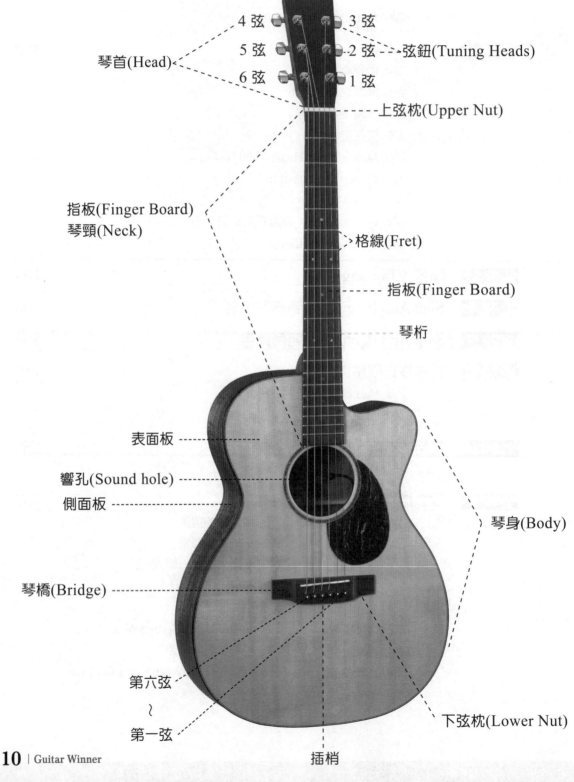

4 弦　　3 弦
5 弦　　2 弦 ----- 弦鈕(Tuning Heads)
琴首(Head)
6 弦　　1 弦

上弦枕(Upper Nut)

指板(Finger Board)
琴頸(Neck)

格線(Fret)

指板(Finger Board)

琴桁

表面板

響孔(Sound hole)

側面板

琴身(Body)

琴橋(Bridge)

第六弦

下弦枕(Lower Nut)

第一弦

插梢

吉他基礎樂理

自然音階

音 名	C	D	E	F	G	A	B	C
唱 名	Do	Re	Mi	Fa	Sol	La	Si	Do
簡 譜	1	2	3	4	5	6	7	i
調式音階	I	II	III	IV	V	VI	VII	VIII
專有名稱	主音	上導音	中音	下屬音	屬音	下中音	導音	上主音

【註】E、F（3、4）與B、C（7、1）間為半音、在琴格相距一格，其餘皆為全音在琴格上相距兩格。

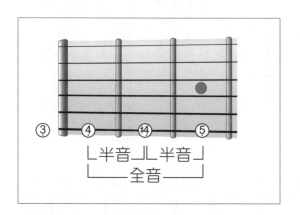

變化記號

『♯』表示升記號升半音

『♭』表示降記號降半音

『♮』表示還原或原音

變化音階

全部由半音組合而成，因加了升降號而稱之。

1	♯1	2	♯2	3	4	♯4	5	♯5	6	♯6	7
	♭2		♭3			♭5		♭6		♭7	

$^{\sharp}1 = {}^{\flat}2$, $^{\sharp}2 = {}^{\flat}3$, $^{\sharp}4 = {}^{\flat}5$, $^{\sharp}5 = {}^{\flat}6$, $^{\sharp}6 = {}^{\flat}7$

（自然音階 + 變化音階，共有12個音，所以也稱十二平均律。）

六線譜與拍數之認識

六線譜記號（TAB）

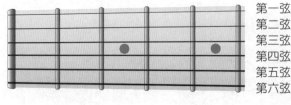

第一弦
第二弦
第三弦
第四弦
第五弦
第六弦

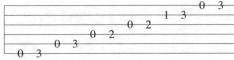

左圖所寫之數字為左手指頭所按的格數：
0所表示為空弦，左手不按弦，右手指撥弦，
3表示將左手指按第3格，右手指撥弦。

簡譜拍數之認識

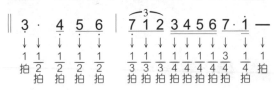

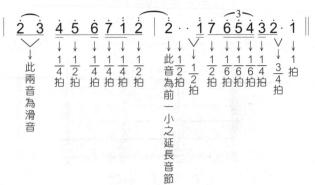

六線譜拍數之認識

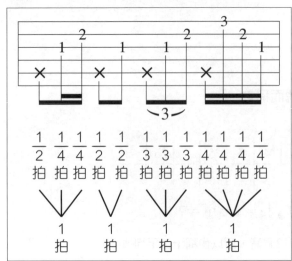

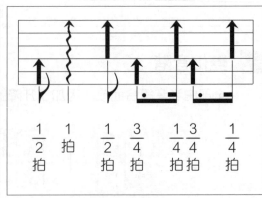

調音法

調弦方法有很多種，例如可用口琴、鋼琴或調音笛來幫助調音，除此亦可用聽覺音感來調弦。

使用調音笛調弦法

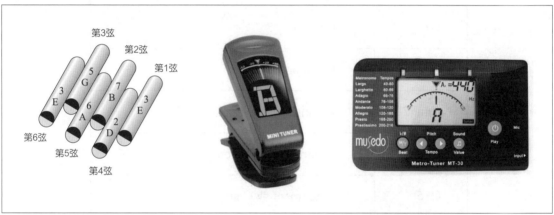

使用聽覺音感調弦法

〔說明〕

按第六弦第5格等於第五弦開放弦（6̣）

按第五弦第5格等於第四弦開放弦（2）

按第四弦第5格等於第三弦開放弦（5）

按第三弦第4格等於第二弦開放弦（7）

按第二弦第5格等於第一弦開放弦（3̇）

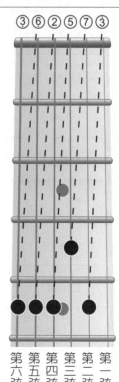

和弦名稱與讀法

和弦名稱	和弦讀法
C	C 或 C major
Cm	C minor
C7	C seven
Cm7	C minor seven
Cmaj7	C major seven 或寫成 CM7
Cm(#7)	C minor sharp seven
C+5	C augment 或 C aug
C-5	C altered 或 C alt
C7+5	C augmented seven 或 C7 aug
C7-5	C altered seven 或 C7 alt
Cdim	C diminished 或 C° 、C-
C6 9	C six nine
Cm6 9	C minor six nine
Csus4	C suspended 或 C sus
C7 sus4	C seven suspended
C7(♭9)	C seven flat nine

何謂和弦

在每個調子裡都有幾個基本和弦,那就是主和弦、下屬和弦、屬七和弦、屬和弦。

(1)主 和 弦：以主音為根音的三和音構成。

(2)下屬和弦：以下屬音為根音的三和音構成（即主和弦向後退七個半音就可推得下屬和弦）。

(3)屬 和 弦：以屬音為根音的三和弦音構成。

(4)屬七和弦：在屬和弦上再加上一個第七度音變成四個和音構成（即主和弦向前進七個半音就推得屬七和弦）。

由以上可知：

大調時

〔主 和 弦〕：是由（1、3、5）三音構成。

〔下屬和弦〕：是由（4、6、1）三音構成。

〔屬 和 弦〕：是由（5、7、2）三音構成。

〔屬七和弦〕：是由（5、7、2、4）四音構成。

小調時　將大調升六度（或降三度）就成為小調基音。

〔主 和 弦〕：是由（6、1、3）三音構成。

〔下屬和弦〕：是由（2、4、6）三音構成。

〔屬 和 弦〕：是由（3、5、7）三音構成。

〔屬七和弦〕：是由是（3、5、7、2）四音構成。

音程

（1）音程：在音階中，兩音之間的距離稱為音程。

（2）單音程：在八度音程以內，例：Do到高八度或低八度的Do之內。

（3）複音程：即超過八度音程以上者。其性質相當於減去七度的音程，如九度相當於兩度，十度相當於三度，以此類推。

音程說明

音程	半音數	舉　例
完全一度	0	1-1, 2-2, 3-3, 4-4, 5-5, 6-6, 7-7
小二度	1	3-4, 7-i̇
大二度	2	1-2, 2-3, 4-5, 5-6, 6-7
小三度	3	2-4, 3-5, 6-i̇, 7-2̇
大三度	4	1-3, 4-6, 5-7
完全四度	5	1-4, 2-5, 3-6, 5-i̇, 6-2̇, 7-3̇
增四度	6	4-7
完全五度	7	1-5, 2-6, 3-7, 4-i̇, 5-2̇, 6-3̇
減五度	8	7-4̇
小六度	8	3-i̇, 6-4̇, 7-5̇
大六度	9	1-6, 2-7, 4-2̇, 5-3̇
小七度	10	2-i̇, 3-2̇, 5-4̇, 6-5̇, 7-6̇
大七度	11	1-7, 4-3̇
完全八度	12	1-i̇, 2-2̇, 3-3̇, 4-4̇, 5-5̇, 6-6̇, 7-7̇

和弦組成音與公式

本表所劃的和弦組成音，以固定唱名法（C調）表示。

和 弦 名 稱	組 成 音	公 式 說 明
C	1 , 3 , 5	大三度 (1→3) + 小三度 (3→5)
Cm	1 , ♭3 , 5	小三度 (1→♭3) + 大三度 (♭3→5)
C7	1 , 3 , 5 , ♭7	大三度 (1→3) + 小三度 (3→5) + 小三度 (5→♭7)
Cm7	1 , ♭3 , 5 , ♭7	小三度 + 大三度 + 小三度
Cmaj7	1 , 3 , 5 , 7	大三度 + 小三度 + 大三度
Cm M7	1 , ♭3 , 5 , 7	小三度 + 大三度 + 大三度
C6	1 , 3 , 5 , 6	大三度 + 小三度 + 大二度
Cm6	1 , ♭3 , 5 , 6	小三度 + 大三度 + 大二度
C9	1 , 3 , 5 , ♭7 , 2	由屬七和弦 + 第九度音 2 (大三度)
C69	1 , 3 , 5 , 6 , 2	由大三和弦 (1、3、5)和弦 + 第六度音 + 第九度音
C11	1 , 3 , 5 , ♭7 , 2 , 4	屬七和弦 + 第九度音 2 + 第十一度音 4
C13	1 , 3 , 5 , ♭7 , 2 , 4 , 6	屬七和弦 + 第九度音 2 + 第十一度音 4 + 第十三度音 6
Cmaj9	1 , 3 , 5 , 7 , 2	由 Cmaj7 (1、3、5、7) + 第九度音 2
Caug (C+)	1 , 3 , ♯5	大三度 (1→3) + 大三度 (3→♯5)
Caug7	1 , 3 , ♯5 , ♭7	增和弦 + 降半音之第七度音 ♭7
C7+9	1 , 3 , 5 , ♭7 , ♯2	將C7之第九度音升半音 ♯2
C7-5	1 , 3 , ♭5 , ♭7	將C7之第五度音降半音 ♭5
C7-9	1 , 3 , 5 , ♭7 , ♭2	將C7之第九度音降半音 ♭2
Cm7-5	1 , ♭3 , ♭5 , ♭7	將Cm7之第九度音降半音 ♭5
Csus4	1 , 4 , 5	將C之第三度音改為第四度音
C7 sus4	1 , 4 , 5 , ♭7	將C7掛留第四度音 4
Cdim (C°;C⁻)	1 , ♭3 , ♭5 , 6	小三度 (1→♭3) + 小三度 (♭3→♭5) +小三度 (♭5→6)

大調與其關係小調

如何判別大小調

【1】 若起音為Do或Sol及終止音為Do者，歌曲多數為大調。

【2】 若起音為Mi或La及終止為La者，歌曲多數為小調。

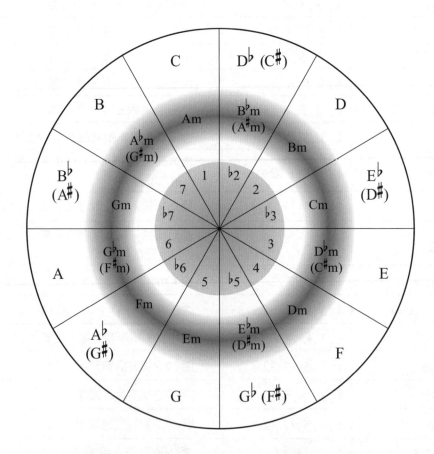

圖表說明：最外圈為大調，內圈為其關係小調。

手指代號與功能

民謠吉他彈奏方式乃右手彈節奏勾指法，左手按和弦， 因此可謂是分工合作。

◉ 左手手指（按弦用）

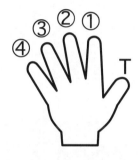

			①	第1格 (fr.)
		②		第2格 (fr.)
③④				第3格 (fr.)

第 第 第 第 第 第
六 五 四 三 二 一
弦 弦 弦 弦 弦 弦

〔拇　指〕固定於琴頸（亦可按第六弦）

〔食　指〕代號 ①

〔中　指〕代號 ②

〔無名指〕代號 ③

〔小　指〕代號 ④

◉ 右手手指（彈弦用）

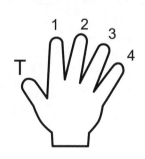

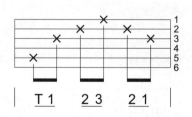

T 1　　2 3　　2 1

〔拇指〕代號 T，原則彈六、五、四弦。

〔食指〕代號 1，原則彈第三弦。

〔中指〕伐號 2，原則彈第二弦。

〔無名指〕代號 3，原則彈第一弦。

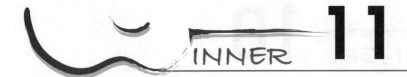

節奏說明

❶ X → 代表「蹦」之聲音，以彈奏六、五、四弦為主。

❷ ↑ → 代號「恰」之聲音，由上往下擊弦。（由六弦往一弦方向）

❸ ↓ → 由下往上勾。（由一弦往六弦方向）

❹ ↑ → 表示強擊

❺ ♪ → 表示琶音

❻ ↑ → 表示切音

❼ 節奏一般都用匹克（pick）彈之。

本書記號說明認識

1.	小節線	｜ 　 ｜
2.	樂句線	‖ 　 ‖
3.	反覆記號	‖: 　 :‖
4.	連續記號	*D.S.*（Da Seqnue）、𝄋，從另一個 𝄋 再彈一次。
5.	停留記號	⌒
6.	從頭彈起	*D.C.*（Da Capo）
7.	**D.C. N/R**	從頭彈起，遇反覆記號不須反覆彈奏
8.	結束記號	‖ 或 **Fine**
9.	速度變慢	**Rit.....**（Ritardando）
10.	聲音漸小消失	**Fade out**
11.	⊕ 用於 𝄋 反覆後跳至 " ⊕ "	

例：

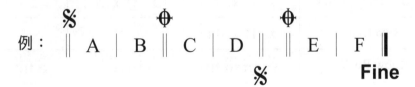

註：彈奏順序為 A - B - C - D 𝄋 → 𝄋 A - B ⊕ → ⊕ E - F

Key ：原曲調別	Capo ：移調夾所夾格數
Play ：彈奏調別	Tempo ：節奏速度，如（♩=80）表示每分鐘80下。
	Rhythm ：節奏型態，如（Soul、Rock、Funk、Swing）
	Tuning ：調弦法

匹克（Pick）的彈法與用法

Pick的種類

指套型Pick

瓜子型Pick

三角型Pick

（1）Pick的功用是使吉他在彈奏時，能撥出較大的聲響及清晰的聲音。

（2）Pick的類別很多，常見的有上列幾種。Pick拿法為使用右手拇指及食指捏住即可。硬（厚）度可分薄、中、厚三種，視個人習慣而彈奏。

節奏名稱	匹克（Pick）彈法種類		
Blue / Jeluba	\| x↑ x↑ x↑ x↑ \|	\| x ↑·↑ x ↑·↑ \|	\| x·↓↑·↓ x·↓↑·↓ \|
Soul	\| x ↑x xx ↑x \| \| x ↑x x ↑x \|	\| xx ↑x xx ↑x \| \| x ↑ xx ↑x \|	\| xx ↑↑ xx ↑x \| \| xx ↑↑x↓↑↓ ↑↑ \|
Rumba	\| x⸮ ↑ x↑ x↑ \|	\| x⸮ ↑ x↓ x↓ \|	\| x↑ ↑ x↑ x↑ \|
Waltz	\| x ↑ ↑ \|	\| x ↑↓↑ \|	\| x ↑↓ ↑↓ \|
Twist (New New)	\| xx ↑↑ xx ↑↑ \|	\| x ↑↑ x ↑ \|	
Cha Cha	\| x ↑↑ x ↑↑ \|		
Slow Rock	\| xxx ↑↑↑ xxx ↑↑↑ \|	\| xxx ↑x xxx ↑x \|	\| xxx ↑↑↓ xxx ↑↑↓ \|
Swing	\| x ↑·↓x ↑·↓ \|	\| x ↑·↓↑·↓·↓ \|	\| x↑↓↑↑ x↑↓↑↑ \|
Tango	\| ↑ ↑ ↑ ↑ \|	\| ↑ ↑ ↑ ↑x \|	\| ↑· ↑↑ ↑ \|
Mambo	\| x ↑↓ ↓↓ ↑ \|	\| x↓ ↑↓ ↓↓ ↑ \|	
Disco / March	\| x↑ x↑ x↑ x↑ \|	\| x↑↓↑↑ x↑↓↑↑ \|	\| x↑↓ x↑↓ x↑↓ x↑↓ \|
Samba	\| x ↑↑ x ↑↑ \|	\| x ↑x x↑ ↑↑ \|	
Folk Rock	\| x ↑↓↓↓ ↑↓ \|	\| x ↑↓↓↓ ↑ \|	\| x ↑↓ x↓ ↑↓ \|

C大調音階（Scale）

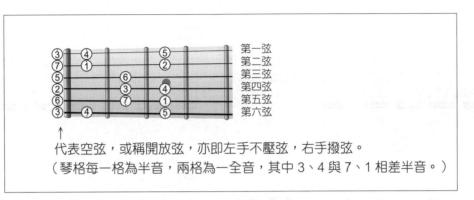

代表空弦，或稱開放弦，亦即左手不壓弦，右手撥弦。

（琴格每一格為半音，兩格為一全音，其中 3、4 與 7、1 相差半音。）

左手指法：第1格以食指按弦，第2格以中指按弦，第3格以無名指按弦。

右手指法：第一弦以無名指撥弦，第二弦以中指撥弦，第三弦以食指撥弦。

【註】（ 3 稱為低音，3 稱為中音，3 稱為高音，3 稱為倍低音，3 稱為倍高音 ）。

順向與逆向音階練習

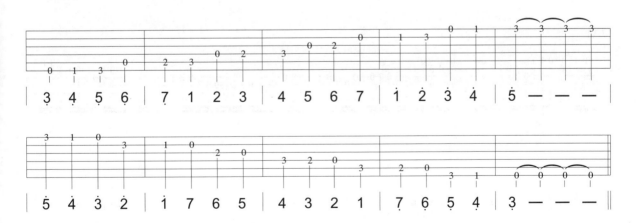

C大調音階綜合練習

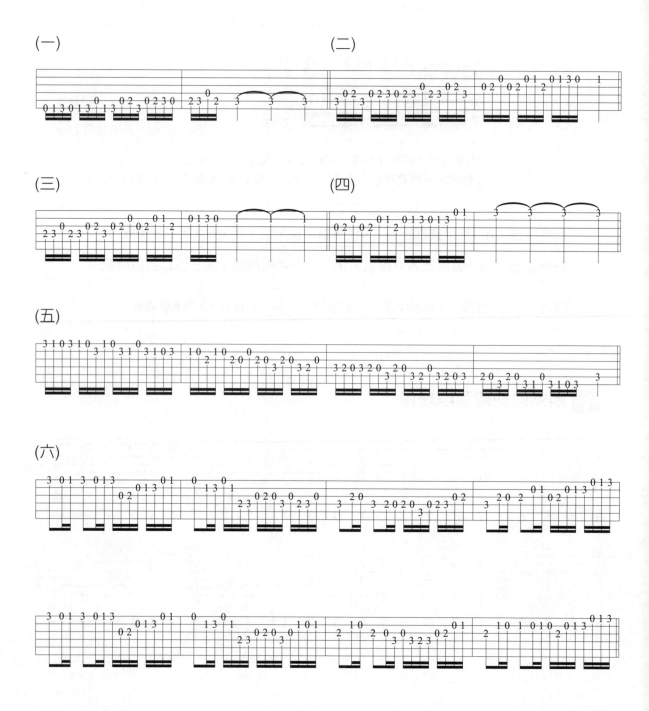

C大調單音與和弦的彈奏

※可先彈單音再彈六線譜

🎼 生日快樂

3/4 拍

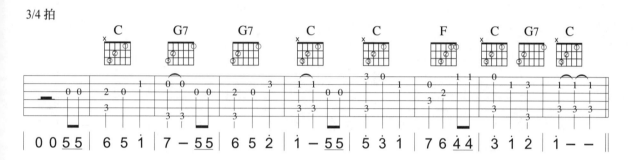

🎼 小星星

4/4 拍

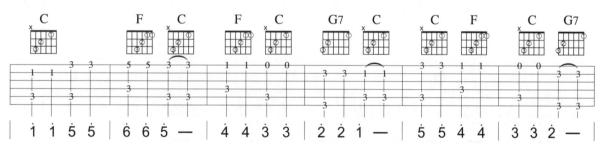

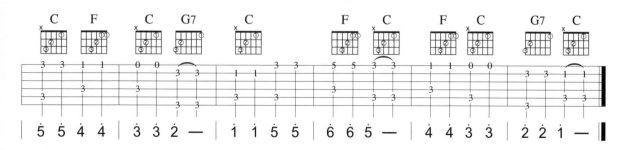

古老的大鐘

Key C Rhythm 3/4

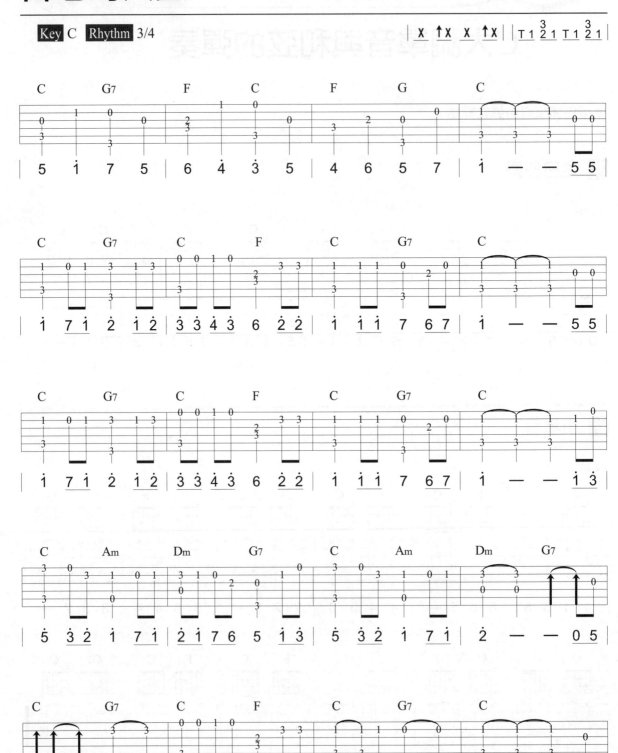

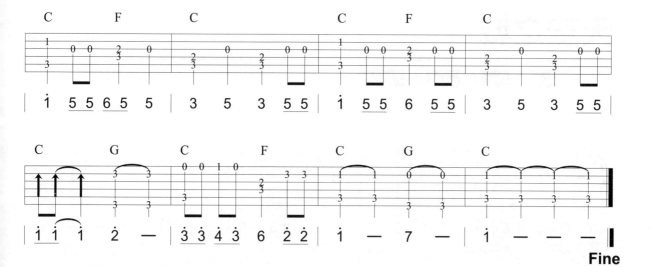

天空之城

作曲：久石讓

♩ = 78　Key C　Play C　Capo 0　Rhythm 4/4

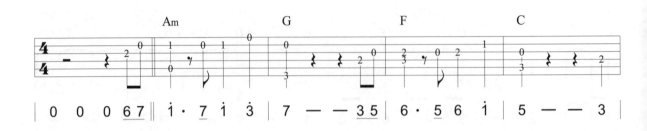

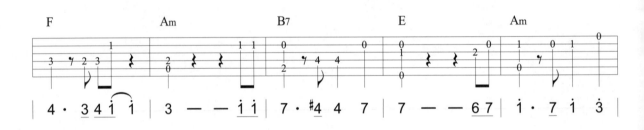

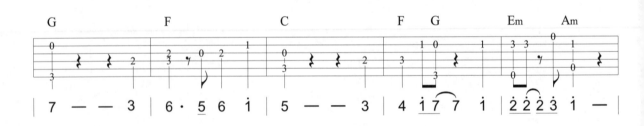

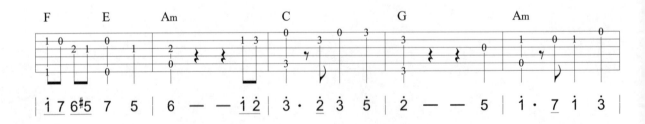

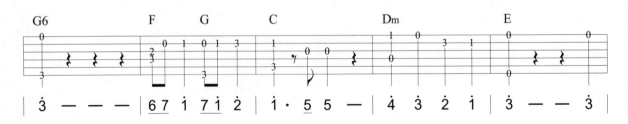

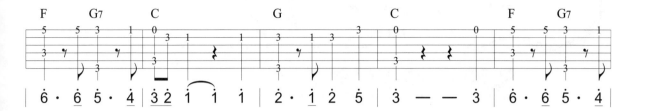

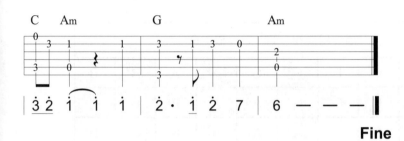

Fine

【說明】

━ ＝ 二拍休止符

𝄽 ＝ 一拍休止符

𝄾 ＝ 半拍休止符

各調根音推算公式

調名	各 調 所 用 和 弦 之 根 音										
C	D♭	D	E♭	E	F	G♭	G	A♭	A	B♭	B
D♭	D	E♭	E	F	G♭	G	A♭	A	B♭	B	C
D	E♭	E	F	G♭	G	A♭	A	B♭	B	C	D♭
E♭	E	F	G♭	G	A♭	A	B♭	B	C	D♭	D
E	F	G♭	G	A♭	A	B♭	B	C	D♭	D	E♭
F	G♭	G	A♭	A	B♭	B	C	D♭	D	E♭	E
G♭	G	A♭	A	B♭	B	C	D♭	D	E♭	E	F
G	A♭	A	B♭	B	C	D♭	D	E♭	E	F	G♭
A♭	A	B♭	B	C	D♭	D	E♭	E	F	G♭	G
A	B♭	B	C	D♭	D	E♭	E	F	G♭	G	A♭
B♭	B	C	D♭	D	E♭	E	F	G♭	G	A♭	A
B	C	D♭	D	E♭	E	F	G♭	G	A♭	A	B♭

【例如】

C調的 F 為→D調的G；F調的B♭

C調的G7為→D調的A7；F調的C7

其餘各調之各和弦均可照表推算。

注意：D♭ = C♯、 E♭ = D♯、 G♭ = F♯、 A♭ = G♯、 B♭ = A♯

根音（Bass）所彈位置

根音是依和弦變換而改變的，而在這麼多弦中，拇指要彈哪一弦，其實琴友只記住一個原則，即是各調和弦構成之根音即，例如：

以C調為例：

	C	D	E	F	G	A	B
根音	1	2	3	4	5	6	7
彈奏位置	第五弦	第四弦	第六弦	第四弦	第六弦	第五弦	第五弦

找出第一個大寫字母最低音，其餘不必管它。

如：C、C7、Cmaj7----------------根音就是1

如：Am、Am7、A7----------------根音就是6

如：Em、E、Em7-----------------根音就是3

注意：彈E7時，拇指要彈第六弦的3而先不彈第四弦的3。

和弦伴奏除了用主根音以外，亦可使用其內音加以變化，使其旋律更動聽、明顯。

	C大調三基本和弦			A小調三基本和弦		
和弦圖示						
和弦名稱	C	F	G7	Am	Dm	E7
構成音	1 3 5	4 6 1	5 7 2 4	6 1 3	2 4 6	3 #5 7 2
和弦種類	主和弦	下屬和弦	屬七和弦	主和弦	下屬和弦	屬七和弦

C大調與Am小調

Am調是C調的關係小調，音階相同。起始為Mi，所以也稱為Mi型音階。

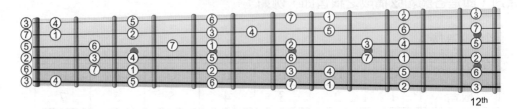

12th

C	F	G7	Am	Dm	Em

Cmaj7	Fmaj7	Gmaj7	A7	Dm7	E

C7	Fm	G	Am7	D7	E7

🎵 和弦進行

```
C - G7 - C
C - F - C
C - F - G7 - C

C - Am - Dm - G7
Am - G - F - E
```

以上和弦之進行可以以代理和弦進行

```
C - Am7 - Dm7 - G7
Cmaj7 - A7 - D7 - G
```

移調夾（Capo）的用法與和弦轉換關係表

移調夾（Capo）是民謠吉他伴奏上不可缺少的一種工具，其功用有三：

（1）因為每個人的音域有所不同，移調夾可用來調整自己唱的音域。

（2）調子的和弦太難按或技巧難表現的歌，可借用移調夾來改變達到自由發揮。

（3）可利用同一種指法或節奏在經移調夾改換的和弦一起彈出，產出不同的效果。

調名	capo:1	capo:2	capo:3	capo:4	capo:5	capo:6	capo:7
C	C$^\sharp$/D$^\flat$	D	D$^\sharp$/E$^\flat$	E	F	F$^\sharp$/G$^\flat$	G
C$^\sharp$/D$^\flat$	D	D$^\sharp$/E$^\flat$	E	F	F$^\sharp$/G$^\flat$	G	G$^\sharp$/A$^\flat$
D	D$^\sharp$/E$^\flat$	E	F	F$^\sharp$/G$^\flat$	G	G$^\sharp$/A$^\flat$	A
D$^\sharp$/E$^\flat$	E	F	F$^\sharp$/G$^\flat$	G	G$^\sharp$/A$^\flat$	A	A$^\sharp$/B$^\flat$
E	F	F$^\sharp$/G$^\flat$	G	G$^\sharp$/A$^\flat$	A	A$^\sharp$/B$^\flat$	B
F	F$^\sharp$/G$^\flat$	G	G$^\sharp$/A$^\flat$	A	A$^\sharp$/B$^\flat$	B	C
F$^\sharp$/G$^\flat$	G	G$^\sharp$/A$^\flat$	A	A$^\sharp$/B$^\flat$	B	C	C$^\sharp$/D$^\flat$
G	G$^\sharp$/A$^\flat$	A	A$^\sharp$/B$^\flat$	B	C	C$^\sharp$/D$^\flat$	D
G$^\sharp$/A$^\flat$	A	A$^\sharp$/B$^\flat$	B	C	C$^\sharp$/D$^\flat$	D	D$^\sharp$/E$^\flat$
A	A$^\sharp$/B$^\flat$	B	C	C$^\sharp$/D$^\flat$	D	D$^\sharp$/E$^\flat$	E
A$^\sharp$/B$^\flat$	B	C	C$^\sharp$/D$^\flat$	D	D$^\sharp$/E$^\flat$	E	F
B	C	C$^\sharp$/D$^\flat$	D	D$^\sharp$/E$^\flat$	E	F	F$^\sharp$/G$^\flat$

【註】移調夾之使用以不超過七格為限。

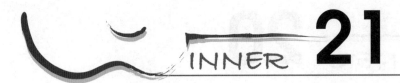

調式

簡單說就音樂中以主音為中心，按照其音的高低，或穩定與不穩定關係，所構成的一個體系，稱為調式。當音階從低往高走稱為上行，當音階由高往低走稱為下行。

大調式 是以C（Do）為主音，由七個音所組成的調式。

（1）自然大調：其所涵蓋的音為Do、Re、Mi、Fa、Sol、La、Si，由五個全音兩個半音組成，而且兩組半音是自然形成的。

（2）和聲大調：上行或下行時第六級音都下降半音，與七級音構成增二度音程。
　　　　　　　例如：Do、Re、Mi、Fa、Sol、降La、Si，Do、Si、降La、Sol、Fal、Mi、Re。以C大調為例：C — A♭ — C
　　　　　　　　　　　　　　　　　　　　　　　　（♭6）

（3）旋律大調：上行時與自然大調一樣沒有升降音。
　　　　　　　下行時第七級、第六級音降半音。例如：Do、降Si、降La、Sol、 Fal、Mi、Re。以C大調為例：C — A♭ — B♭ — C
　　　　　　　　　　　　　　　　　　　　　　　　　（♭6）（♭7）

小調式 以A（La）為主音，由七個音所構的調式。

（1）自然小音階：其所涵蓋的七個音全是自然音，也就是不升、不降或還原的音，此音節是大調所用之音階，其排列順序上大調為Do、Re、Mi、Fa、Sol、La、Si，而小調是La、Si、Do、Re、Mil、Fa、Sol，而小調Sol至La是全音，不像大調Si至Do是半音具導音功能，因此Sol具有獨音個性，沒有結束感覺。

（2）和聲小音階：為了彌補自然小音階之不足，於是將Sol升半音，因此升Sol與La之間差半音，此距離卻不適於歌曲，因此和聲小音階只為和聲而設置的音階。

（3）曲調音階：又稱為「旋律小音階」，此音階是針對和聲小音階的不適合歌唱與編曲，於是將Fa升半音，使升Fa與升Sol之間相差兩個半音，但它又分上行與下行兩種，上行時為升Fa適於歌唱或編曲，而下行時由於原先的作用不存在而恢復自然小音階的型態。

例如：La、Si、Do、Re、Mi、升Fa、升Sol、 La 、Sol、Fa、Mi、Re、Do、Si、La
　　　　　　　　　　　　上行　　　　　　　　　　　　　　　　　下行

靈魂樂（Soul）常用指法與節奏

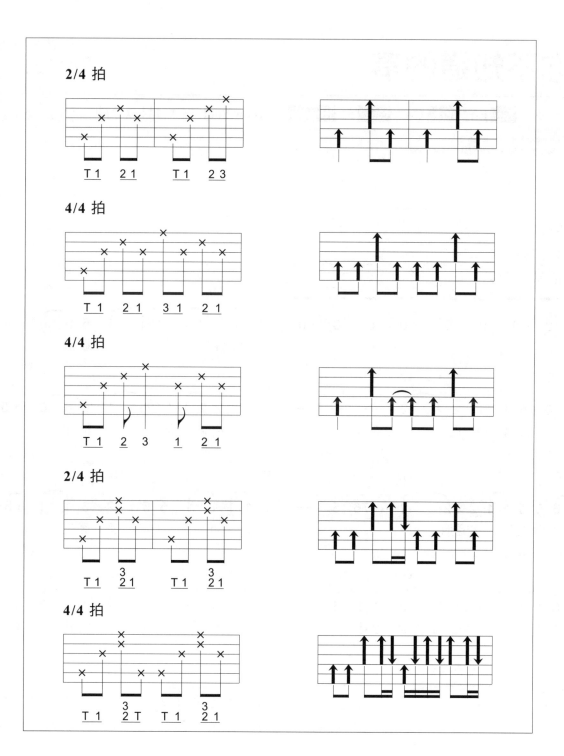

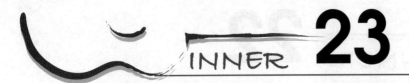

靈魂樂（Soul）的歌曲應用

你不知道的事

演唱：王力宏
作詞：王力宏、瑞業
作曲：王力宏

♩ = 78　Key F-F♯　Play C-C♯　Capo 5　Rhythm 4/4 Slow Soul　| X ↑↑↓ X ↑↑↓ || T 1 2 1 3 1 2 1 |

OP：Homeboy Music, Inc. Taiwan
SP：Sony Music Publishing (Pte) Ltd. Taiwan Branch

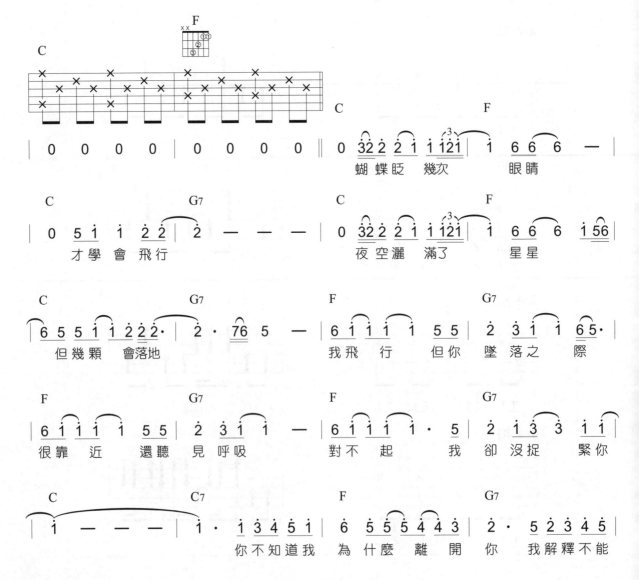

Em ... Am ... F ... G7
說 放任 你 哭 泣 你的 淚滴像 傾盆大 雨 碎落滿 地

C ... C7 ... F ... G7
在 心裡 清 晰 你不知道我 為 什麼 狠下 心 盤旋在你看

Em ... Am ... F ... G7
不 見的 高 空 裡 多 的 是 你 不 知 道 的事

C ... F ... C ... F

C ... F ... C ... F

C ... G7 ... F ... G

F ... G ... C ... C ... C7
我 飛 行 但你 墜 落之 際 oh _____ 你不知道我

C ... F ... C ... F ... C
oh _____

Fine

寂寞寂寞就好

演唱：田馥甄（Hebe）
作詞：施人誠 / 楊子樸
作曲：施人誠 / 楊子樸

♩ = 76　Key E　Play C　Capo 4　Rhythm 4/4 Slow Soul

OP：HIM Music Publishing Inc.

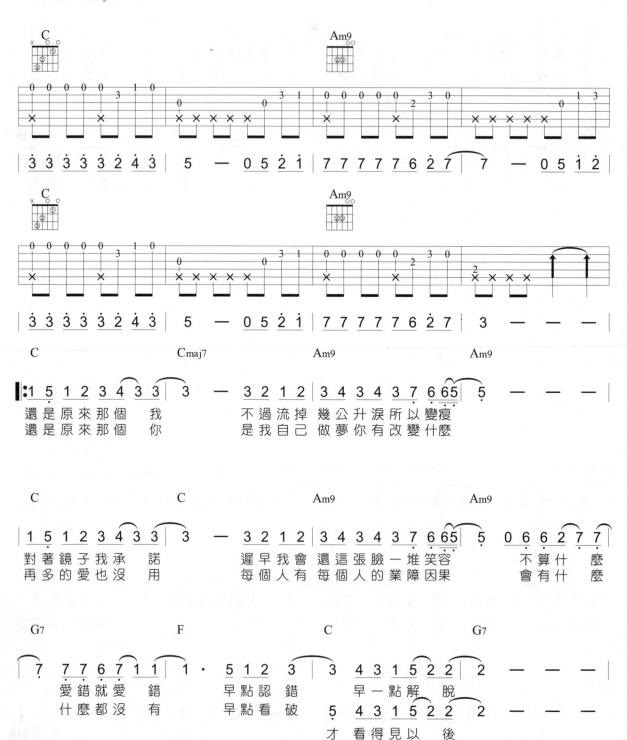

寶貝（in a day）

演唱：張懸
作詞：張懸
作曲：張懸

♩ = 120　Key C　Play C　Capo 0　Rhythm 4/4 Slow Soul

OP：李壽全音樂事業有限公司
SP：Sony Music Publishing (Pte) Ltd. Taiwan Branch

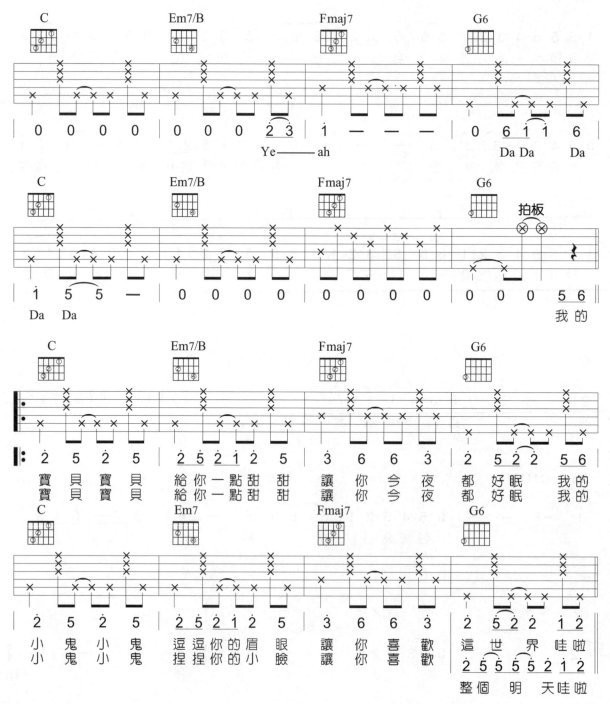

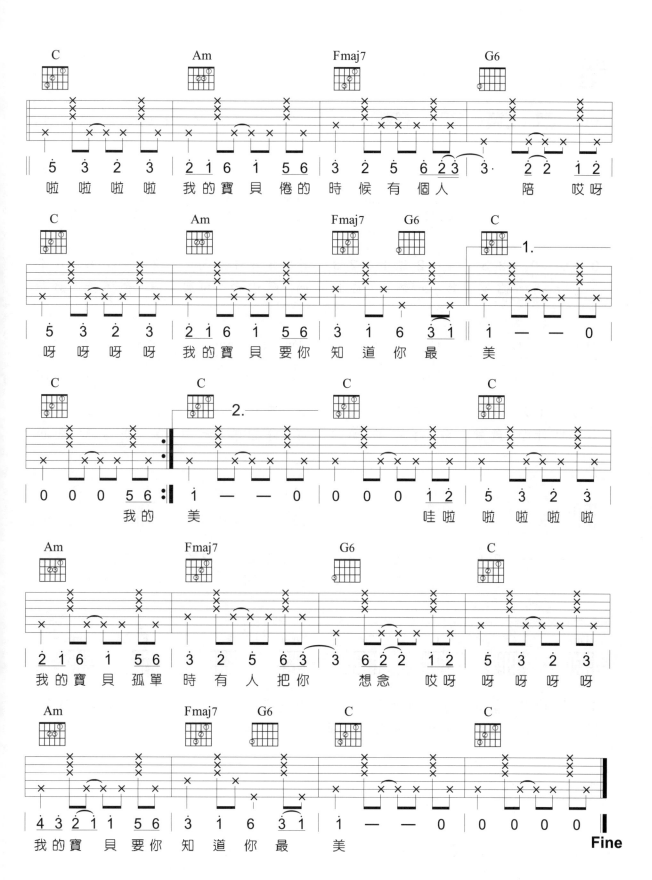

朋友

演唱：周華健
作詞：劉思銘
作曲：劉志宏

♩ = 68　Key A　Play C　Capo 0　Rhythm 4/4 Slow Soul

| X ↑X X ↑X | T 1 3̲2̲1̲ T 1 3̲2̲1̲ |

OP：Warner / Chappell Music Taiwan Ltd.

C　Am　Em　Am　Dm　F

| 0　0　0　2̲3̲ ‖ 1　2̲3̲1　2̲3̲ | 5　5̲6̲1　6̲1̇̇ | 2　2̲1̲6̇̇　6̲1̇̇ |

這些 年 一個人 風也 過 雨也走 有過 淚 有過錯 還記

Dm7　G7　C　Am　Em　Am　Dm　F　G7

| 2̲3̲2̲1̲2　3̲2̲ ‖ 1　2̲3̲1　2̲3̲ | 5　5̲6̲1　6̲1̇̇ | 2　2̲1̲6̇̇　5̲6̲ |

得堅持什麼 真愛 過 才會懂 會寂 寞 會回首 終有 夢 終有你 在心

C　Em

| 1　—　—　3̲5̲ ‖ 5̲5̲5̲6̲5　6̲7̲ | 1̇6̲6̲5̲3　3̲2̲ | 1　1̲6̲5　3̲2̲ |

中　　　朋友 一生一起走 那些 日子不再有 一句 話 一輩子 一生

Am　Em　F　C

Dm　G　C　Em　Am　Em　F　Em

| 1　1̲6̲2̲2　3̲5̲ | 5̲5̲5̲6̲5　6̲7̲ | 1̇6̲6̲5̲3　3̲2̲ | 1　1̲6̲5　3̲2̲ ‖

情 一杯酒 朋友 不曾孤單過 一聲 朋友你會懂 還有 傷 還有痛 還要

F　G7　C

| 2/4 1　6̇̇　1 | 4/4 1　—　—　⌒1　—　0　0 ‖

走　還有 我　　　　　　　　　　　　**Fine**

民謠搖滾（Folk Rock）
常用指法與節奏

Folk Rock：4/4拍

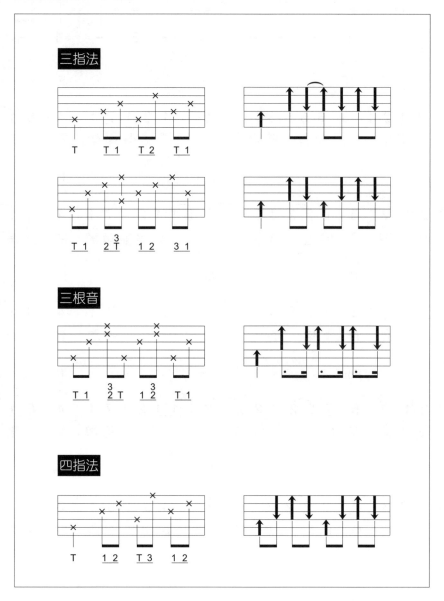

小手拉大手

演唱：梁靜茹
作詞：LITTLE DOSE
作曲：TSUJI AYANO

♩ = 130　**Key** C　**Play** C　**Capo** 0　**Rhythm** 4/4 Folk Rock

OP：VICTOR MUSIC ARTS, INC
SP：EMI MUSIC PUBLISHING (S.E.ASIA) LTD.,TAIWAN

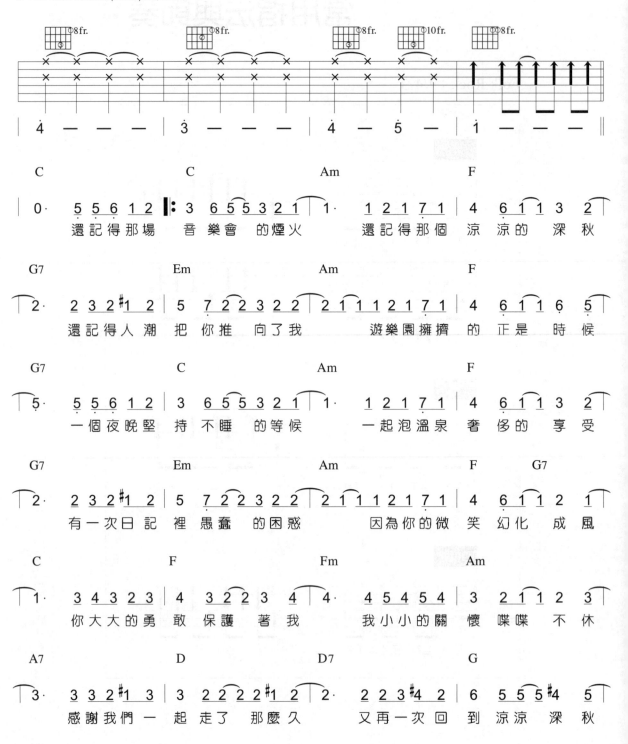

G7		C		G		Am	
5·	3 4 3 4 5	5·	3 4 3 4 5	5·	5 6 5 6 7	i	3 3 3 6 5
給我你的手		像溫柔野獸		把自由交給		草原的 遼闊	

Em		F		C/E		D7	
5 —	0 1 2 1	4	3 2 2 1	4 3	2 2 1 1	2 6 1 1 3	5
我們小	手 拉大 手		一起郊 遊	今 天 別想		太 多	

G7		C		G		Am	
5·	3 4 3 4 5	5·	3 4 3 4 5	5·	5 6 5 6 7	i	3 3 3 6 5
你是我的夢		像北方的風		吹著南方暖		洋 洋的 哀愁	

Em		F		C	Am	Dm	G7
5 —	0 1 2 1	4	3 2 2 1·	4 3	2 2 1 1	2 6 1 1 2	1
我們小	手 拉大 手		今 天 加 油向		昨 天 揮 揮 手		

C	1.	C		C	2.	G7	
1 — — —	0 0 5 5 6 1 2 :‖			1 —	0 1 5 i	7 6 5 4	
還記得那場 手				手			

Em		Am		F		G7	
5 — — 6	1 — — 2 3			4 — 1̂ 7̂ 1̂³		7 6 5 4	
				啦			

Em		Am7		D		D7	
6 6 5 — —	5 — 6 —			1 — — —		1 — — —	
啦							

G		G		C		G	
7 — 1 —	2· 3 4 3 4 5		5·	3 4 3 4 5	5·	5 6 5 6 7	
	給你我的手		像溫柔野獸		我們一直就		

Am　　　　　　　Em　　　　　　　　　F　　　　　　　　　C

| 1 3 3 3 6 5 | 5 — 0 1 2 1 | 4 3 2 2 1· | 4 3 2 2 1 1 1 |

這 樣 向 前 走　　　我 們 小 手 拉 大 手　一 起 郊 遊 今

D7　　　　　　　　G7　　　　　　　　　C　　　　　　　　　G7

| 2 6 1 1 3 5 | 5· 3 4 3 4 5 | 5· 3 4 3 4 5 | 5· 5 6 5 6 7 |

天 別 想 太 多　　　你 是 我 的 夢　　像 北 方 的 風　　吹 著 南 方 暖

Am　　　　　　　Em　　　　　　　　　F　　　　　　　C　　　Am

| 1 3 3 3 6 5 | 5 — 0 1 2 1 | 4 3 2 2 1· | 4 3 2 2 1 1 1 |

洋 洋 的 哀 愁　　　我 們 小 手 拉 大 手　今 天 加 油 向

Dm　　　G7　　　C　　　　　　　　　　F　　　　　　　　　C

| 2 6 1 1 2 1 | 1 — 0 1 2 1 | 4 3 2 2 1 1 1 | 4 3 2 2 1 1 1 |

昨 天 揮 揮 手　　　我 們 小 手 拉 大 手今 天 為 我 加 油 捨

F　　　G7　　　C　　　　　　　　　F　　　　　　　　C

| 2 6 1 1 2 1 | 1 — — — | 1 — — — | 1 — 0 5 1̇ 5̇ |

不 得 揮 揮 手

F　　　　　　　　　F6　　　　　　　　F　　　　　　　　C

| 4̇ 3̇ 2̇ 1̇ | 2̇ — — 3̇ | 1̇ — — — | 1̇ — 0 5 1̇ 5̇ |

F　　　　　　　　　F6　　　　　　　　F9　　　　　　　　Fm

| 4̇ 3̇ 2̇ 1̇ | 2̇ — — 3̇ | 5 — 6 7 | 1̇ — — — |

Fm　　　　　　　　　C　　　　　　　　F　　　C

| 1̇ — — — | 1̇ — — — | 4̇ 3̇ 4̇ 3̇ 3 — | 3 — 0 0 ‖

Fine

日不落

演唱：蔡依林
作詞：崔惟楷
作曲：Alexander Bengt / Anders Hansson

OP：Applebay Songs AB
SP：Fujipacific Music (S.E.Asia) Ltd. Admin By 豐華音樂經紀股份有限公司

♩ = 128　Key C　Play C　Capo 1　Rhythm 4/4 Folk Rock（16Beat）

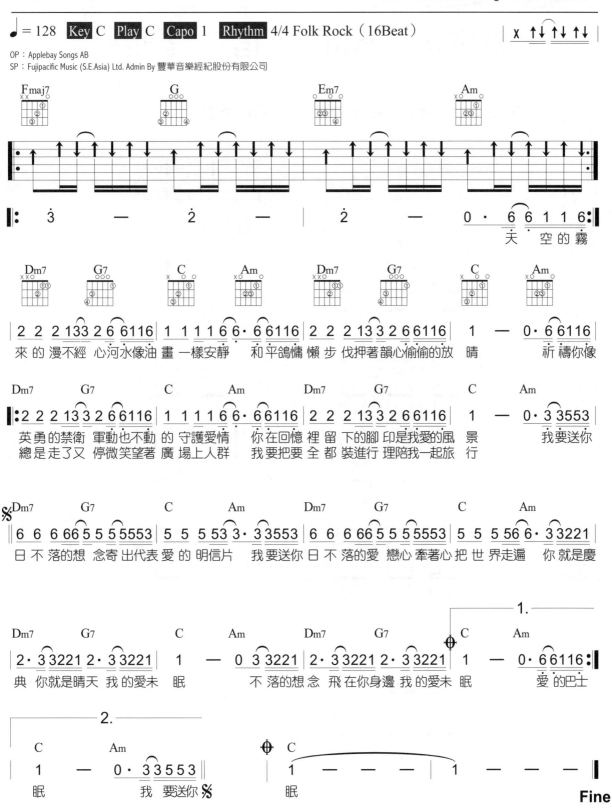

華爾滋（Waltz）指法與節奏

常用3/4拍指法練習：指法以華爾滋（Waltz）為例。

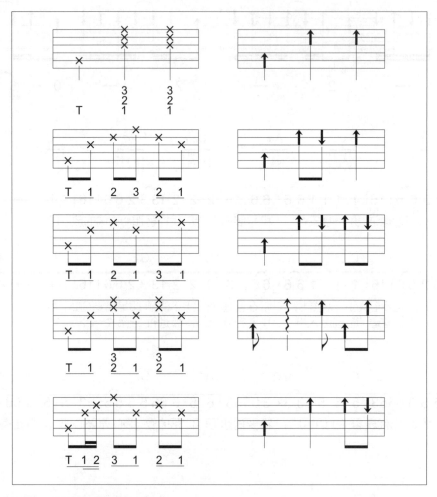

常用6/8拍指法與節奏。

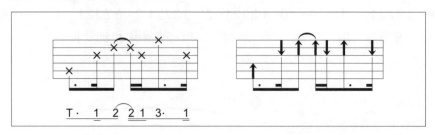

奇異恩典

（基督教詩歌）

♩ = 78　　**Key** C　**Play** C　**Capo** 0　**Rhythm** 3/4 Waltz

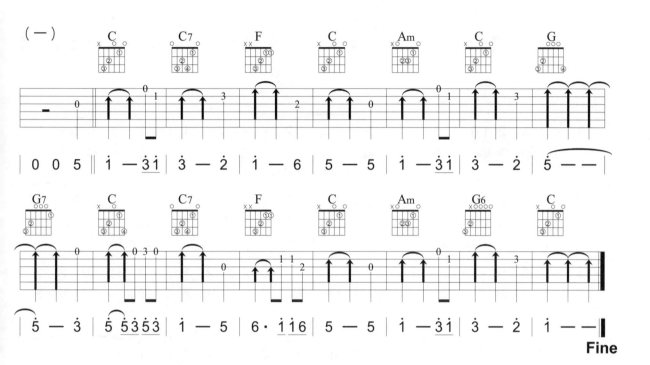

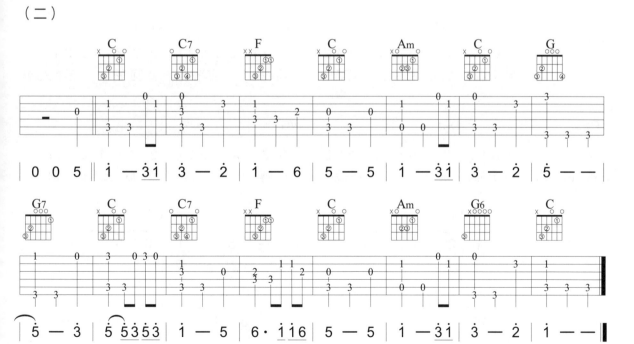

Fine

對愛渴望

演唱：楊宗緯
作詞：管啟源
作曲：蔡健雅

♩ = 41　Key D　Play C　Capo 2　Rhythm 6/8 Waltz

OP：Warner / Chappell Music Taiwan Ltd.

條件都已 放 寬　精彩又 怎 樣

愛情的使 用 量　盡 量 減 半

睡 得 太 晚　夢 太 頻 繁　別 來 煩　幫 個

忙 獨 自 呢 喃　天 都 快 亮　又 回 想

無盡無盡 的夜晚　不打烊的 小酒館　沒有人急 著回家　沒有人想

各自回家 無盡無盡 的夜晚　愛在舌尖 上打轉　測試他對 我有多瘋 狂

原來只是精神上　對愛渴望

那麼嚮往　那麼困難

Fine

Swing、Shuffle指法與節奏

此彈奏為切分音符，（ ♪♪ = ♪♪³ ）或（ ♪♪ = ♪♪³ ），Swing和Shuffle
名稱雖不同，但其彈奏節拍一樣。

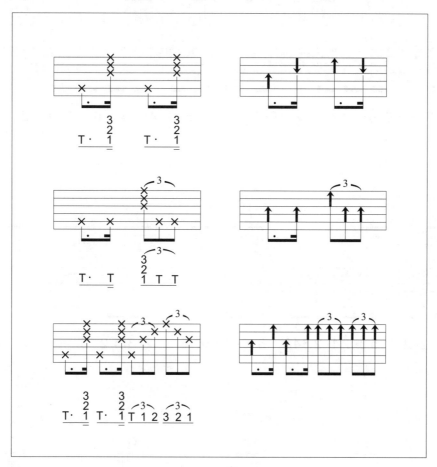

夏佛（Shuffle）：4/4拍　♪♪ = ♪♪³

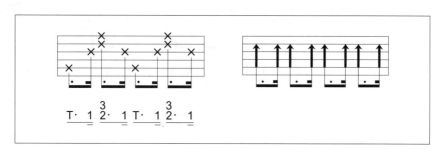

哆啦A夢

演唱：大杉久美子
作詞：楠部工
作曲：菊池俊輔

♩ = 100 Key C Play C Capo 0 Rhythm 4/4

(La型五格)

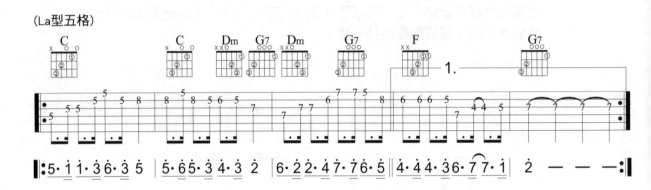

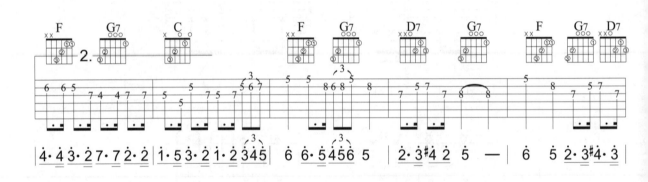

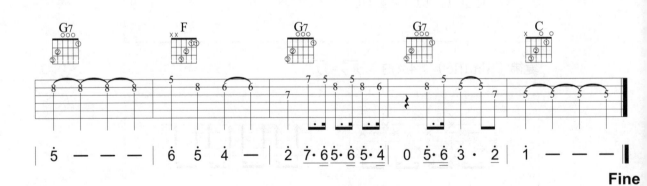

Fine

聖誕結

演唱：陳奕迅
作詞：何啟弘
作曲：李峻一

♩ = 78　[Key] C　[Play] C　[Capo] 0　[Rhythm] 4/4 Shuffle

OP：UNIVERSAL MUSIC PUBLISHING LTD TAIWAN

C		F	Fm	C		Em	
0　121 3·5554		231　1	— —	0　121 3·5553		7·5　5	— —
我住的城市 從不下雪				記憶卻堆滿 冷的感覺			

F	Fm	Em	A	Dm7	Fm	G	
0　456 1·6654		5·3323 2·#1　1		1　443 4·5533		2	— — —
思念的旺季 霓虹掃過 喧嘩的街				把快樂趕 得好		遠	

‖:
C		F	Fm	C		Em	
0　121 3·5554		231　1	— —	0·121 3·5553		7·5　5	— —
落單的戀人 最怕過節				只能獨自慶祝 盡量喝醉			

F	Fm	Em	A	Dm7	Fm	G	
0　456 1·6654		5·3323 2·#1　1		1　443 4·3344		5	— — —
我愛過的人 沒有一個 留在身邊				寂寞它陪 我過		夜	

%
C	Cmaj7	Em		F		Fm	G
3·5 5 35　2　　3		3·5 5 35 2·3323		4·43·31·6661		5·54·41·2　2	
Merry merry christmas		lonely lonely christmas 想祝 福 不知 該給 誰 愛被		我 們打 了死 結			

C	Cmaj7	Em		F		Fm	G
3·5 5 35　2　　3		3·5 5 35 2·3232		4·43·31·6661		5·54·4　1　2·1	
lonely lonely christmas		merry merry christmas 寫了		卡 片能 寄給 誰 心碎 的 像街 上的 紙屑			

1.

C　　　　　　　　　F　　　G　　　Em　　Am　　　　F　　　G

1 — ♯2 3 5 5 3 5 | 1· 1 4 6 1 | 2· 2 5 1 2 | 3 5 7 5 3 2 2· 1 1 5 5 | 6· 1 1 6 1 5 6 1 1 1 2 ‖

2.

C　　　　　　　　C　　　　　　　F　　　G　　　Em　　Am

1 — — — ： 1 — — 0 5 5 | 6· 1 1 6 1 2· 2 2 1 2 | 3 5 7 5 3 2 2· 1 1 5 5

電話 不接 不要被人發現 我整夜都關在房 間 狂歡

F　　　G　　　Em　　Am　　　　F　　　G　　　Em　　Am

6 4 1 1 6 1 5 6 2 2 1 2 | 3 — — 0 5 5 | 6 1 1 6 1 2 2 2 1 2 | 3 5 7 5 3 2 2 1 1 5 5

的笑聲 聽來像哀悼 的音 樂　　　　眼眶 的淚 溫熱凍結 望著 電視裡的無聊節 目 癱在

F　　　G　　　C

6 4 1 1 6 1 5 3 2 2 1 2 | 1 — — — ‖

沙發上 變成沒知覺 的植 物　　　　　　𝄍

C　　　　　　　　F　　　G　　　C

1 — — 0 6 1 | 5· 5 4· 4 1 2· 1 | 1 — — — ‖

誰來 陪我過 這聖 誕節　　　　**Fine**

慢搖滾（Slow Rock）
常用指法與節奏

Slow Rock：4/4拍

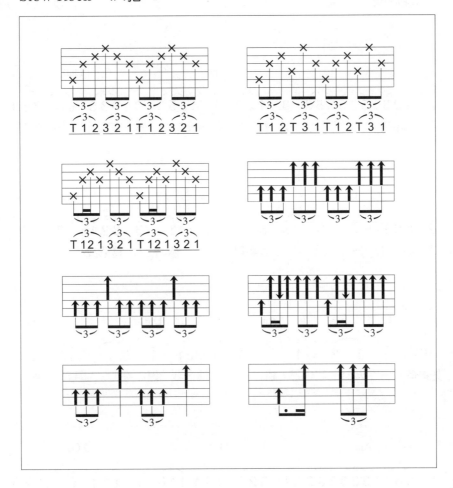

春天裡

演唱：汪峰
作詞：汪峰
作曲：汪峰

♩ = 70　**Key** E　**Play** C　**Capo** 4　**Rhythm** 4/4 Slow Rock

OP：Music Nation Publishing Company Limited
SP：Sony Music Publishing (Pte) Ltd. Taiwan Branch

C　　　　　　　　　　　Am　　　　　　　　　　Dm7
| 5 6 1 | 3 3 3 3 3 2　1　5 6 1 | 3 3 3 3 3 2　1　3 2 1 | 1‧1 1‧1　1　1 6 1 6 |
還記得　許多年前的春　天　那時的　我還沒剪去長　髮　沒有信　用　卡沒　有　她　沒有二十

G7　　　　　　　　　　C　　　　　　　　　Am　　　　　　　　　Dm7
| 1 2 2 2 2 1　2　1 2 3 | 5 5 5 5 5 3　3　1 2 3 | 6 6 6 6 5 3　3　3 3 5 | 6 6 5 6 6 1　i　1 1 6 |
四小時熱水的　家　可當初　的我是那麼快　樂　雖然只　有一把破木吉　他　在街上　在橋下在田野　中　唱著那

G7　　　　　　　　　　C　　　　　　　　Am　　　　　　　　Dm7
| 2 2 2 2 2 1　2　5 6 1 | 2　3　3　5 6 1 | 2　3　3　3 2 1 | 2　6　6　6 1 6 |
無人問津的歌　謠　如果有　一　天　我老無　所　依　請把我　留　在　在那時

G7　　　　　　　　　C　　　　　　　Am　　　　　　　Dm7　　　　　　　G7
| 2　5　5　5 5 2 | 2　3　3　3 2 1 | 2　3　3　3 2 1 | 2　6　6　6 1 6 | 2 — — 5 6 1 |
光　裡　如果有　一　天　我悄然　離　去　請把我　埋　在　這春天　裡　還記得

§ C　　　　　　　　　　Am　　　　　　　　Dn7　　　　　　　　G7
| 3 3 3 3 3 2　1　5 6 1 | 3 3 3 3 3 2　1　3 2 1 | 1 1 1 1 1 6　1　1 1 1 | 6 2 2 1 2 3　5　1 2 3 |
那些寂寞的春　天　那時的　我還沒留起鬍　鬚　沒有情　人節沒有　禮　物　沒有我　那可愛的小公　主　可我覺
此刻爛漫的春　天　依然像　那時溫暖的模　樣　我剪去　長髮留起了鬍　鬚　曾經的　苦痛都隨風而　去　可我感

C　　　　　　　　　Am　　　　　　　　Dm7　　　　　　　　G7
| 5 5 5 5 5 2　3　1 2 3 | 6 6 6 6 5 3　3　3 3 5 | 6 6 5 6 6 1　i　1 1 6 | 2 2 2 2 2 1　2　5 6 1 |
得一切沒那麼　糟　雖然我　只有對愛的幻　想　在清晨　在夜晚在風　中　唱著那　無人問津的歌　謠　也許有
覺卻是那麼悲　傷　歲月留　給我更深的迷　惘　在這陽　光明媚的春　天　裡　我的眼　淚忍不住的流　淌　也許有

C　　　　　　　　　　Am　　　　　　　　　　Dm7　　　　　　　　　G7

$\dot{2}$　3　3　5̱6̱1̱｜$\dot{2}$　3　3　3̱2̱1̱｜$\dot{2}$　6　6　6̱1̱6̱｜$\dot{2}$　5　5　5̱5̱2̱｜

一　天　　我老無　所　依　　請把我　留　在　　在那時　光　裡　　如果有

C　　　　　　　　　　Am　　　　　　　　　　Dm7　　　　　　　　　G7　　　　　　𝄋 C

$\dot{2}$　3　3　3̱2̱1̱｜$\dot{2}$　3　3　3̱2̱1̱｜$\dot{2}$　6　6　6̱1̱6̱｜$\dot{2}$　5　5　1̱6̱1̱‖$\dot{1}$　—　—　5̱6̱1̱‖

一　天　　我悄然　離　去　　請把我　埋　在　　在這春　天　裡　　春天裡　　　凝視著𝄋

𝄋 C

$\dot{1}$　—　—　—　‖

Fine

新不了情

演唱：萬芳
作詞：黃鬱
作曲：鮑比達

♩ = 70　**Key** G　**Play** C　**Capo** 7　**Rhythm** 4/4 Slow Rock

OP：Rock Music Publishing Co., Ltd.

C	Em	F
0 0 0 3̂2̂1̂ ³ \| 3 — — 3̂2̂1̂ ³ \| 7 0 0 0 1 \| 6· 6 6 6̂5̂3̂ ³ \|		
心若倦 了　　涙也乾 了　　　這 份 深 情 難捨難		

Em	Dm7	Em	F
5 — — 5̂7̂1̂ ³ \| 4 — — 2̂6̂7̂ ³ \| 5 — — 5̂4̂3̂ ³ \| 6 — — 6̂5̂4̂ ³ \|			
了　　曾經擁 有　　天荒地 老　　已不見 你　　暮暮與			

G6	G7	C	Em	F
3 — 2 0 3̂2̂1̂ ³ \| 3 — — 3̂2̂1̂ ³ \| 7 — — 7·1 \| 6̂ 0 6 6 6̂5̂3̂ ³ \|				
朝 朝 這一份 情　　永遠難 了　　願來 生 還 能 再度擁				

Em	Dm7	Em	Am	Dm7
5 — — 5̂7̂1̂ ³ \| 4 — — 2̂6̂7̂ ³ \| 5· 1̂2̂ 1̂ 6̂7̂1̂ \| 1̂· 4 4 6̂7̂1̂ ³ \|				
抱　　愛一個 人　　如何廝 守 到 老 怎樣面 對 一 切 我不知				

G	Fmaj7	Em	Am
2̇ — — 0 5 \| 3̇· 6 6 6̂7̂1̂ ³ \| 2̇ 3 0 2̇ 5 \| 1̇ 6 7 \|			
道　　　　回 憶 過 去 痛苦的 相 思 忘不 了 為何			

F	Cmaj7	C7	F
1̇ 0 4 4 1̂7̂6̂ ³ \| 6̇ 5· 5 \| 4̇ 3̇· 5̇ 3̇· 6̇ 6 \| 6 — 3̂2̂1̂ ³ \|			
你 還 來 撥動我 心 跳　　愛 你 怎麼 能 了　　今夜的			

Em	Am	Dm7	G	C
2̇ 5 5 5 2̇ \| 1̇ 6· 7 \| 1̇ — — 6· 7 \| 1̇ — — — \|				
你 應 該 明 瞭 緣 難 了　　情 難 了				

Fine

五聲音階與大七和弦音階

（一）五聲音階（Sol-La-Do-Re-Mi）

（二）五聲音階（Sol-La-Do-Re-Mi）

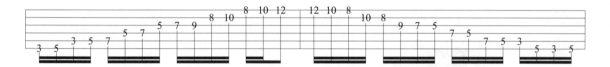

（三）大七和弦（Major7）

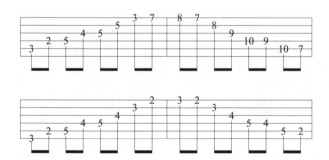

（四）綜合練習

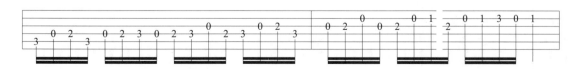

進行曲（March）、Rock & Roll、Power Chord、悶音（Mute）

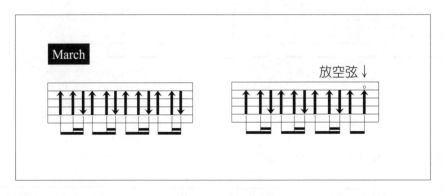

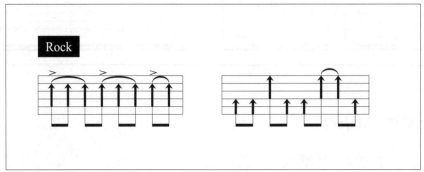

 Power Chord練習

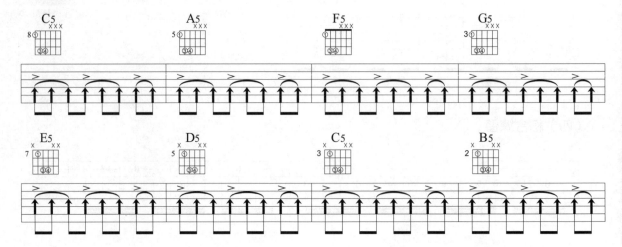

March節奏練習

節奏形態：↑↑↓↑↓↑↑↓↑↑↓

（一）

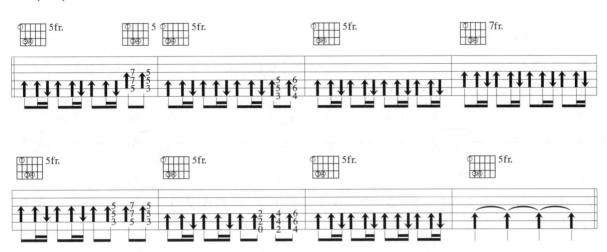

（二）以左手切音

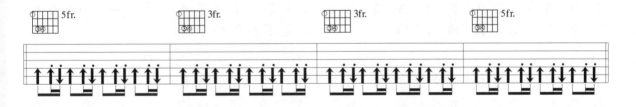

（三）以右手悶音（Mute）- 用右手壓住六條弦，靠近下弦枕處。

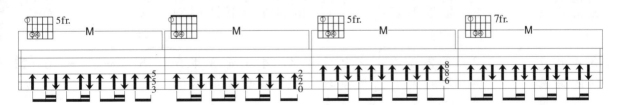

我相信

演唱：楊培安
作詞：劉虞瑞
作曲：陳國華

♩ = 126　Key E♭　Play C　Capo 3　Rhythm 4/4 March & Rock

OP：Skyhigh Entertainment Co., Ltd./月亮音樂有限公司
SP：Skyhigh Entertainment Co., Ltd.

第一段

第一段歌詞

想

飛 上 天 和 太 陽 肩 並 肩　世 界 等 著 我 去 改 變　　想

做 的 夢 從 不 怕 別 人 看 見　在 這 裡 我 都 能 實 現　　大

聲 歡 笑 當 你 我 肩 並 肩　何 處 不 能 歡 樂 無 限　　拋

開 煩 惱 勇 敢 的 大 步 向 前　我 就 站 在 舞 台 中 間　　我

第二段

相 信 我 就 是 我 我 相 信 明 天　我 相 信 青 春 沒 有 地 平 線　在 日

相 信 自 由 自 在 我 相 信 希 望　我 相 信 伸 手 就 能 碰 到　天　有 你

落 的 海 邊　在 熱 鬧 的 大 街 都 是 我 心 中 最 美 的 樂 園　　我

在 我 身 邊　讓 生 活 更 新 鮮 每 一 刻 都 精 彩 萬 分

1.

2.

I do believe

Fine

March與Power Chord指法彈奏

此一單元是以低音（Bass）為背景，將主旋律分配在Bass音裡，產生強力
的低音效果，在高低音彈奏中增加律動。以下為彈奏練習：

（一）March

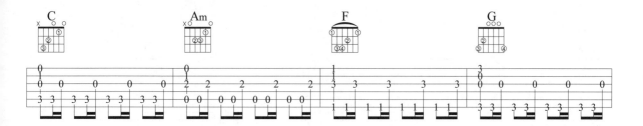

（二）March

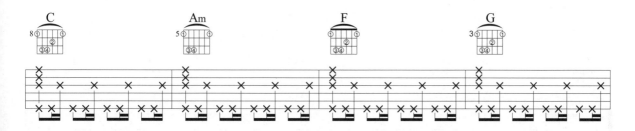

（三）Power Chord

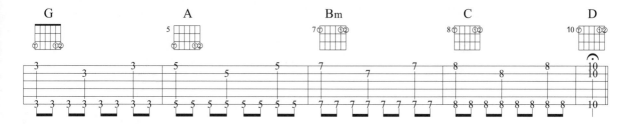

My Heart Will Go On

演唱：Celine Dion
作詞：Horner James、Jennings Will
作曲：Horner James、Jennings Will

♩ = 88　**Key** Am　**Play** Am　**Capo** 0　**Rhythm** Slow Soul

OP：EMI MUSIC PUBLISHING (S E ASIA) LTD TAIWAN BRANCH
UNIVERSAL MUSIC PUBLISHING LTD TAIWAN

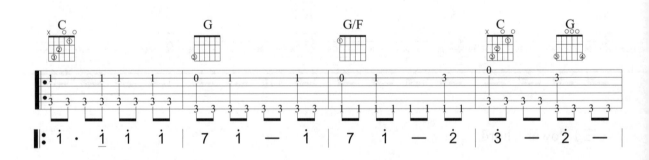

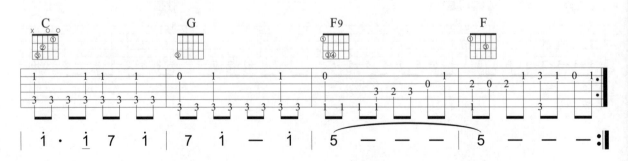

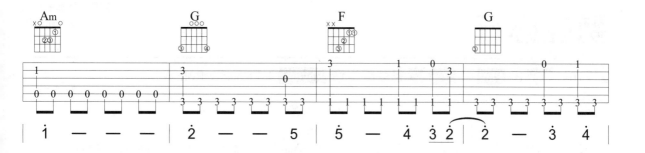

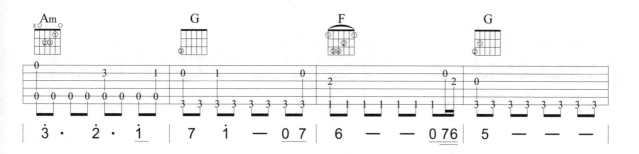

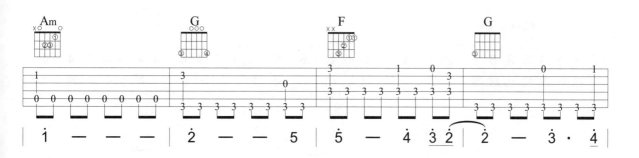

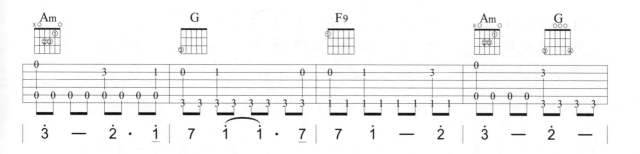

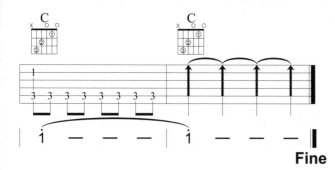

Fine

勢在必行

演唱：陳勢安+ Bii
作詞：戴佩妮
作曲：戴佩妮

♩ = 104 **Key** B **Play** C **Tuning** 各弦降半音 **Rhythm** 4/4 Rock & Roll

OP：薩摩亞商妮樂佛創意有限公司(台灣分公司)
SP：成果音樂版權有限公司

| 5 3 5 3 | i 3 5 3 | 5 3 5 3 | i 3 5 3 | 5 3 5 3 | i 3 5 3 | 5 3 5 3 | 2 3 5 3 |

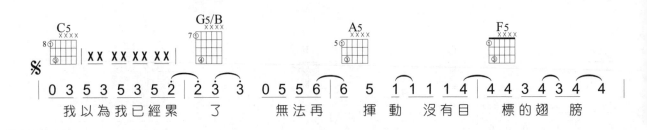

%
| 0 3 5 3 5 3 5 2 | 2 3 3 | 0 5 5 6 | 6 5 | 1 1 1 4 | 4 4 3 4 3 4 | 4 |

我以為我已經累 了　　無法再　挥動　沒有目　標的翅　膀

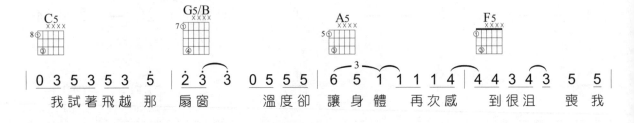

| 0 3 5 3 5 3 5̇ | 2̇ 3 3 | 0 5 5 5 | 6 5 1 1 1 4 | 4 4 3 4 3 5 5 |

我試著飛越那　扇窗　　溫度卻　讓身體　再次感　到很沮　喪我

C5　　　　　　　　G5/B　　　　　　　A5　　　　　　　F5

| 7 1 1 1 7 1 5 | 2̇ 3 3 3 2 3̇ 5 | 7 1 1 1 2 1 6 | 5 5 3 6 5 5 5 |

微笑不是假 装我　追是因為渴 望我　奮不顧身奔 向每　一道陽　光我

C5　　　　　　　　G5/B　　　　　　　A5　　　　　　　F5

| 7 1 1 1 7 1 1 | 5 1 1 1 2 3 5 | 1 1 1 6 1 1 5 | 1 1 1 2 1 1 5 |

跌倒是種成 長我　哭是一種釋放我存　在不是假象我不　管我倔　強為

C5　　　　　　　　　G5/B　　　　　　　A5　　　　　　　　G5

3 3 3 2 2 5 5 ｜ 3 3 3 2 2 3 1 ｜ 7 1 1 7 7 3 3 ｜ 2 2 1 2 1 1 1 1 ｜

愛 付 出 瘋 狂 為　夢 受 一 點 傷 為　保 護 我 的 信 仰 變　得 更 堅　強 為

F5　　　　　　　　　Em　　　Am　　　　　Dm　　　　　　　G

6 3 3 6 5 3 5 ｜ 2 2 2 3 2 1 6 ｜ 1 6 1 6 1 5 5 3 ｜ 2 2 2 — 5 5 ｜

執 著 橫 衝 直 撞 為　你 說 了 點 謊 別　說 我 一 直 找 不 到 方　向　再 為

C5　　　　　　　　　G5/B　　　　　　　A5　　　　　　　　G5

3 3 3 2 2 5 5 ｜ 3 3 3 2 2 3 1 ｜ 7 1 1 7 7 3 3 ｜ 2 2 1 2 1 1 1 1 ｜

愛 付 出 瘋 狂 為　夢 受 一 點 傷 為　保 護 我 的 信 仰 變　得 更 堅　強 為

F5　　　　　　Em　　　Am　　　Dm　　　　　　　G

6 3 3 6 5 3 5 ｜ 2 2 2 3 2 1 6 ｜ 1 6 1 6 1 5 3 2 ｜ 2 — 6 1 2 ‖

執 著 橫 衝 直 撞 為　你 說 了 點 謊 為　別 人 看 我 不 屑 目 光　昂 首 飛

C　　　　　　　G/B　　　　　　Am7　　　　　　F6

1 — — — ｜ 5 3 5 3 2 5 3 ｜ 5 3 5 3 1 3 5 3 ｜ 5 3 5 3 2 5 3 ‖

翔

5 3 5 3 1 3 5 3

C　　　　　　　G/B　　　　　　Am7　　　　　　F6

1 — — — ｜ 5 3 5 3 2 5 3 ｜ 5 3 5 3 1 3 5 3 ｜ 5 3 5 3 2 5 3 ‖

翔　　　　　　　　　　　　　　　　　　　　　　　　　　　　Fine

5 3 5 3 1 3 5 3

BossaNova常用指法與節奏

BossaNova 是一種融合爵士樂與拉丁音樂，輕快有節奏感的旋律。
其彈奏的特色，在於六、五弦的根音變化及四、三、二弦的背景彈奏。
常用的和弦進行為 II - V - I - VI - I。

以C大調為例的指型：

Dm7	G7	Cmaj7	Am7

以五、六弦為根音，二、三弦為背景。

Dm7	G7	Cmaj7	Am7

以五、六弦為根音，三、四弦為背景。

Dm7	G7	Cmaj7	Am7

以五、六弦為根音，二、三、四弦為背景。

BossaNova指法練習

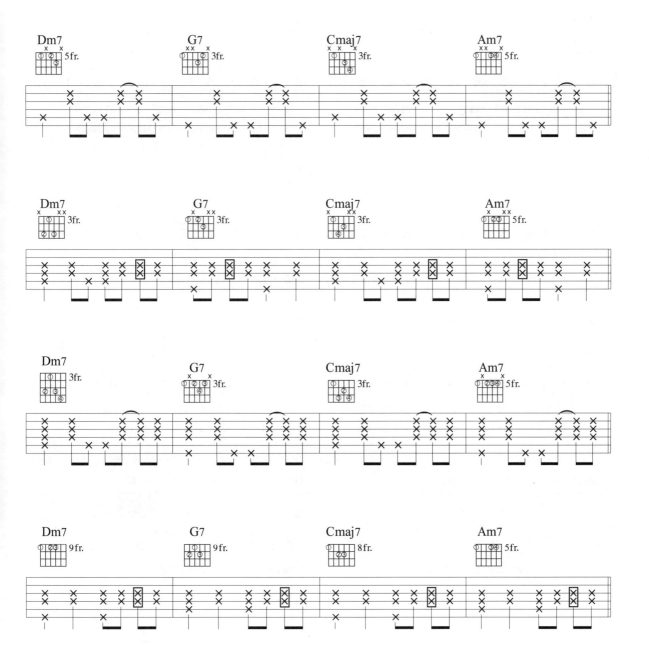

由以上和弦排列，得知其實是 I - VII - II - V和弦所變化出的彈奏。

Killing Me Softly With His Song

演唱：Roberta Flack
詞曲：Charles Fox /
　　　Norman Gimbel

♩ = 60　Key Am　Play Am　Capo 0　Rhythm 4/4 Bosanova

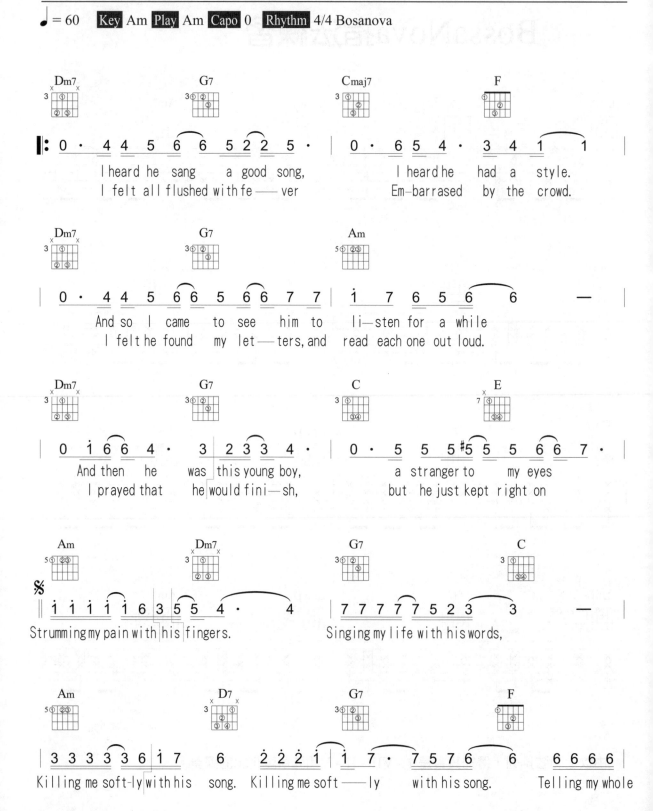

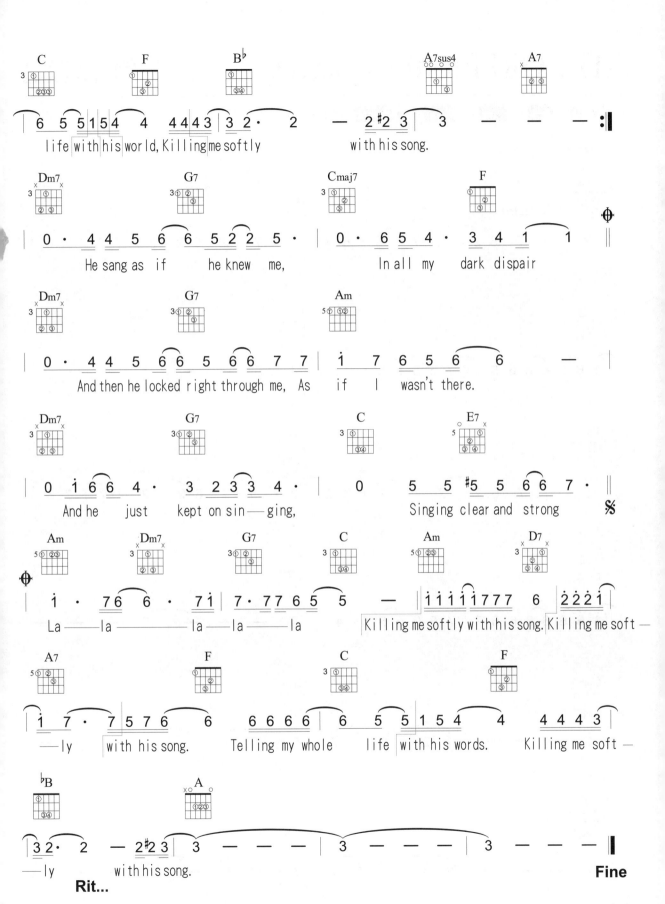

The Girl From Ipanema

詞曲：Antonio Carlos Jobim/
Vinicius De Moraes

♩ = 100　Key F　Play F　Capo 0　Rhythm 4/4 Bossanova

OP：Corcovado Music Corp.
SP：Fujipacific Music (S.E.Asia) Ltd. Admin By 豐華音樂經紀股份有限公司

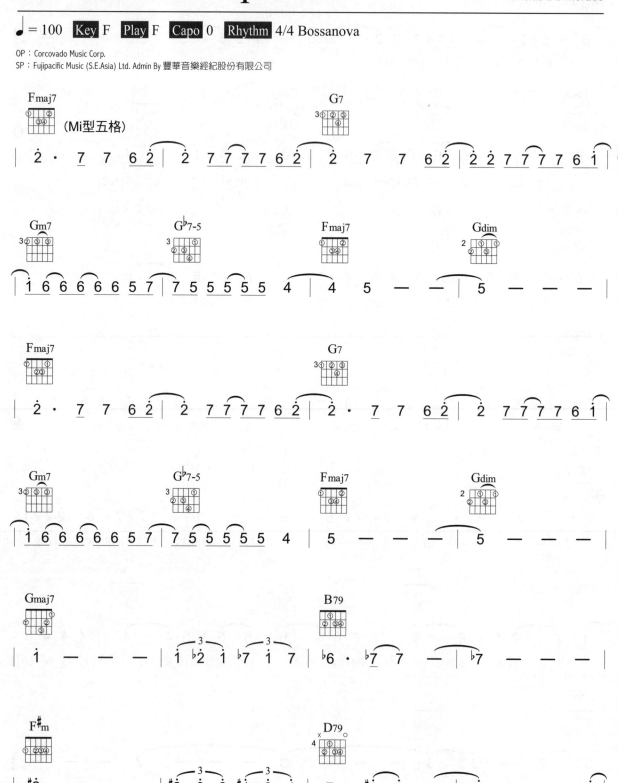

固定調與首調

固定調

是以C調的方式來唱名、記譜，也就是在任何調別中都以C音來當作基準音(Do)。
以下列表舉例說明：

簡 譜		1	2	3	4	5	6	7	i
C調	音名 (唱名)	C (Do)	D (Re)	E (Mi)	F (Fa)	G (Sol)	A (La)	B (Si)	C (Do)
G調	音名 (唱名)	G (Sol)	A (La)	B (Si)	C (Do)	D (Re)	E (Mi)	F# (升Fa)	G (Sol)
E調	音名 (唱名)	E (Mi)	F# (升Fa)	G# (升Sol)	A (La)	B (Si)	C# (升Do)	D# (升Re)	E (Mi)

由以上得知C調唱名是「Do、Re、Mi、Fa、Sol、La、Si、Do」如果以G調唱
名，固定調的唱法就變成「Sol、La、Si、Do、Re、Mi、升Fa、Sol」，而在E
調固定調唱名就變成「Mi、升Fa、升Sol、La、Si、升Do、升Re、Mi」，由於
要符合音階有全音、半音的排列，所以有的音必須要升降，才能符合其原則，此
種固定調唱名通常適用於古典音樂。

首調

是不管歌曲是什麼調性，均以Do為唱名或La為唱名。也就在C調唱「Do、Re、Mi、Fa、Sol、La、Si、Do」，在G調唱名也是「Do、Re、Mi、Fa、Sol、La、Si、Do」，唱名一樣，只是高低音不一樣，一般用在流行音樂，通常以簡譜為主。

簡 譜		1	2	3	4	5	6	7	i̇
唱 名		Do	Re	Mi	Fa	Sol	La	Si	Do
C調	音 名	C	D	E	F	G	A	B	C
G調	音 名	G	A	B	C	D	E	F$^\sharp$	G
E調	音 名	E	F$^\sharp$	G$^\sharp$	A	B	C$^\sharp$	D$^\sharp$	E

和弦外音

在敘述了和弦的音以後，若琴友彈到中級以上程度時，會發現只用和弦內音，似乎太狹窄了，因為根音是引導和弦的基音，可說明屬於和弦內的一份子，若僅構成音做一度、三度、五度、八度交替使用的變化，並不能滿足其對音樂的好奇與追求，因此便尋求和弦以外的音來使歌曲更富有變化。

和弦外音一般可分經過音、變化音、轉助音、掛留音、先前音、鄰接音、引伸音，將在後面述。

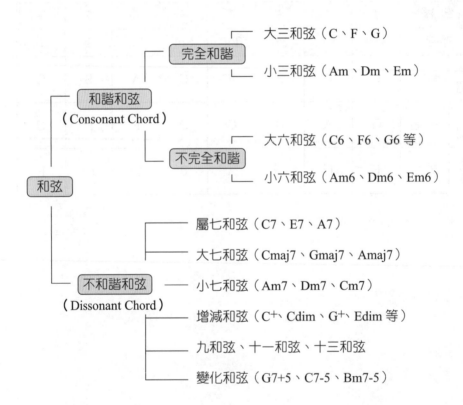

大三和弦（C、F、G）

完全和諧

小三和弦（Am、Dm、Em）

和諧和弦
（Consonant Chord）

大六和弦（C6、F6、G6 等）

不完全和諧

小六和弦（Am6、Dm6、Em6）

和弦

屬七和弦（C7、E7、A7）

大七和弦（Cmaj7、Gmaj7、Amaj7）

不和諧和弦 ── 小七和弦（Am7、Dm7、Cm7）
（Dissonant Chord）

增減和弦（C+、Cdim、G+、Edim 等）

九和弦、十一和弦、十三和弦

變化和弦（G7+5、C7-5、Bm7-5）

裝飾音（圓滑音）

（一）「Hammer」稱為搥音或上升連音，代號為Ⓗ，搥音則為兩音，先彈奏前一音，
　　　而後一音則靠左手指頭搥打而發出聲音。（低音在前，高音在後）

（二）「Pulling」稱為拉音或下降連音，代號為Ⓟ，拉音則為兩音，先彈奏一音，而後
　　　一音則靠左手指頭勾弦以發出聲音，因此也稱為勾音。（高音在前，低音在後）

（三）「Sliding」稱為滑音，代號為Ⓢ，表示由弦上某格手指離開指板，順著弦上滑
　　　或下滑至某一格。

（四）「Bending」稱為扭音，代號為Ⓑ，表示由弦上按住弦往上推，使音升高。
　　　「Rounding」代號為Ⓡ，表示按弦往下，使音下降。

裝飾音練習

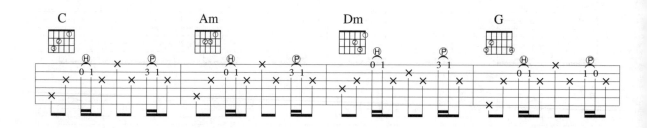

Ⓗ + Ⓟ 右手指撥弦左手指搥音,並迅速將弦勾起。所以左手指須作搥音勾音連續動作。

範例練習:

隱形的翅膀

演唱：張韶涵
作詞：王雅君
作曲：王雅君

♩ = 72　**Key** D♭　**Play** C　**Capo** 1　**Rhythm** 4/4 Slow Soul

OP：Linfair Music Publishing Ltd. 福茂著作權

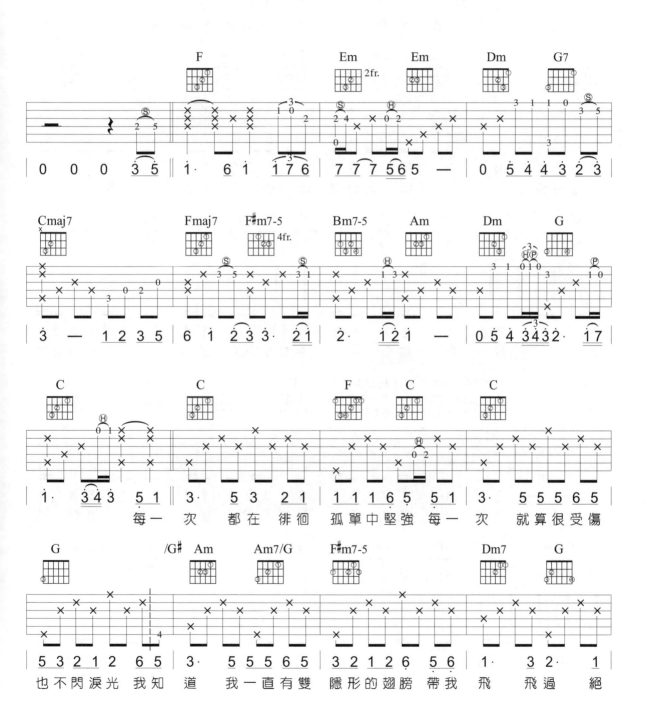

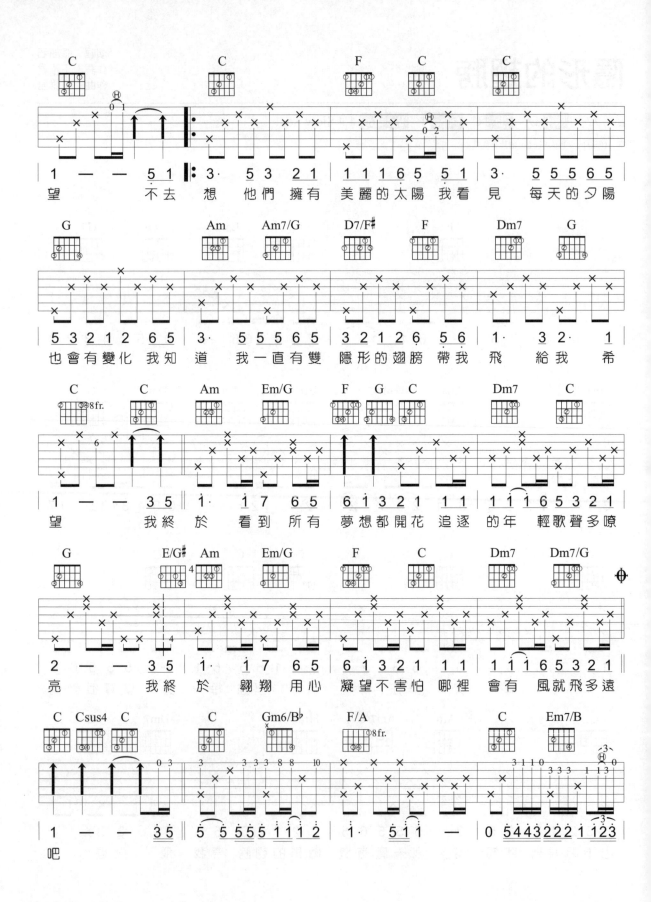

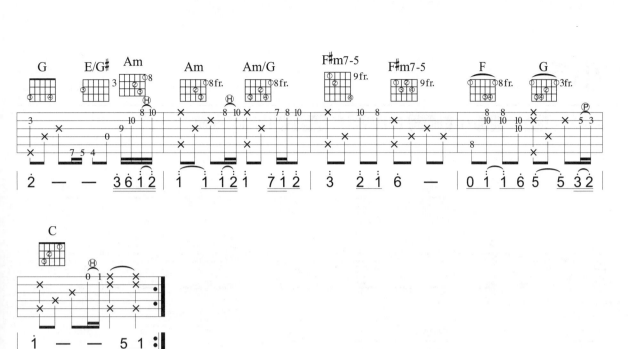

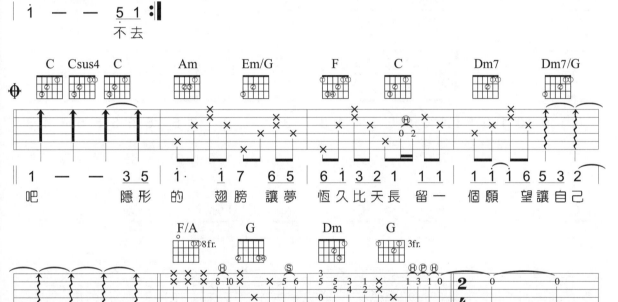

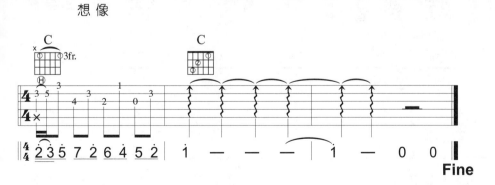

小宇

演唱：張震嶽
作詞：張震嶽
作曲：張震嶽

♩ = 90　**Key** A　**Play** G　**Tuning** 各弦降半音　**Rhythm** 4/4 Slow Soul

OP：本色股份有限公司
SP：Rock Music Publishing Co., Ltd.

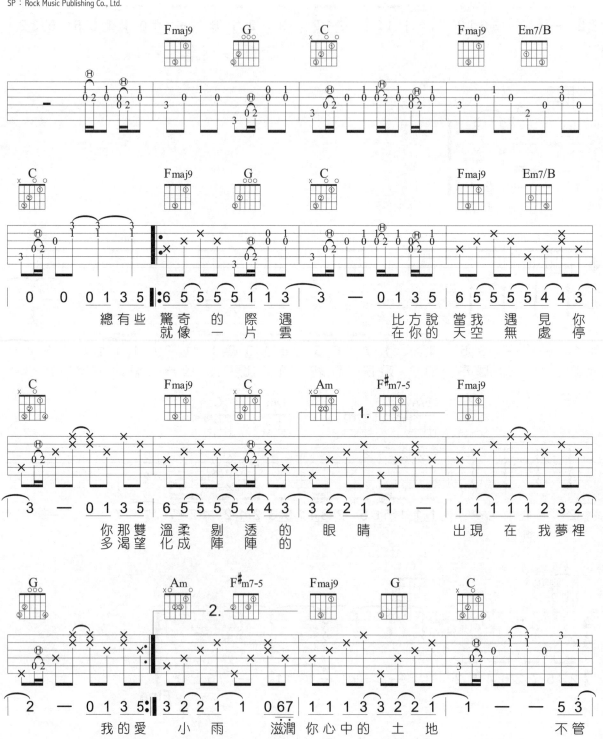

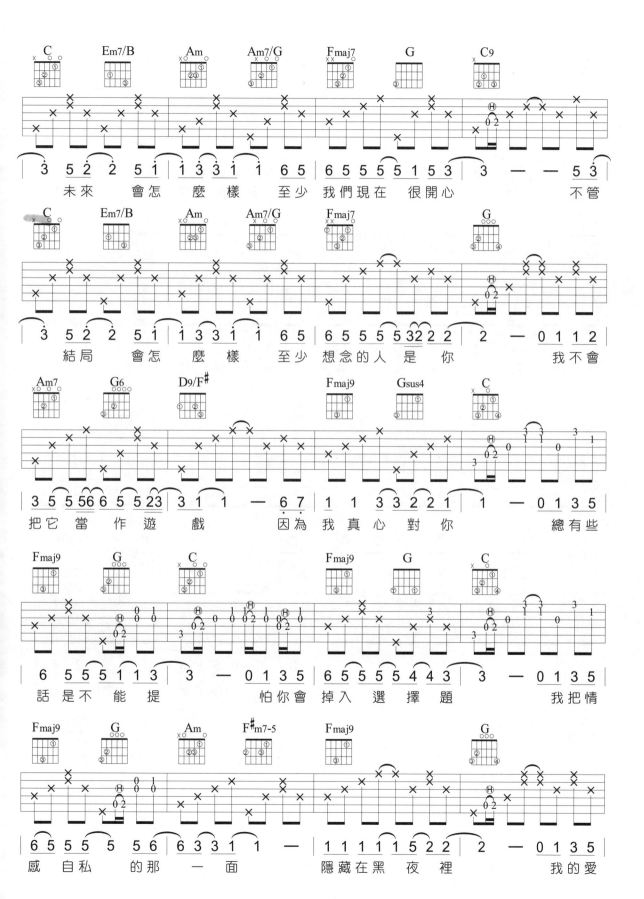

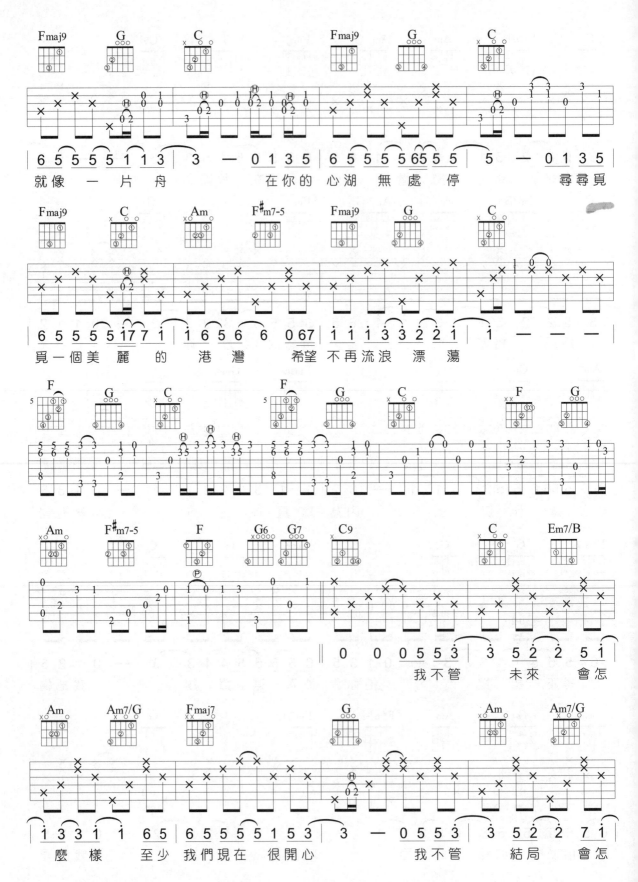

就像 一 片 舟　　在你的 心湖 無處 停　　尋尋覓

覓一個美 麗 的 港灣　希望 不再 流浪 漂 蕩

我 不管　 未來 會怎

麼 樣　 至少 我們 現在 很 開心　　我 不管　 結局 會怎

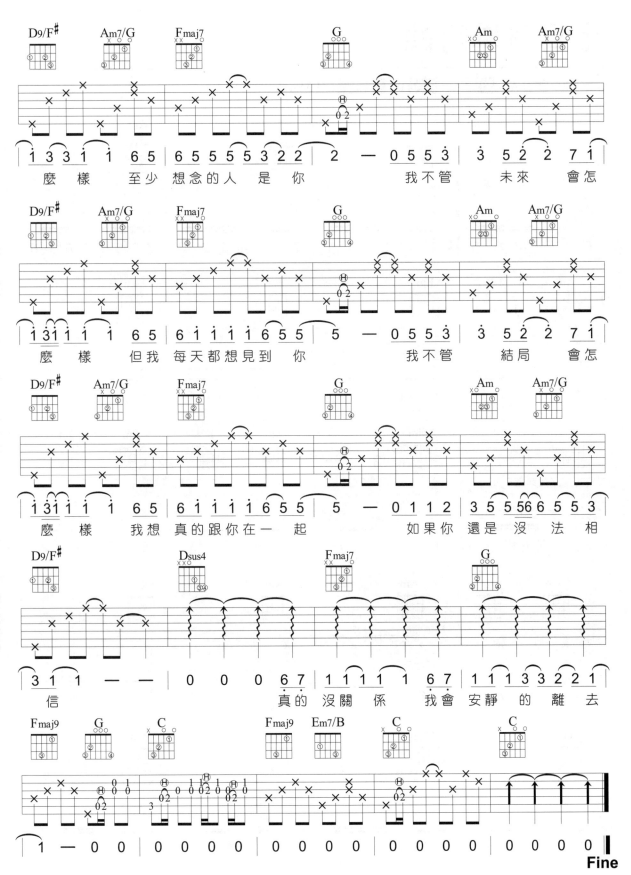

土耳其進行曲

作曲：莫札特

♩ = 180　**Key** Am **Play** Am **Capo** 0　**Rhythm** 2/4 March

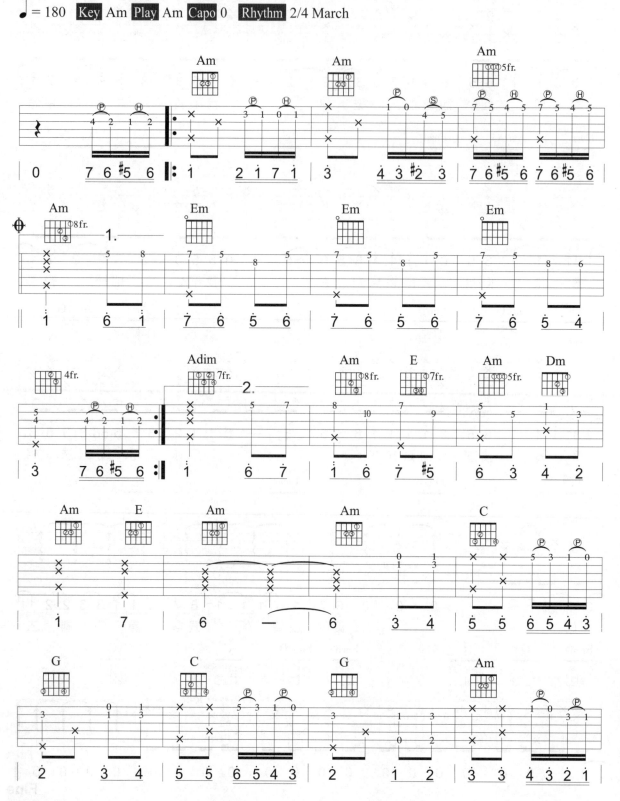

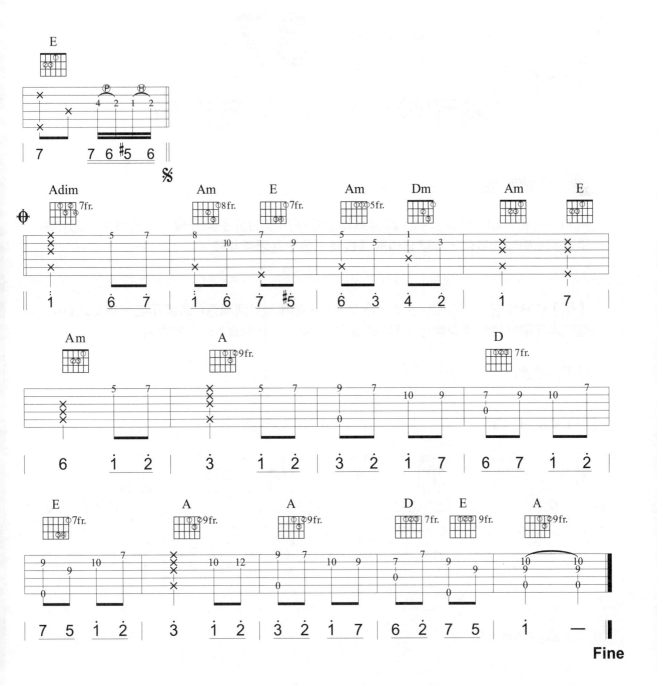

分數和弦（Slash）及進行

分數和弦

何為分數和弦呢？就像國中、高中數學課程裡所學的分子與分母，在吉他上它的功能是讓和弦根音起變化，那麼分母就是根音，分子為原來和弦。

【例】C/B和弦，C和弦為子音，母音為B，如果以C調而言C為原和弦，根音為Do，但是為了歌曲旋律使之變化，乃將C和弦的Do，變化為B（Si）的根音。

以下示範練習：

（一）Key：C 4/4

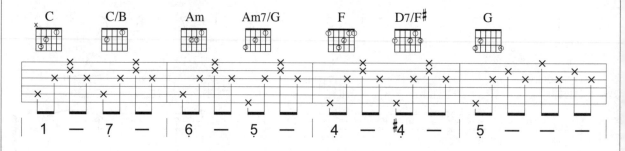

（二）Key：Am 4/4

 分數和弦進行（Bass Line）

1. C調：

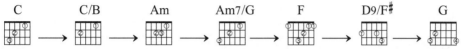

2. G調：

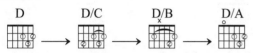

3. D調：

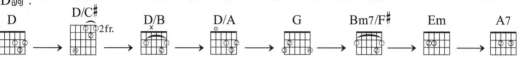

4. G調：

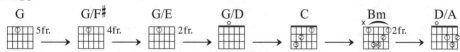

5. C調：

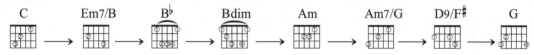

6. D小調：

Dm → Dm/C → Dm/B → Gm6/B♭ → Gm6 → A7 → Dm

7. C調：

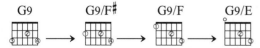

8. G調：

G9 → G9/F♯ → G9/F → G9/E

各調低音（Bass）連結

（一）Key：C 4/4

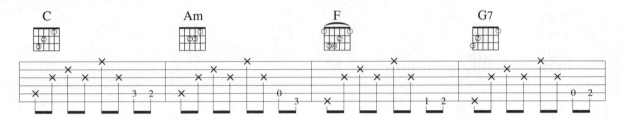

（二）Key：D 4/4

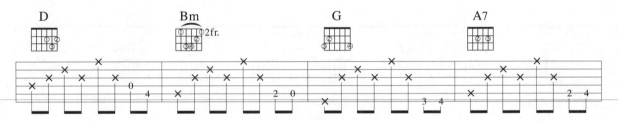

（三）Key：E 4/4

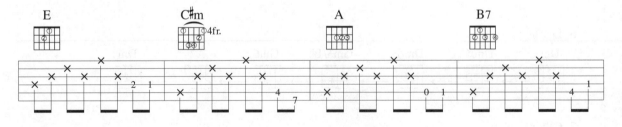

（四）Key：F 4/4

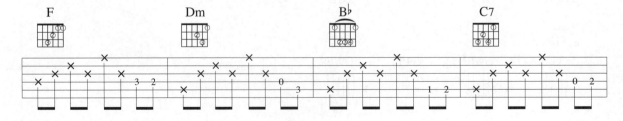

（五）Key：G 4/4

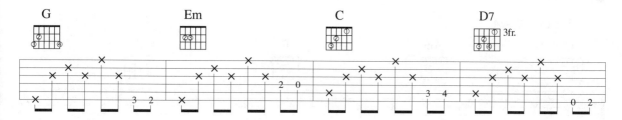

（六）Key：G 4/4

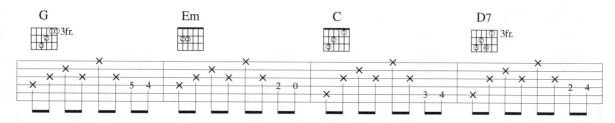

（七）Key：A 4/4

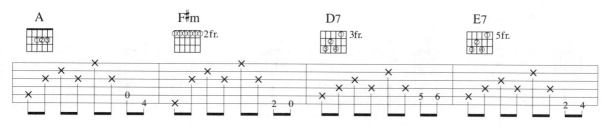

（八）Key：A 4/4

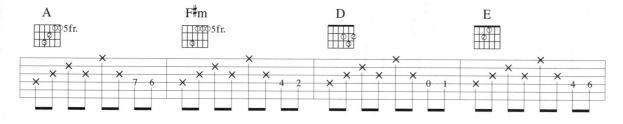

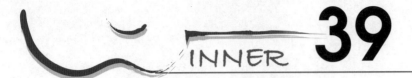

根音變化與進行

根音練習

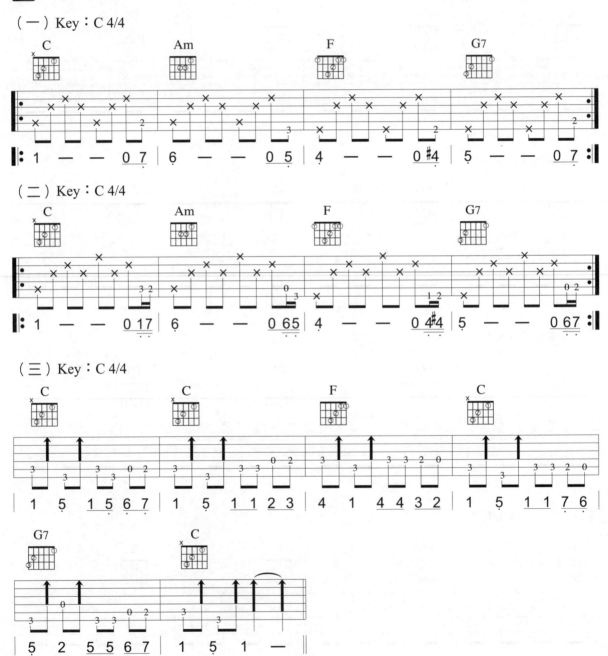

（四） Key：C 4/4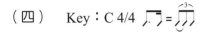

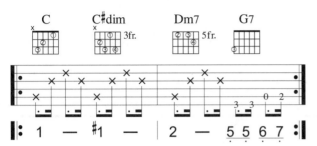

1－（7）－6－（5）－4－（3）－2－5－1 的根音進行

（一）Key：C 4/4

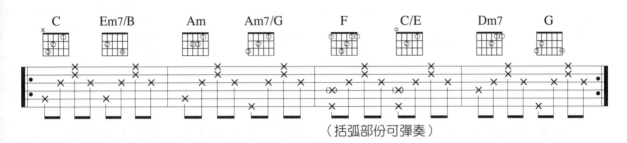

（括弧部份可彈奏）

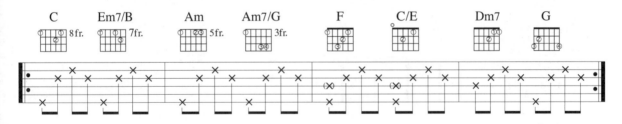

（二）Key：G 4/4

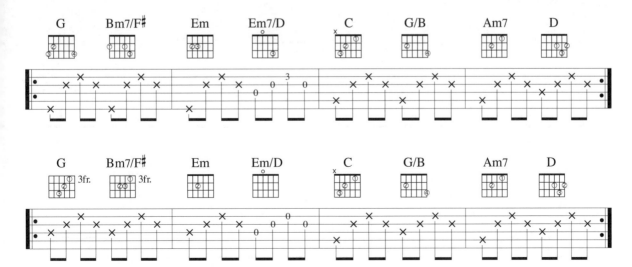

（三）Key：A 4/4

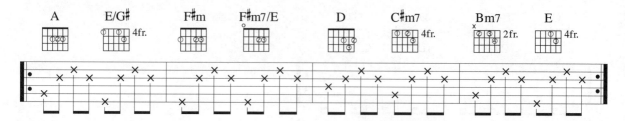

Walking Bass

（一）Key：G 4/4

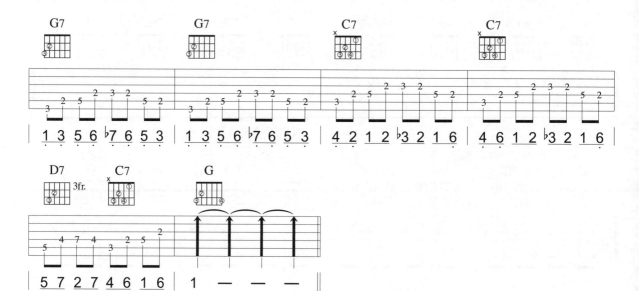

（二）Key：E 4/4

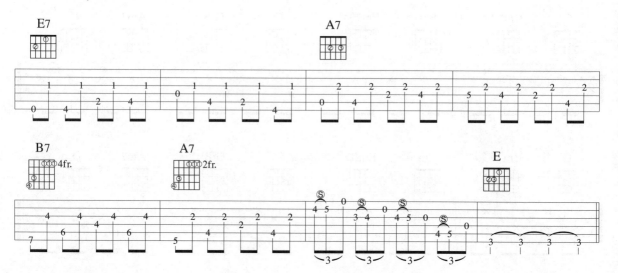

千里之外

演唱：周杰倫 / 費玉清
作詞：方文山
作曲：周杰倫

♩ = 59　**Key** D　**Play** C　**Capo** 2　**Rhythm** 4/4 Slow Soul (16Beat)　　| T1233121 T1233121 |

OP：JVR Music Int'l Ltd

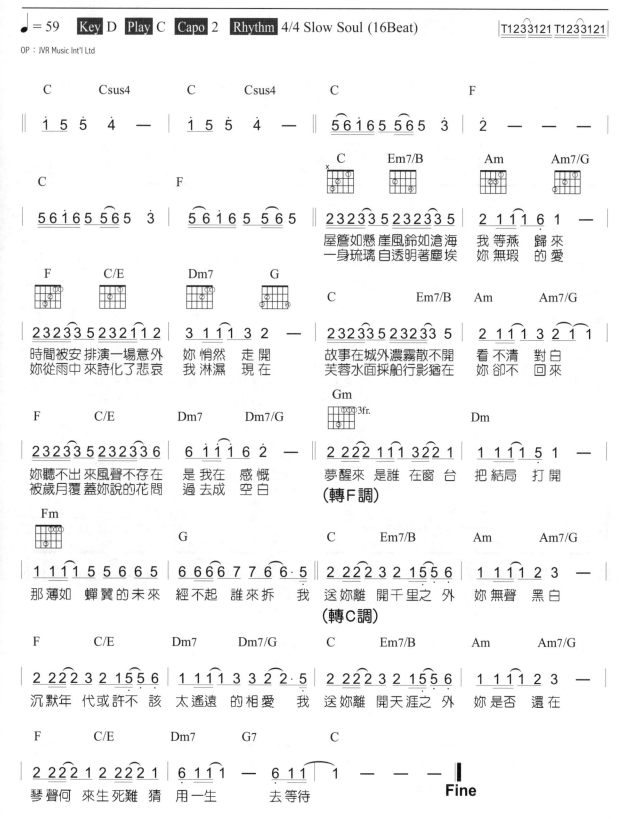

轉身之後

演唱：Bii
作詞：何俊明
作曲：何俊明

♩ = 70　**Key** G　**Play** G　**Capo** 0　**Rhythm** 4/4 Slow Soul

OP：大步音樂製作有限公司
SP：Linfair Music Publishing Ltd. 福茂著作權

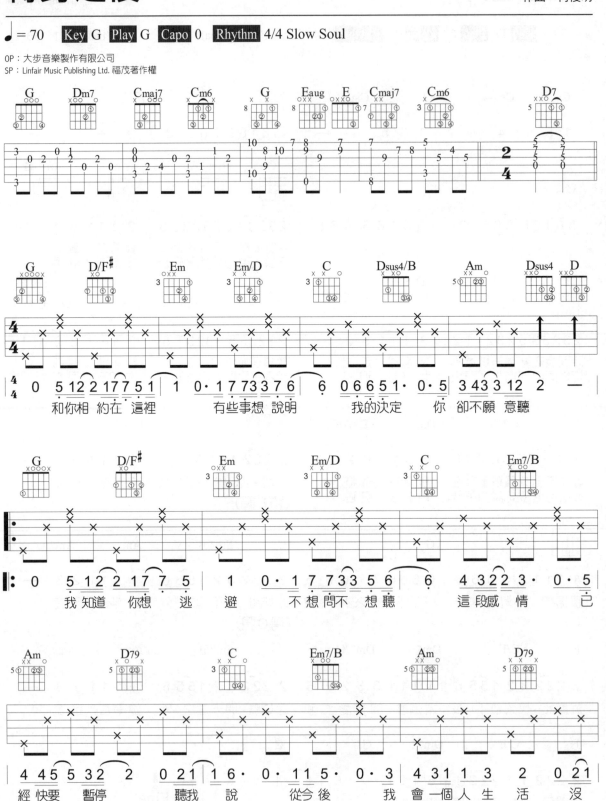

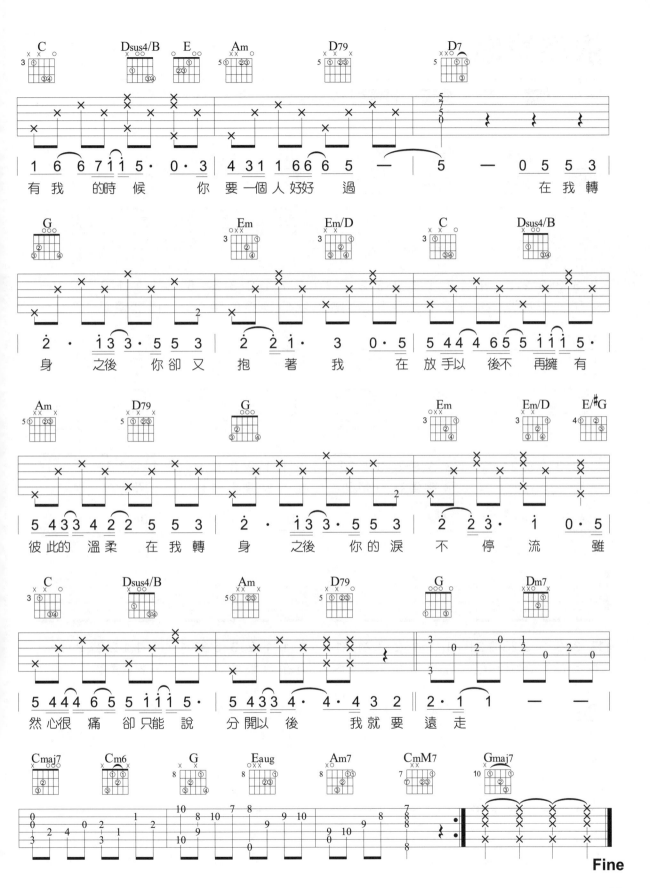

依然愛你

演唱：王力宏
作詞：王力宏
作曲：王力宏

♩ = 68　Key A　Play A　Capo 0　Rhythm 4/4 Slow Soul

OP：Homeboy Music, Inc. Taiwan
SP：Sony Music Publishing (Pte) Ltd. Taiwan Branch

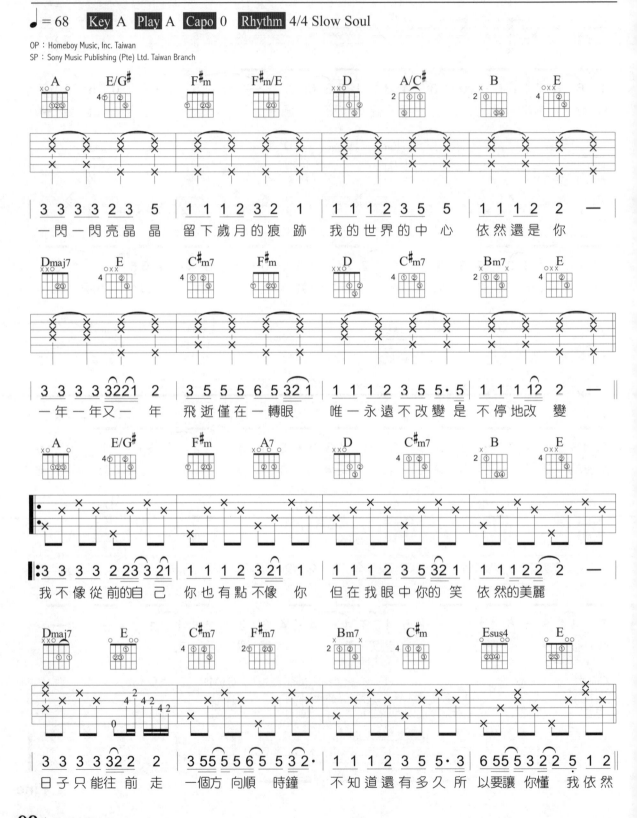

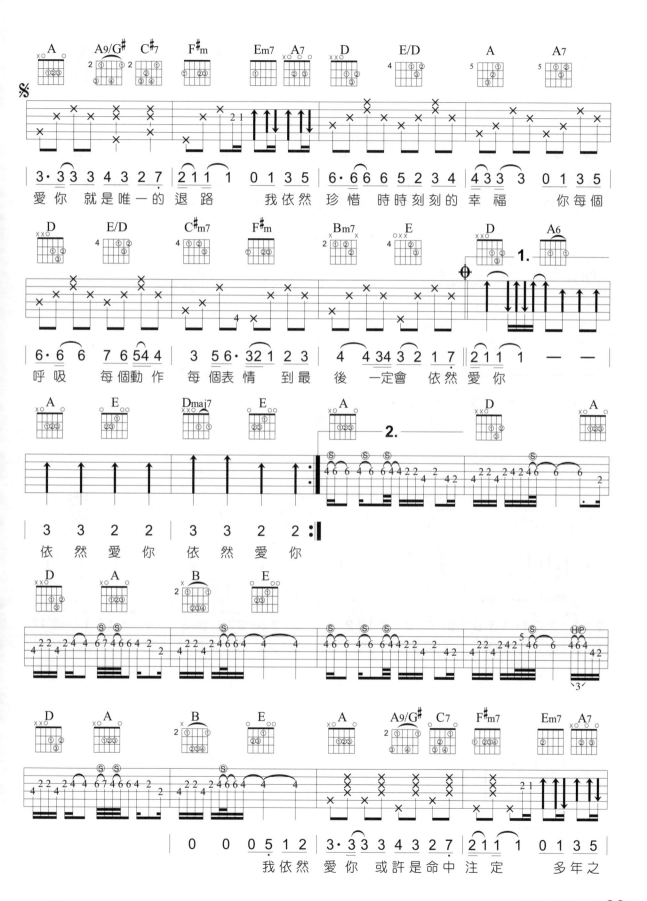

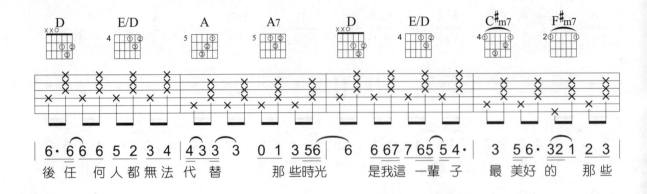

| 6· 6 6 6 5 2 3 4 | 4 3 3 3 0 1 3 56 | 6 6 67 7 65 5 4· | 3 5 6· 32 1 2 3 |

後 任 何 人 都 無 法 代 替 　 那 些 時 光 　 是 我 這 一 輩 子 　 最 美 好 的 　 那 些

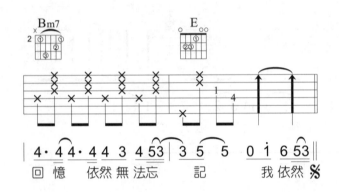

| 4· 4 4· 4 4 3 4 53 | 3 5 5 0 1 6 53 |

回 憶 　 依 然 無 法 忘 　 記 　 　 我 依 然

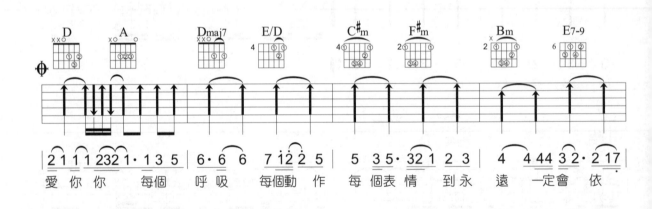

| 2 1 1 1 232 1· 1 3 5 | 6· 6 6 7 12 2 5 | 5 3 5· 32 1 2 3 | 4 4 44 3 2· 2 17 |

愛 你 你 　 每 個 　 呼 吸 　 每 個 動 作 　 每 個 表 情 　 到 永 　 遠 一 定 會 依

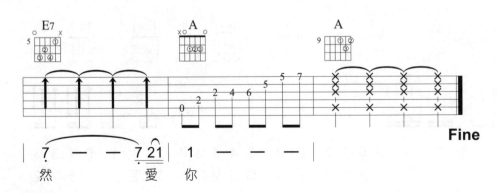

Fine

| 7 — — 7· 21 | 1 — — — |

然 　 　 愛 你

Walking Bass By Jazz（I）

（一）基本根音

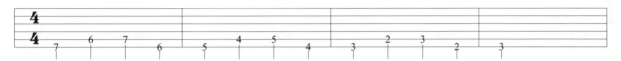

（二）1、3拍以和弦代替根音

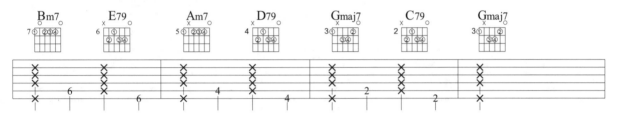

（三）彈奏變化

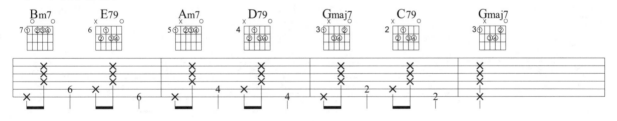

（四）

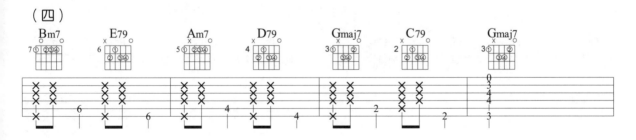

（五）

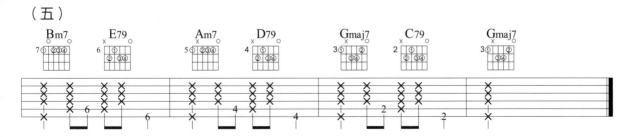

Walking Bass By Jazz（Ⅱ）

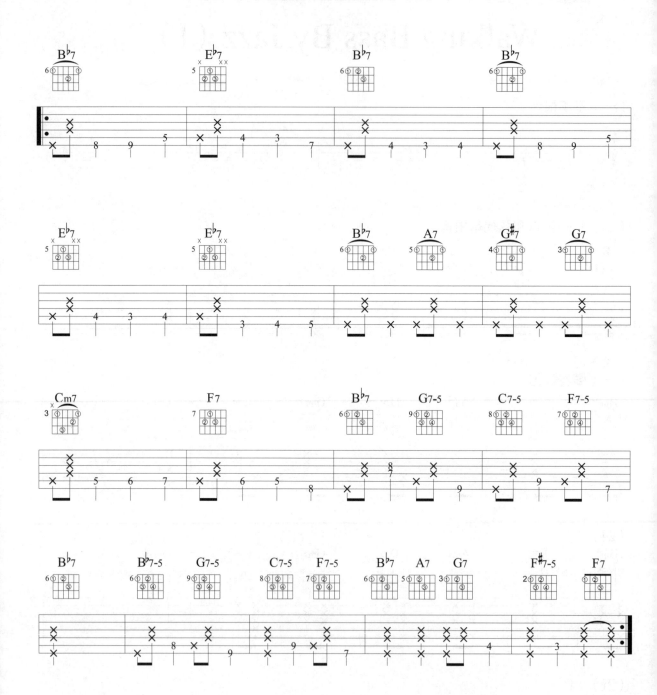

Walking Bass By Jazz（Ⅲ）

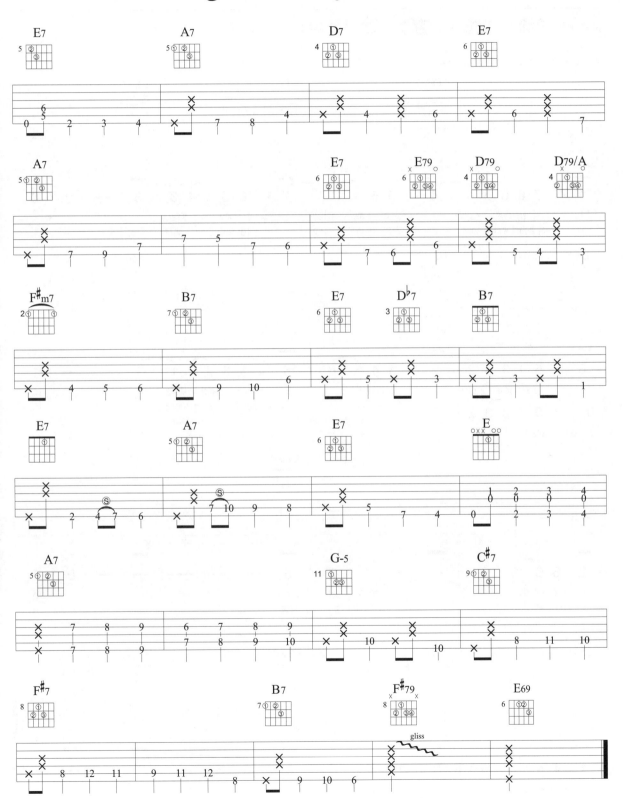

Fly Me To The Moon

演唱：Frank Sinatra
詞曲：Bart Howard

♩ = 120 **Key** Am **Play** Am **Capo** 0 **Rhythm** 4/4 Bossanova

OP：HAMPSHIRE HOUSE MUSIC PUBLISHING CORP
SP：EMI MUSIC PUBLISHING (S.E.ASIA) LTD.,TAIWAN

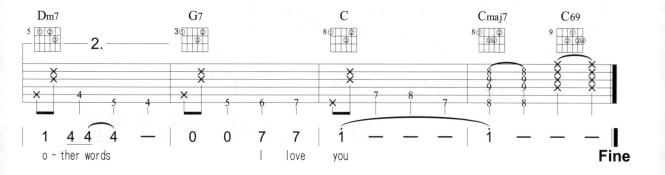

o - ther words I love you

Fine

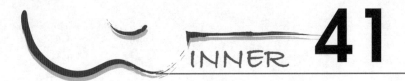

Funk Bass、Swing Blues、Blues Shuffle綜合練習

🔘 Funk Bass

（一）Key：Em 4/4

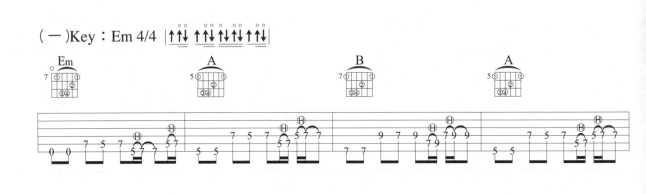

（二）Key：Am 4/4

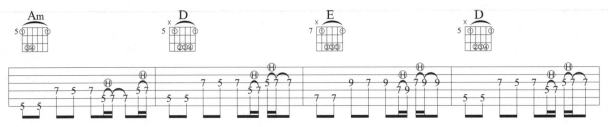

🔘 Swing Blues

Key：A 4/4

Blues Shuffle

Key：E 4/4 ♩=100 ♫ = ♪♪

各調音階圖

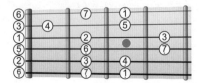

G大調（La型）音階

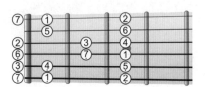

F大調（Ti型）音階

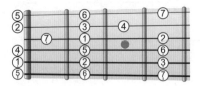

A大調（Sol型）音階

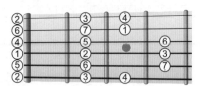

D大調（Re型）音階

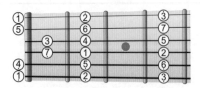

E大調（Do型）音階

音階乃音樂中最基本而且最重要一環，請琴友多彈奏，以增強各調的運用。

同調不同型音階位置的排列

都用在單音（Solo）彈奏上，主要是音的高低須做位置上的移動，讓旋律不會在同一位置，以增加其順暢性。以下是C調音階（Scale）之排列：

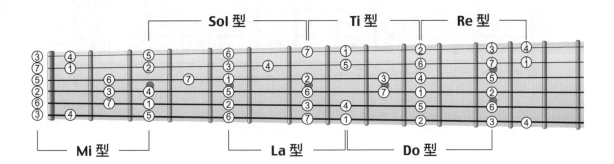

（一）

Ti型七格

La型五格

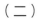

（二）

Re型十格　　　La型五格

D大調與Bm小調音階與和弦

Bm調是D調的關係小調,音階相同。起始音為Re,所以也為稱Re型音階。

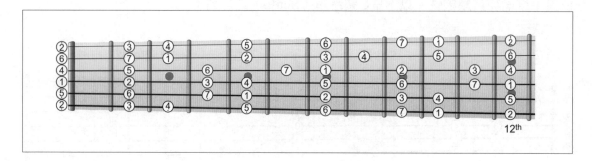

12th

D大調三基本和弦

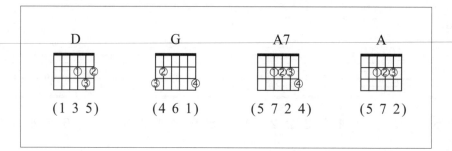

Bm小調基本和弦

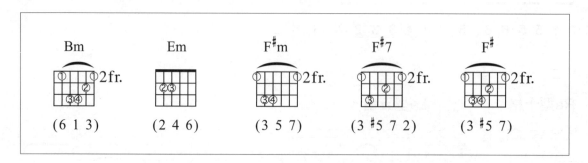

E大調與C♯m小調音階與和弦

C♯m調是E調的關係小調，音階相同。起始音為Do，所以也稱為Do型音階。

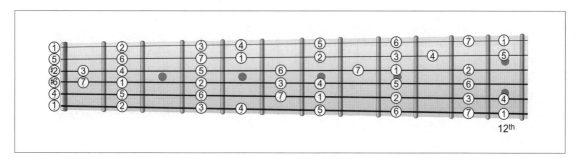

E大調三基本和弦

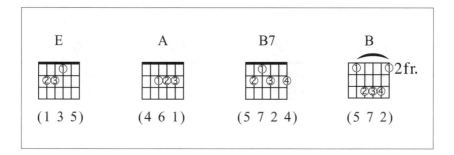

E	A	B7	B
(1 3 5)	(4 6 1)	(5 7 2 4)	(5 7 2)

C♯m小調基本和弦

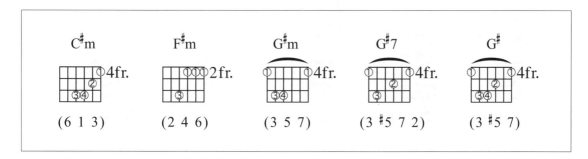

C♯m	F♯m	G♯m	G♯7	G♯
(6 1 3)	(2 4 6)	(3 5 7)	(3 ♯5 7 2)	(3 ♯5 7)

F大調與Dm小調音階與和弦

Dm調F調的關係小調，音階相同。起始音為Si，所以也為稱為Si型音階。

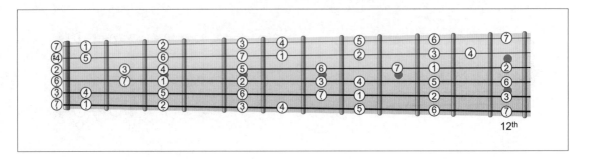

🎵 F大調三基本和弦

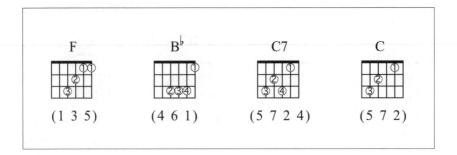

🎵 Dm小調基本和弦

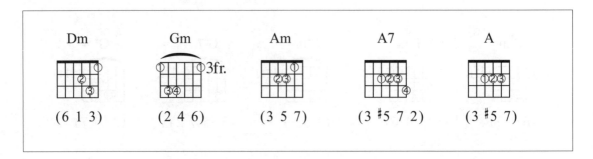

G大調與Em小調音階與和弦

Em調是G調關係小調，音階相同。起始為La，所以也稱為La型音階。

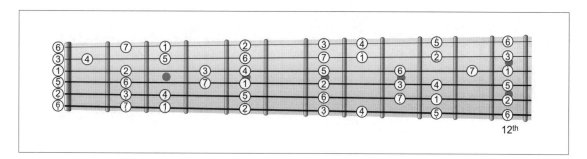

🔵 G大調三基本和弦

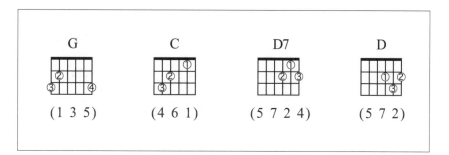

🔵 Em小調基本和弦

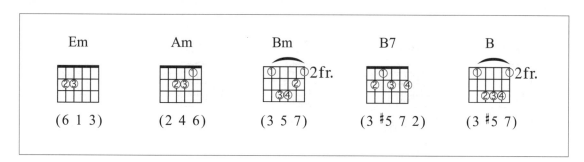

A大調與F#m小調音階與和弦

F#m調是A調的關係小調，音階相同。起始音為Sol，所以也稱為Sol型音階。

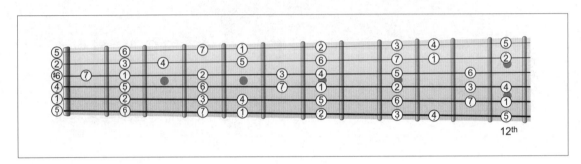

12th

A大調三基本和弦

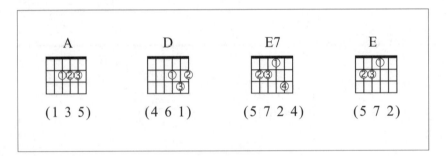

A	D	E7	E
(1 3 5)	(4 6 1)	(5 7 2 4)	(5 7 2)

F#m小調基本和弦

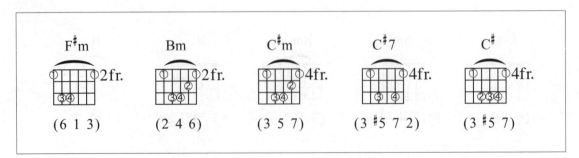

F#m	Bm	C#m	C#7	C#
(6 1 3)	(2 4 6)	(3 5 7)	(3 #5 7 2)	(3 #5 7)

B大調與G♯m小調音階與和弦

G♯m調是B調的關係小調，音階相同。起始音為Fa，所以也稱為Fa型音階。

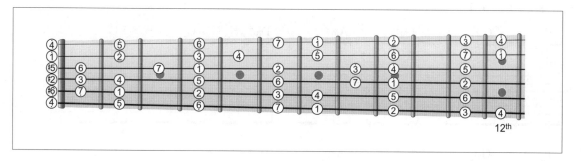

B大調三基本和弦

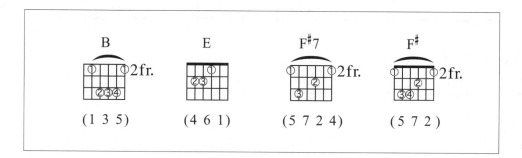

B	E	F♯7	F♯
2fr.		2fr.	2fr.
(1 3 5)	(4 6 1)	(5 7 2 4)	(5 7 2)

G♯m小調基本和弦

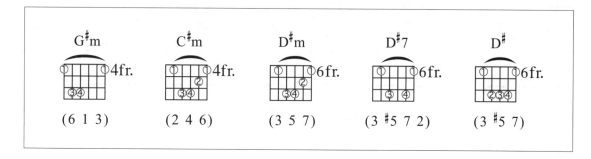

G♯m	C♯m	D♯m	D♯7	D♯
4fr.	4fr.	6fr.	6fr.	6fr.
(6 1 3)	(2 4 6)	(3 5 7)	(3 ♯5 7 2)	(3 ♯5 7)

C、D、G調範例練習

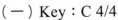

4 — 5/4 — 3m7 — 6m7 — 5 — 1 和弦進行

（一）Key：C 4/4

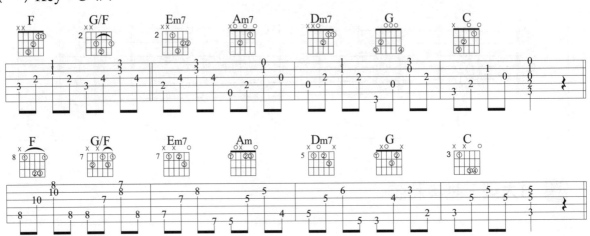

（二）Key：D 4/4

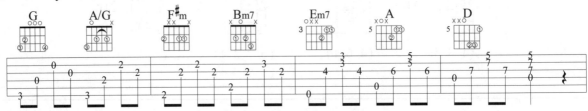

（三）Key：G 4/4

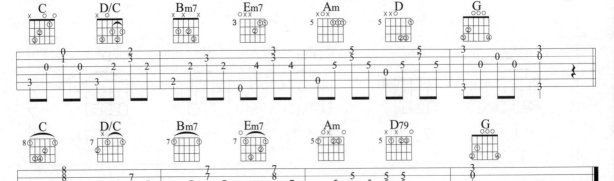

E、A大調範例練習

$4 - 5/4 - 3m_7 - 6m_7 - 5_{79} - 1$ 和弦進行

（一）Key：E 4/4

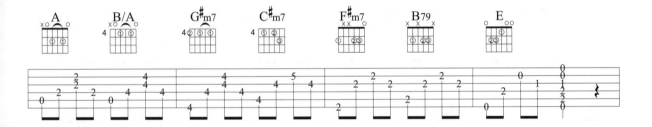

（二）Key：A 4/4

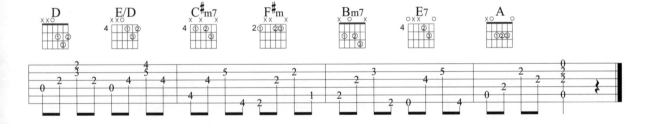

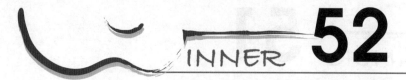

C大調和弦進行練習

$1 - 1maj_7 - 1_7 - 6 - 2m - 2m^+_7 - 2m_7 - 2m6 - 5_7$ 和弦進行

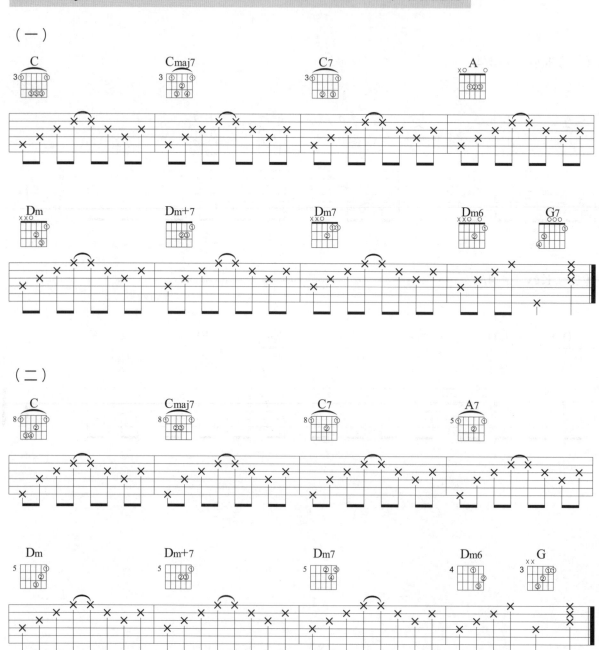

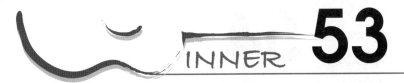

WINNER 53

D大調和弦進行練習

1 — 1maj$_7$ — 1$_7$ — 6 — 2m — 2m$^+_7$ — 2m$_7$ — 2m6 — 5$_7$ 和弦進行

（一）Key：D 4/4

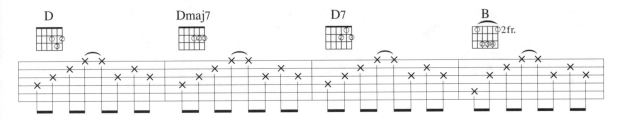

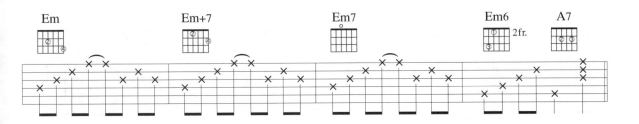

（二）Key：D 4/4

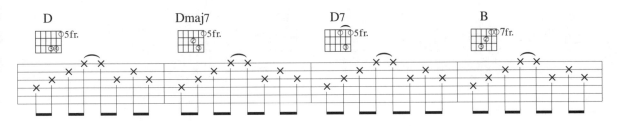

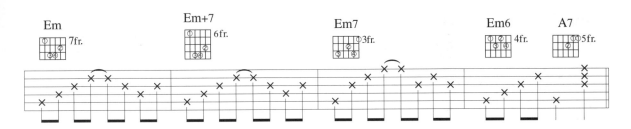

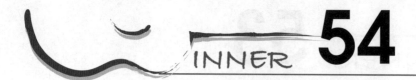

E大調和弦進行練習

1 — 1maj$_7$ — 1$_7$ — 6 — 2m — 2m$^+_7$ — 2m$_7$ — 2m6 — 5$_7$ 和弦進行

（一）Key：E 4/4

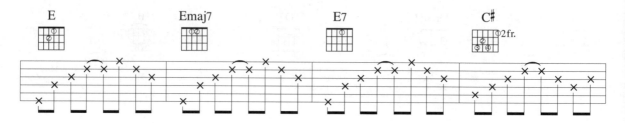

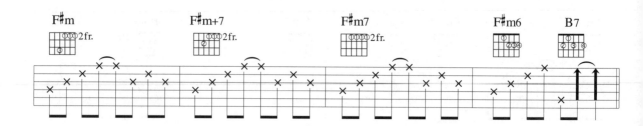

（二）Key：E 4/4

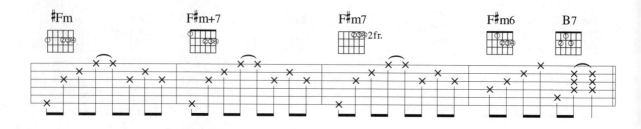

ＷINNER **55**

制音法（封閉）和弦

何謂制音法，種類有幾種？

（1）即所謂的封閉和弦。

（2）可分為大制音法、中制音法、小制音法。

ⓐ 大制音法：左手食指用時壓住一～六弦。

例如：

ⓑ 中制音法：左手食指用時壓住一～四弦。

例如：

ⓒ 小制音法：左手食指用時壓住一、二弦。

例如：

如何按封閉弦？

（1）首先食指（左手）緊貼指位板，使食指平均的壓緊六弦。

（2）左手食指與姆指要以「夾」與「壓」的方式，正、反兩面用力夾住琴頸，如圖黑色部份表示。

和弦推算法

位置	和弦	位置	和弦	位置	和弦	位置	和弦	位置	和弦
夾第一格	F	夾第一格	Fm	夾第一格	B♭	夾第一格	B♭7	夾第一格	B♭m
第二格	F♯	第二格	F♯m	第二格	B	第二格	B7	第二格	Bm
第三格	G	第三格	Gm	第三格	C	第三格	C7	第三格	Cm
第四格	G♯	第四格	G♯m	第四格	C♯	第四格	C♯7	第四格	C♯m
第五格	A	第五格	Am	第五格	D	第五格	D7	第五格	Dm
第六格	A♯	第六格	A♯m	第六格	D♯	第六格	D♯7	第六格	D♯m
第七格	B	第七格	Bm	第七格	E	第七格	E7	第七格	Em
第八格	C	第八格	Cm	第八格	F	第八格	F7	第八格	Fm
以下類推…		以下類推…		以下類推…		以下類推…		以下類推…	

位置	和弦	位置	和弦	位置	和弦	位置	和弦
夾第一格	Fmaj7	夾第一格	Fm7	夾第一格	F7	夾第一格	C7
第二格	F♯maj7	第二格	F♯m7	第二格	F♯7	第二格	C♯7
第三格	Gmaj7	第三格	Gm7	第三格	G7	第三格	D7
第四格	G♯maj7	第四格	G♯m7	第四格	G♯7	第四格	D♯7
第五格	Amaj7	第五格	Am7	第五格	A7	第五格	E7
第六格	A♯maj7	第六格	A♯m	第六格	A♯7	第六格	F7
第七格	Bmaj7	第七格	Bm7	第七格	B7	第七格	F♯7
第八格	Cmaj7	第八格	Cm7	第八格	C7	第八格	G7
以下類推…		以下類推…		以下類推…		以下類推…	

夾第一格	D♭	夾第一格	E♭7	夾第一格	B♭maj7	夾第一格	F♯maj7
第二格	D	第二格	E7	第二格	Bmaj7	第二格	Gmaj7
第三格	D♯	第三格	F7	第三格	Cmaj7	第三格	G♯maj7
第四格	E	第四格	F♯7	第四格	C♯maj7	第四格	Amaj7
第五格	F	第五格	G7	第五格	Dmaj7	第五格	A♯maj7
第六格	F♯	第六格	G♯7	第六格	D♯maj7	第六格	Bmaj7
第七格	G	第七格	A7	第七格	Emaj7	第七格	Cmaj7
第八格	G♯	第八格	A♯7	第八格	Fmaj7	第八格	C♯maj7
以下類推...		以下類推...		以下類推...		以下類推...	

封閉和弦進行：

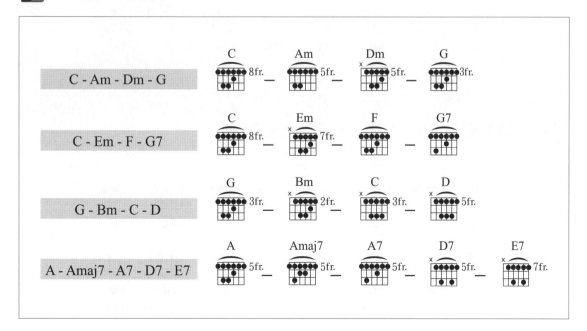

C - Am - Dm - G

C - Em - F - G7

G - Bm - C - D

A - Amaj7 - A7 - D7 - E7

雙音練習

三度雙音：以C大調一、二、三弦為例

四度雙音：以C大調一、二、三弦為例

六度雙音：以C大調一、二、三弦為例

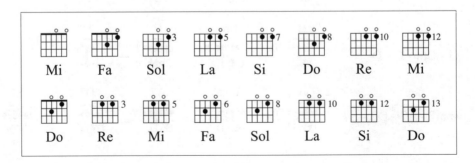

六度音：以C大調為例

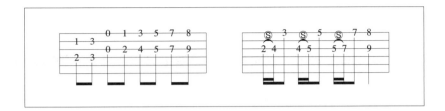

八度音：以C大調為例：常用指型

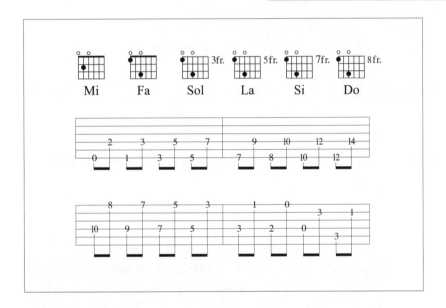

十度音：以C大調為例

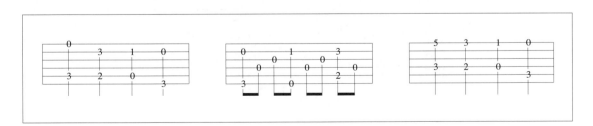

轉調

轉調之功能在於使歌曲產生變化，使原有的旋律產生另一波高潮。轉調方式有下列三種。

（1）近系調：C大調轉至F大調或轉至G大調均為近系調，因為三調之間F調在五線譜裡為♭7，G調在五線譜裡為♯4，因此三調之間只有升降一個音，所以互為近系調。

（2）遠系調：兩調距離以相差三個半音為基準。
【例如】C大調推三個半音為♭E大調

（3）平行調：【例如】C大調轉至c小調，e小調轉至E大調　以此類推。

以上三例中，近系調與遠系調可以IV、V和弦作為兩調之間轉換之和弦。

【例如】

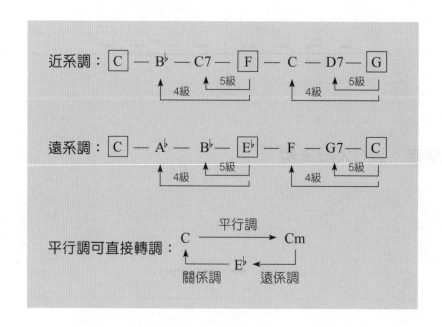

愛不單行

演唱：羅志祥
作詞：嚴云農
作曲：歐陽業俊

♩ = 80　Key A　Play G　Capo 2　Rhythm 4/4 Slow Soul

OP：J'S CHANCE CO. LTD.(ADMIN BY EMI MPT)

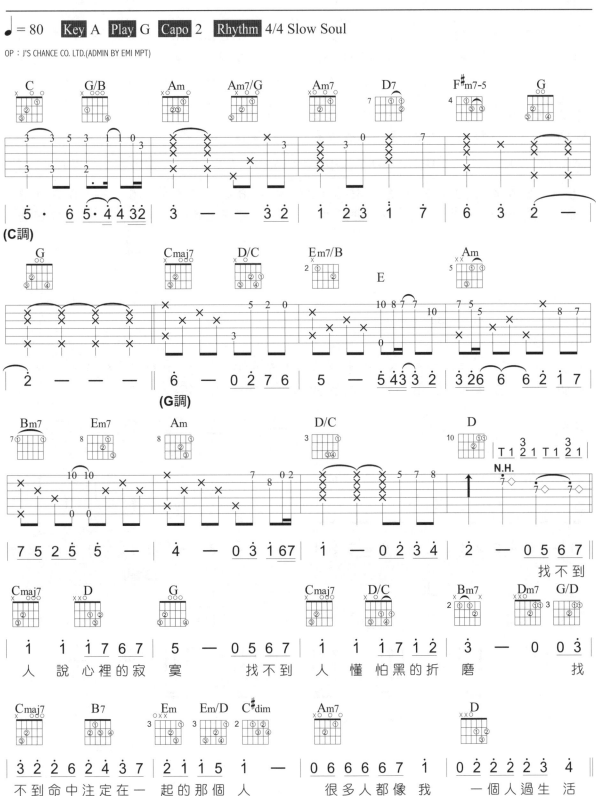

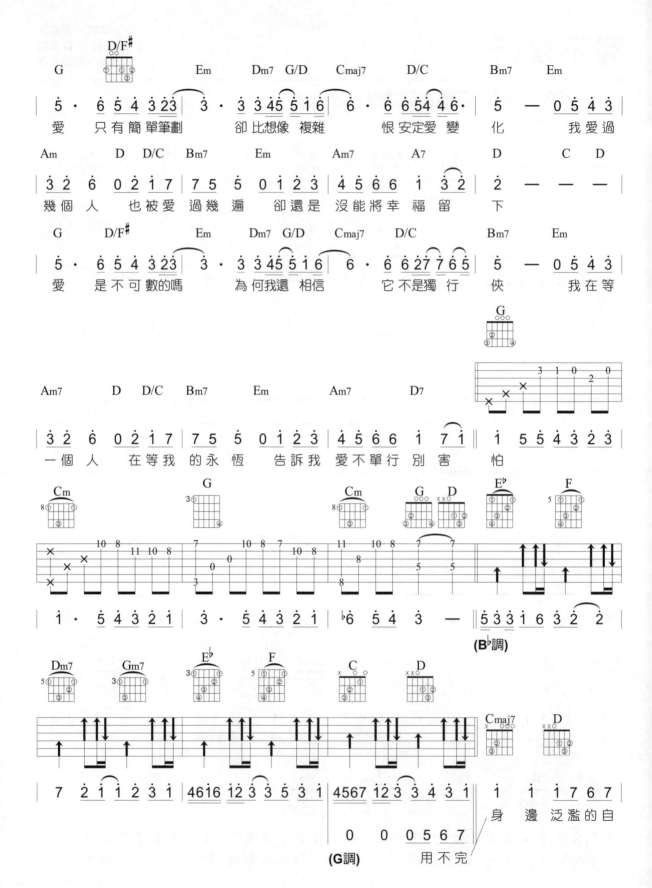

G　　　　　　　　　　Cmaj7　　D/C　　　　Bm7　　Dm7　G/D
　　　　　　　　　　　　　　　　　　　　　　　　　　Cmaj7　　　　B7

| 5 － 0 5 6 7 | i i i 7 i 2 | 3 － 0 | 0 3 | 3 2 2 6 2 4 3 7 |

由　　開始怕孤單是一種詛　咒　　　羨慕我能飛的人為何

Em　Em/D　C#dim　　Am7　　　　　　　　　D　　　　　　　%　　G(Ab)　　D/F# (Eb/G)

| 2 i i 5 i － | 0 6 6 6 6 7 i | 0 2 2 2 2 3 4 ‖ 5·　6 5 4 3 23 |

在天黑以後　　還是寧願回到　愛情那個枷鎖　愛　只有簡單筆劃

(Fm)　　(Ebm7)(Ab/Eb)　(Dbmaj7)　(Eb/Db)　　(Cm7)　　(Fm)　　(Bbm)　　(Eb)　(Eb/Db)
Em　　Dm7　G/D　　Cmaj7　　D/C　　　Bm7　　Em　　　Am　　D　D/C

| 3·　3 3 4 5 5 i 6 | 6·　6 6 5 4 4 6· | 5 － 0 5 4 3 | 3 2 6 0 2 i 7 |

卻比想像複雜　　恨安定愛變　化　　我愛過幾個人　也被愛

(Cm7)　　(Fm)　　(Bbm7)　　(Bb7)　　(Eb)　　(Db)　(Eb)　(Ab)　(Eb/G)
Bm7　　Em　　Am7　　A7　　D　　C　D　G　D/F#

| 7 5 5 0 1 2 3 | 4 5 6 6 i 3 2 | 2 － － 0 | 5·　6 5 4 3 23 |

過幾遍　卻還是沒能將幸福留　下　　　愛　是不可數的嗎

(Fm)　　(Ebm7)(Ab/Eb)　(Dbmaj7)　(Eb/Db)　　(Cm7)　　(Fm)　　(Bbm7)　　(Eb)　(Eb/Db)
Em　　Dm7　G/D　　Cmaj7　　D/C　　　Bm7　　Em　　　Am7　　D　D/C

| 3·　3 3 4 5 5 i 6 | 6·　6 6 2 7 7 6 5 | 5 － 0 5 4 3 | 3 2 6 0 2 i 7 |

為　何我還相信　　它不是獨行　俠　　我在等一個人　在等我

(Cm7)　　(Fm)
Bm7　　Em　　　　Am7　　　D7　　　G　　　　Eb

| 7 5 5 0 1 2 3 | 4 5 6 6 i 7 i | i － － － |

的永恆　告訴我愛不單行別害　怕　　　(轉Ab調)　%

Bbm　　　　Eb　　　　Ab　　　Eb　　　Ab

| 4 5 6 6 i 7 i | i － － － | i － － － ‖

愛不單行相信　她　　　　　　　Fine

說愛你

演唱：蔡依林
作詞：梁鴻斌（天天）
作曲：周杰倫

OP：Alfa Management Co., Ltd
EMI MUSIC PUBLISHING (S.E.ASIA) LTD., TAIWAN

♩ = 100　Key E♭　Play C　Capo 3　Rhythm 4/4 Slow

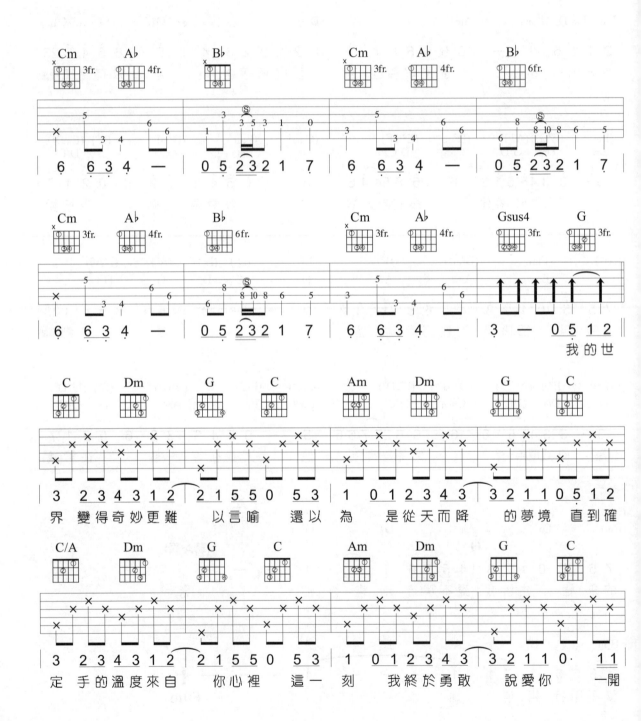

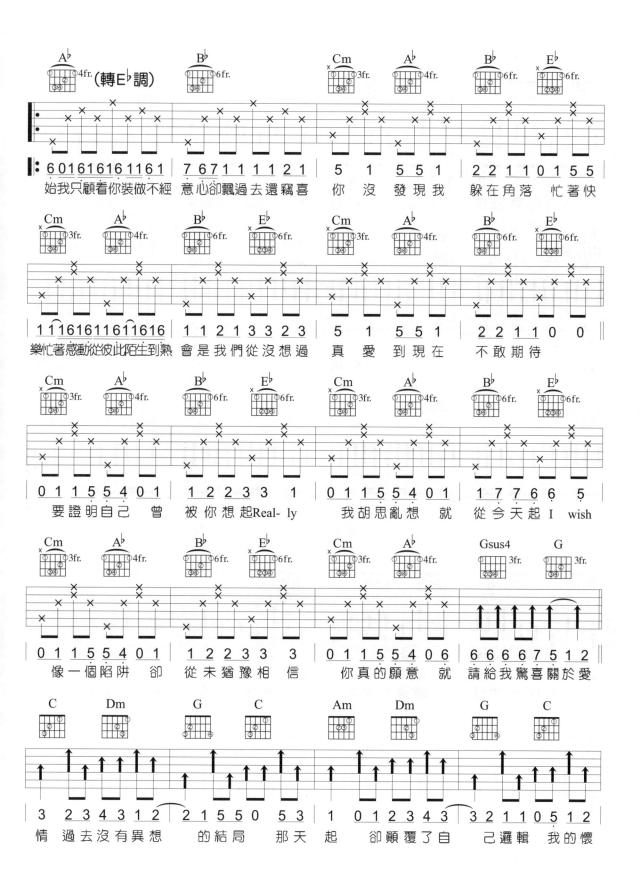

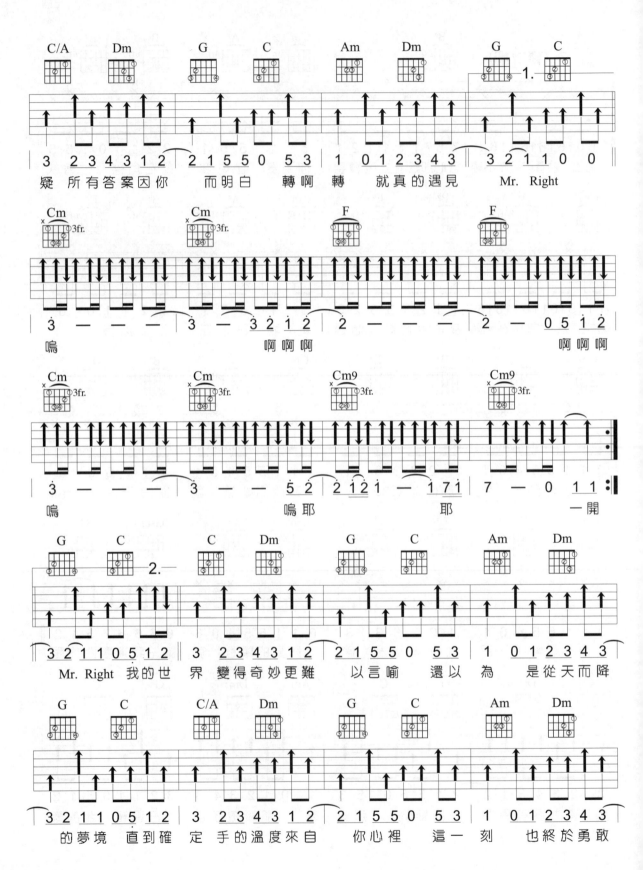

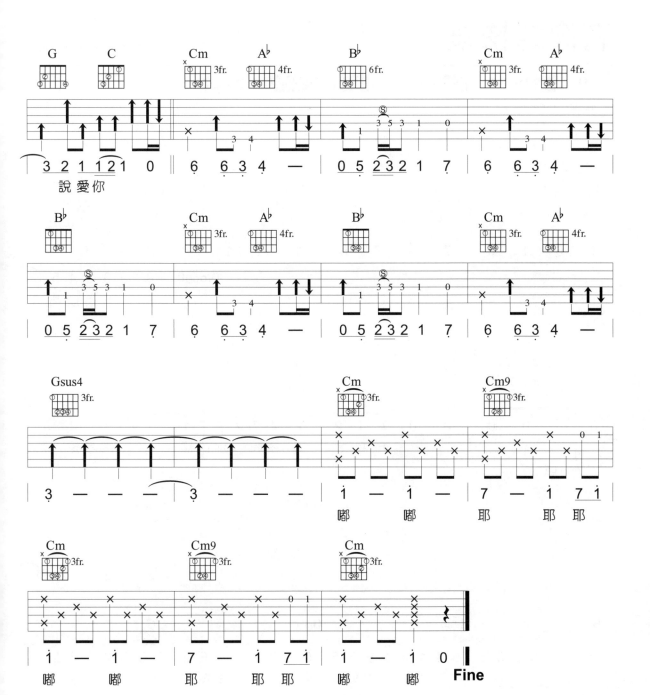

有你的快樂

演唱：王若琳
作詞：娃娃
作曲：Lost In Paradise

OP：UNIVERSAL MUSIC PUBLISHING LTD TAIWAN

♩ = 112　Key D－B－E　Play D－B－E　Capo 0　Rhythm 4/4 Bossa Nova

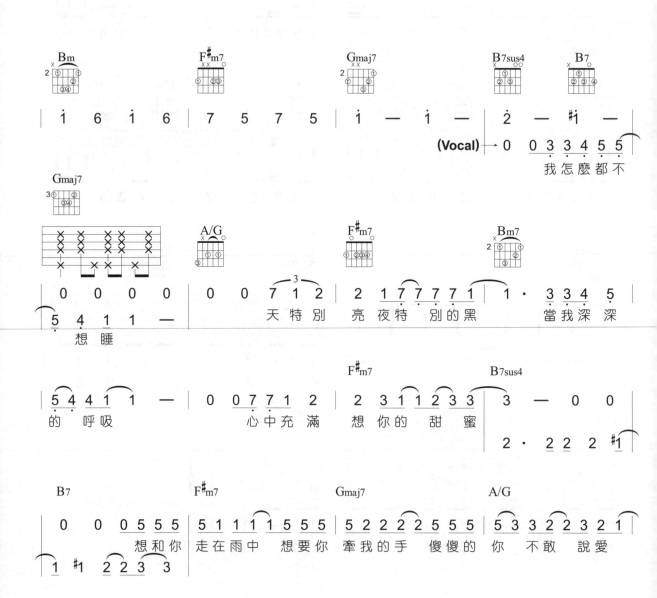

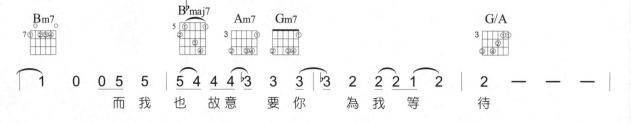

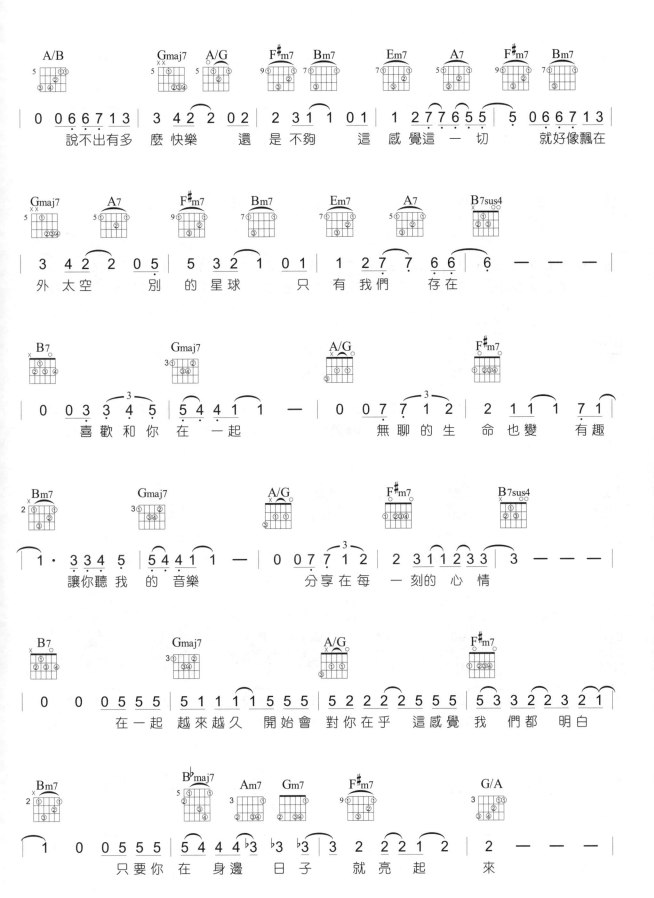

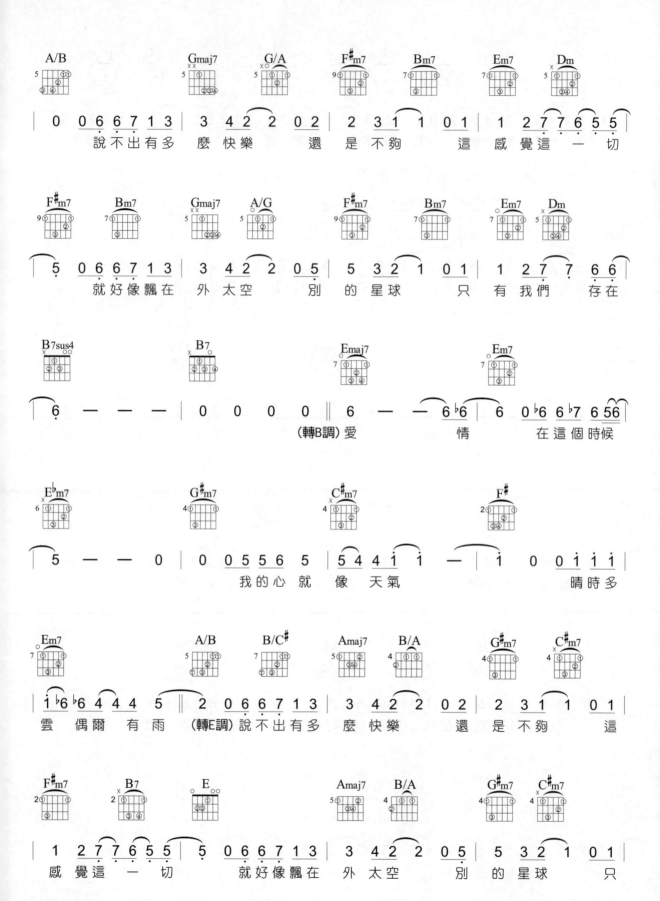

有 我們　存在　　說不出有多　麼 快 樂　　還是 不夠　　這

感覺這 一 切　　就好像飄在　外 太 空　　別 的 星球　　只

有 我們　存在

Fine

常用的簡易和弦、指法

🔵 常用簡易和弦：主要按法以一、二、三弦為主，而且同樣按法只要移動格子和弦就會產生變化。

C大調

G大調

🔵 常用的指法：

（配合以上和弦彈奏）

（一）　　　　　　　　（二）　　　　　　　　（三）

|3　3　3　3　|　|3212321232123212|　|3 1 2 1 3 1 2 1|
|2 1 2 1 2 1 2 1|

級數和弦的換算與進行

此一系列之和弦常用於歌曲之中，而且歌曲再如何變化，只要熟悉以下和弦轉換，相信可以得到百分之七十以上的效果。以下和弦進行以級數說明。

所謂順階和弦之定義，即是和弦構成音沒有升降音所排列出的音。如C的組成音Do、Mi、Sol，Am組成音La、Do、Mi，Dm組成音Re、Fa、La，G7組成音Sol、Si、Re、Fa，F組成音Fa、La、Do。

級數 調別	I	IIm	III	IIIm	III7	IV	V7	VIm
C	C	Dm	E	Em	E7	F	G7	Am
D	D	Em	F$^\sharp$	F$^\sharp$m	F$^\sharp$7	G	A7	Bm
E	E	F$^\sharp$m	G$^\sharp$	G$^\sharp$m	G$^\sharp$7	A	B7	C$^\sharp$m
F	F	Gm	A	Am	A7	B$^\flat$	C7	Dm
G	G	Am	B	Bm	B7	C	D7	Em
A	A	Bm	C$^\sharp$	C$^\sharp$m	C$^\sharp$7	D	E7	F$^\sharp$m
B	B	C$^\sharp$m	D$^\sharp$	D$^\sharp$m	D$^\sharp$7	E	F$^\sharp$7	G$^\sharp$m

和弦進行：I — VIm — IIm — IV — V$_7$ — IIIm — III — III$_7$
例如：C — Am — Dm — F — G$_7$ — Em — E — E$_7$

小情歌

演唱：蘇打綠
作詞：吳青峯
作曲：吳青峯

♩ = 68　**Key** D　**Play** C　**Capo** 2　**Rhythm** 4/4 Slow Soul

OP：UNIVERSAL MUSIC PUBLISHING LTD TAIWAN

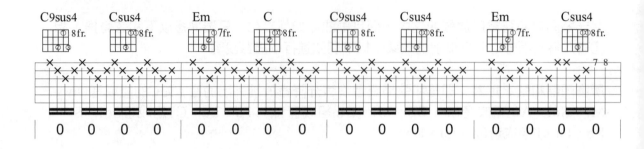

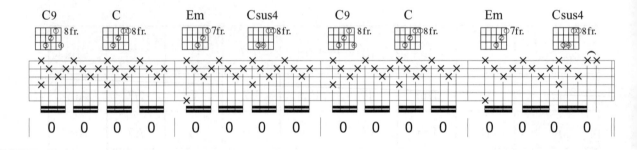

C		Em	F	C		Em
0 171 71 7 53	5 7 6 —			0 17 17 17 1 33	3 — — 0616	
這是一首簡 單的	小 情 歌			唱著人們心腸的曲折	我想我	

F	G	Em	Am	F	Fm	G
1· 3 2 0575	7 2111 —			3·22 12·11 6	5 51765 —	
很 快樂 當有你 的溫 熱				腳 邊 的空氣 轉了 嗯		

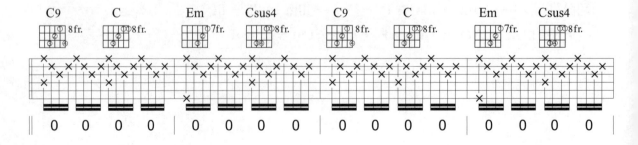

C ／ Em ／ F ／ C ／ Em

0 1 7 1 7 1 7 5 3 ｜ 5 7·1 1 — ｜ 0 1 7 1 7 1 7 1 3 5 ｜ 5 — — 0 5 4 3 ｜

這是一首簡　單的　小　情　歌　　　唱著我們心頭的白鴿　　　　　我想我

F ／ G ／ Em ／ Am ／ F ／ Fm ／ G ／ G7

4· 3 2 0 4 3 2 ｜ 3 2·1 1 — ｜ 3·2 2 3 4·3 3 1 ｜ 2 — — 0 5 6 1 ｜

很　適合　當一個　歌頌者　　　青春在風中飄著　　　　　你知道

% C ／ Am ／ Em/G ／ F ／ Em ／ Dm7 ／ G

0 3 3 2 1 3 2 1 3 3 2 1 1 ｜ 0 1 6 1 2 3 3 0 5 6 1 ｜ 0 1 6 1 2 3 3 3 5·0 5 6 1 ｜ 0 1 6 1 2 3 3 2 1 2 ｜

就算大雨讓整座城市顛倒　　我會給你懷抱　受不了　看見你背影來到寫下我　度秒如年難　捱的離騷

C ／ Am ／ Em/G ／ F ／ Em ／ Dm7 ／ G7

0 3 3 2 1 3 2 1 3 3 2 1 1 ｜ 0 1 6 1 2 3 3 0 5 6 1 ｜ 0 1 6 1 2 3 3 3 5·0 5 6 1 ｜ 0 1 6 1 2 3 3 2 1 2 ｜

就算整個世界被寂寞綁票　　我也不會奔跑　逃不了　最後誰也都蒼老寫下我　時間和琴聲交　錯的城

C ／ C9 ／ C ／ Cmaj7 ／ F ／ C9 ／ C

1 — — — ｜ 2 2 1 1 ｜ 7 7 0 1 1 ｜ 2 — 1 — ｜

堡

1.

Cmaj7 ／ F ║ 2. Dm7 ／ G7 ／ C

7 — 1 — ｜ 0 1 6 1 2 3 3 3 2 1 2 ｜ 1 — 0 5 5 6 1 ｜

時間和琴聲交　錯的城　堡　　　　一　直到 %

Dm7 ／ G7 ／ C ／ B♭ ／ C ／ G7

0 1 6 1 2 3 3 3 5·5 ｜ 5 1 2· 3 ｜ 2 1·1 — ｜ 1 — — ｜

時間和琴聲交　錯　　　的　城　堡

C9 ／ Cmaj7 C6 ／ C9 C Cmaj7 C6 ／ C9 C Cmaj7 C6 ／ C9 C Cmaj7 C6 ／ C69

2 2 1 1 7 7 6 6 ｜ 2 2 1 1 7 7 6 6 ｜ 2 2 1 1 7 7 6 6 ｜ 2 2 1 1 7 7 6 6 ｜ 5 — — — ‖

Fine

常用大七和弦、九和弦、掛留和弦

🎵 常用大七和弦

Cmaj7	Dmaj7	Emaj7	Fmaj7	Gmaj7	Amaj7

🎵 常用九和弦

C9	D9	E9	F9	G9	A9	B9

Am9

Dm9	Em9

🎵 常用掛留和弦

Csus4	Dsus4	Esus4	Fsus4	Gsus4	Asus4	Bsus4

多調和弦（Moudlated Chord）

為了求歌曲中和聲之變化，因此在歌曲裡以假轉調方式，將旋律作不同變化。

以下說明：

以 V 和弦為例

C － $\boxed{C_7}$ － F 、 C － $\boxed{D_7}$ － G 、 C － $\boxed{A_7}$ － D

　　　5級　　　　　　　5級　　　　　　　5級

以 IIm、V_7 和弦為例

C － $\boxed{Gm_7}$ － $\boxed{C_7}$ － F 、 G － $\boxed{Dm_7}$ － $\boxed{G_7}$ － C

　　　2級　　5級　　　　　　　2級　　5級

E － $\boxed{Bm_7}$ － $\boxed{E_7}$ － A

　　　2級　　5級

以 ♭VI、♭VII 和弦為例

C － $\boxed{A^\flat}$ － $\boxed{B^\flat}$ － C 、 G － $\boxed{E^\flat}$ － \boxed{F} － G

　　　♭6級　　♭7級　　　　　　　♭6級　　♭7級

C － \boxed{C} － \boxed{D} － E

　　　♭6級　　♭7級

以和弦進行為例：C大調

（1） C － Am － Dm － G_7 － C － $\boxed{C_7}$ － F － B^\flat － C － Am －

　　　 Dm － B^\flat － G_7 － C

（2） C － Am － Dm － $\boxed{Gm_7}$ － $\boxed{C_7}$ － F － B^\flat － C － Am －

　　　 Dm － B^\flat － G_7 － C

（3） C － $\boxed{A^\flat}$ － $\boxed{B^\flat}$ － C

減和弦與其同音異名的符號

和弦由各調的 I、II、IV、VI四個音組成，一共有12和弦（4×3），但因構成音有重複，故實際上只有三個減七和弦。一般常用於各調2級小和弦、4級大和弦、6級小和弦。

（1） Cdim = D#dim (E♭dim) = F#dim (G♭dim) = Adim

6	1	#2 (♭3)	#4 (♭5)
#4 (♭5)	6	1	#2 (♭3)
#2 (♭3)	#4 (♭5)	6	1
1	#2 (♭3)	#4 (♭5)	6
———	———	———	———
Cdim	D#dim	F#dim	Adim
	(E♭dim)	(G♭dim)	

🔘 和弦按法

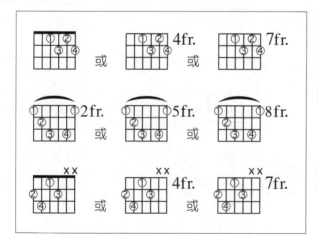

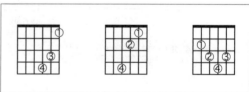

（2）　Ddim = Fdim = G$^\sharp$dim (A$^\flat$dim) = Bdim

7	2	4	$^\sharp$5 ($^\flat$6)
$^\sharp$5 ($^\flat$6)	7	2	4
4	$^\sharp$5 ($^\flat$6)	7	2
2	4	$^\sharp$5 ($^\flat$6)	7
Ddim	Fdim	G$^\sharp$dim (A$^\flat$dim)	Bdim

🔊 和弦按法

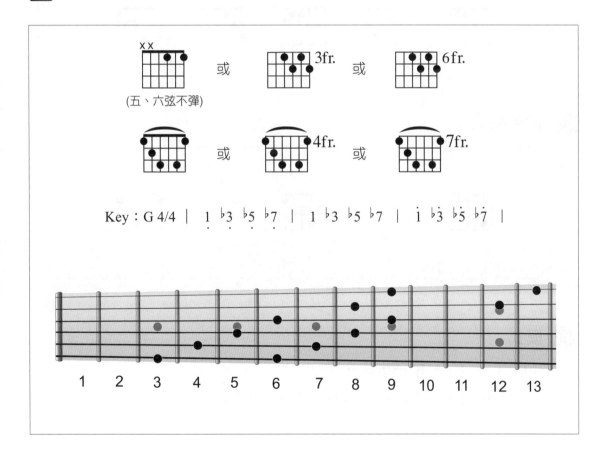

（五、六弦不彈）

Key：G 4/4 ｜ 1 $^\flat$3 $^\flat$5 $^\flat$7 ｜ 1 $^\flat$3 $^\flat$5 $^\flat$7 ｜ i̇ $^\flat$3 $^\flat$5 $^\flat$7̇ ｜

增和弦與其同音異名的符號

當歌曲伴奏無法完全由基本和弦來滿足,可在和弦與和弦之間將大和弦之五度升半音,使其有強烈的終止味道(虛構終止),但不可將增(加)和弦真的使用在歌曲裡。

🎵 和弦按法

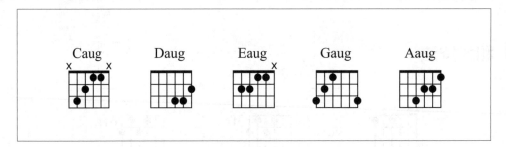

🎵 常用按法

🎵 模式

(1) Ⅰ → Ⅰ+ → Ⅳ → Ⅳm → Ⅰ

【例如】C → C+ → F → Fm → C(C大調)

(2) Ⅰ → Ⅰ+ → Ⅰ

【例如】G → G+ → G(G大調)

旅行的意義

演唱：陳綺貞
作詞：陳綺貞
作曲：陳綺貞

♩ = 70　**Key** D　**Play** D　**Capo** 0　**Rhythm** 4/4 Slow Soul

OP：宇宙浩瀚工作室

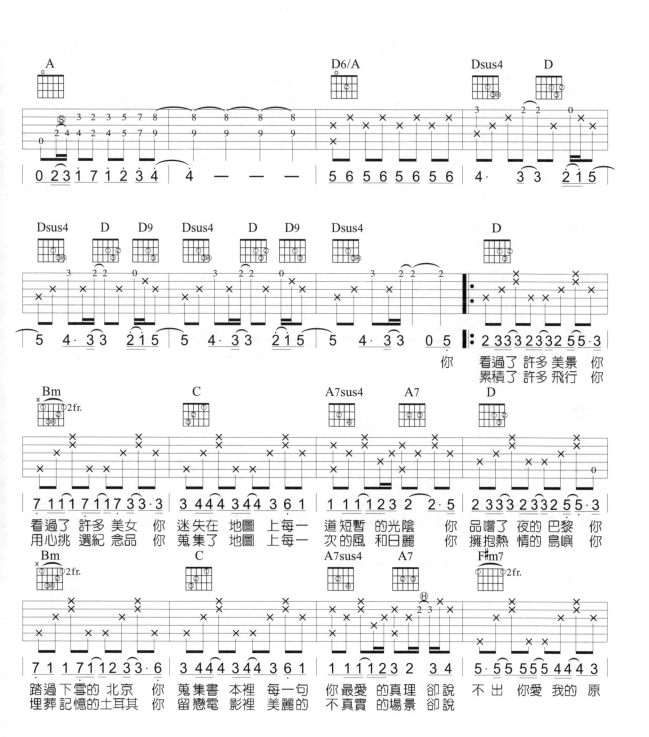

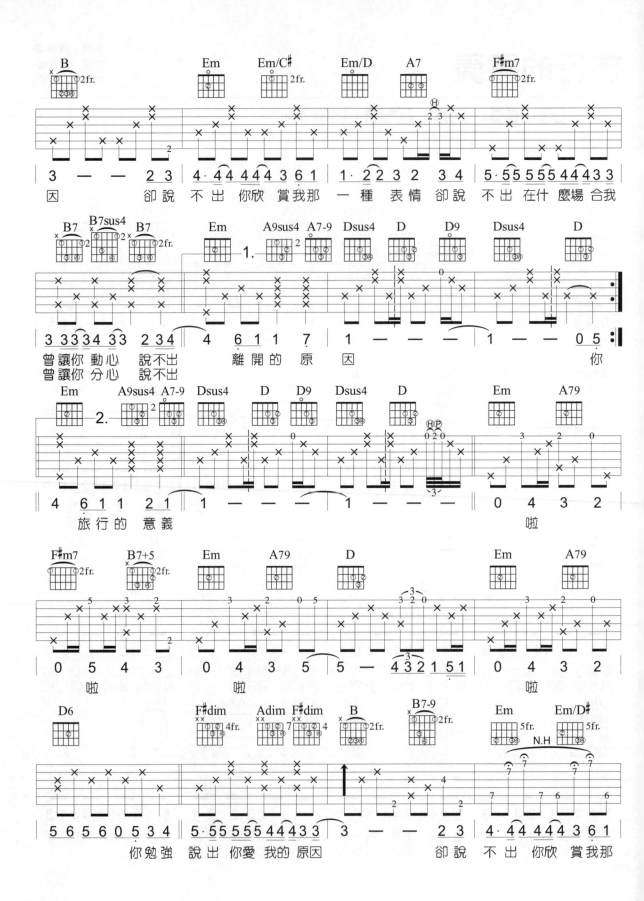

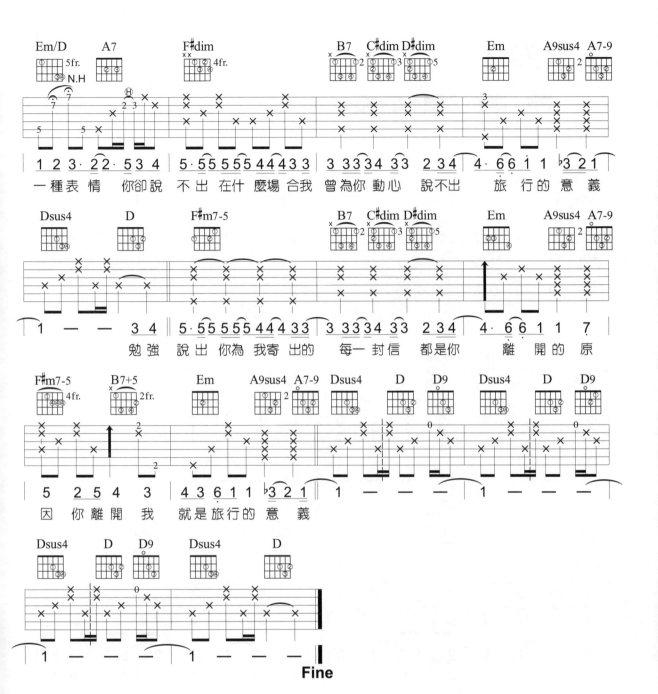

失落沙洲

演唱：徐佳瑩
作詞：徐佳瑩
作曲：徐佳瑩

♩ = 80　**Key** G　**Play** G　**Capo** 0　**Rhythm** 4/4 Slow Soul

OP：亞神音樂娛樂股份有限公司
SP：亞神音樂娛樂股份有限公司

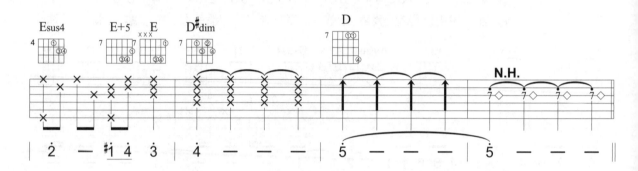

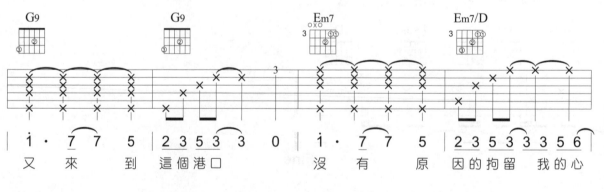

又　來　　到　這個港口　　　沒　有　原　因　的拘留　我的心

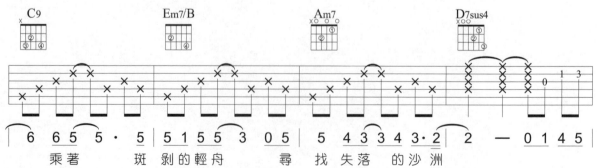

乘著　　斑　剝的輕舟　　尋　找　失落　的沙洲

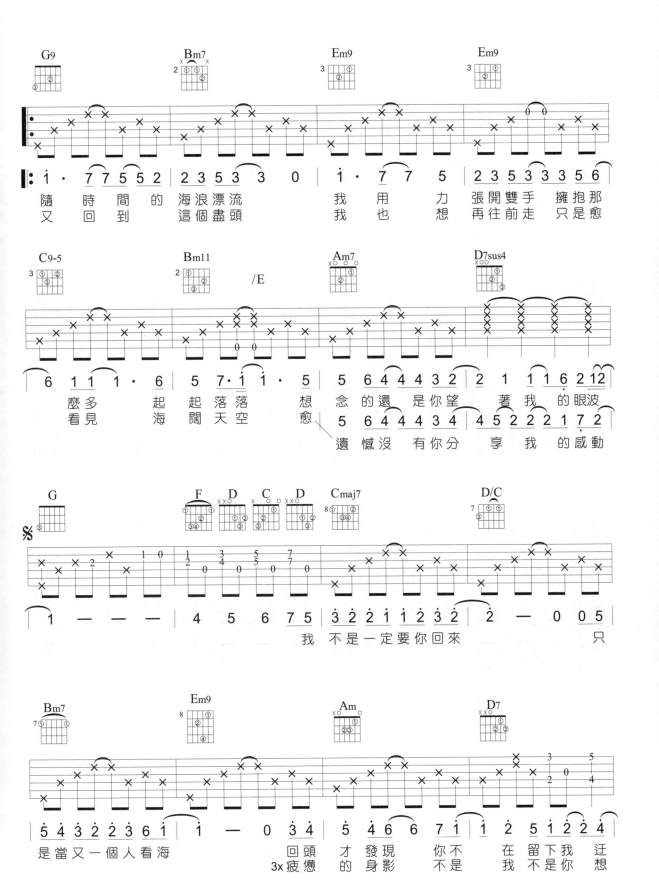

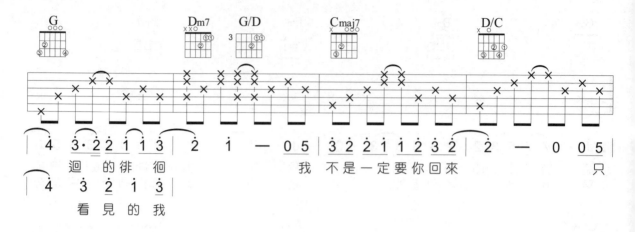

迴 的徘徊　　我　不是一定要你回來　　　只
看　見　的　我

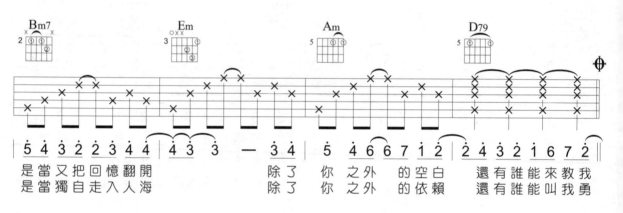

是當又把回憶翻開　除了　你之外　的空白　還有誰能來教我
是當獨自走入人海　除了　你之外　的依賴　還有誰能叫我勇

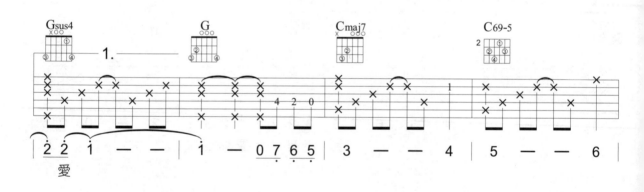

1.

愛

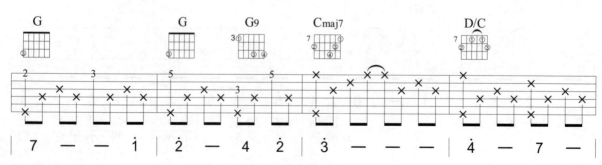

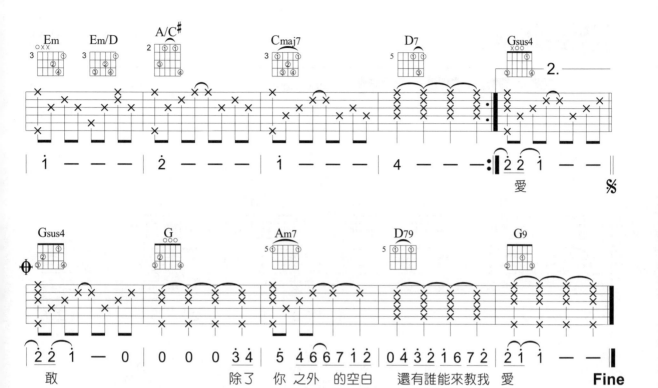

沿海地帶

演唱：弦子
作詞：木蘭號aka陳韋伶
作曲：馬奕強

OP：喜歡唱片有限公司(Admin.By EMI MPT)

♩= 91　Key G　Play G　Capo 0　Rhythm 4/4 Slow Soul

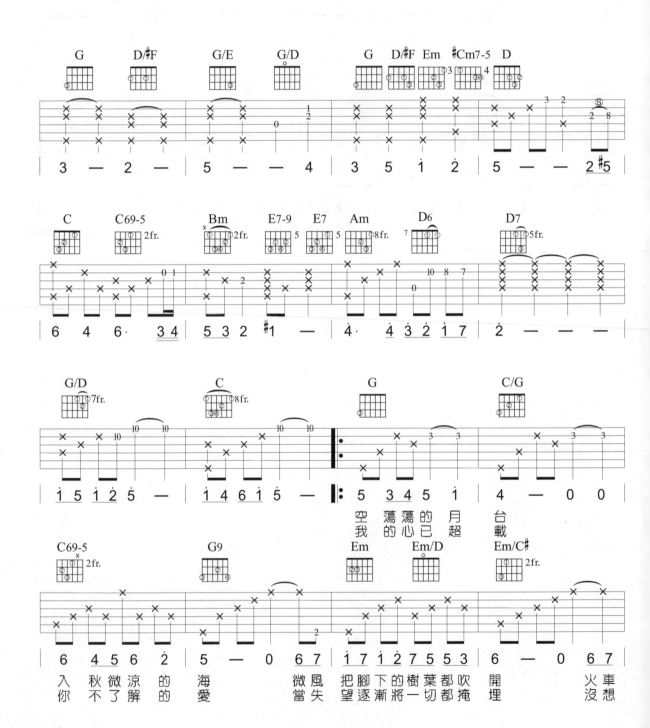

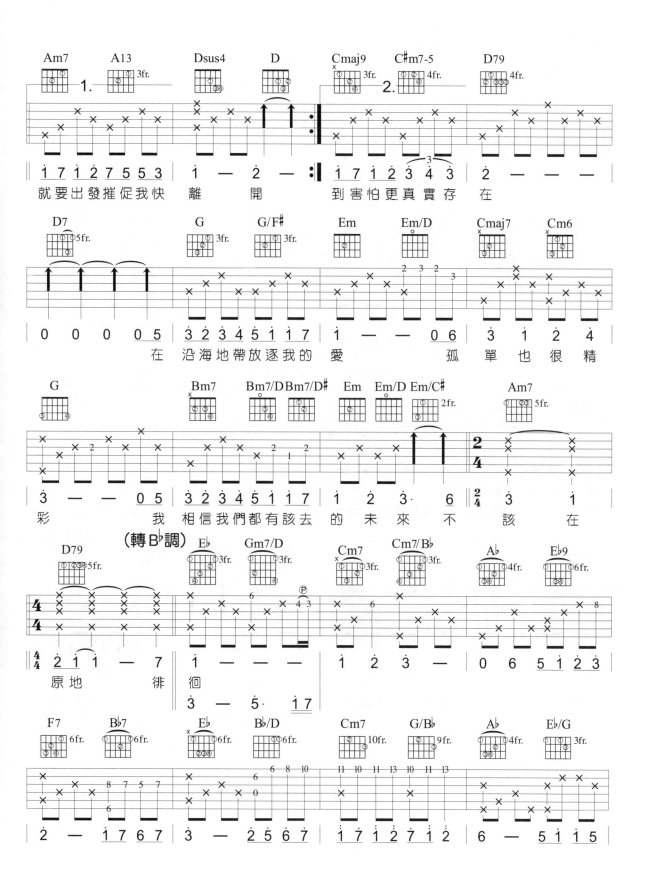

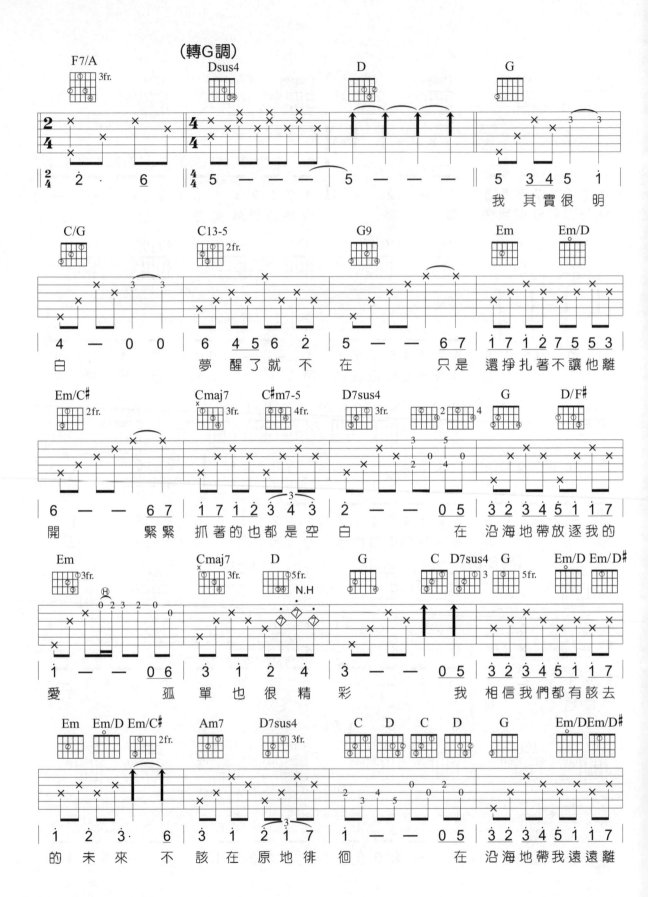

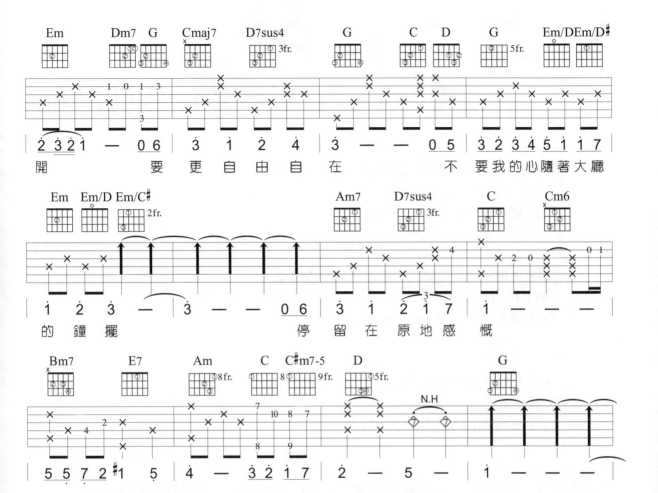

開　　　　要更自由自在　　　不　要我的心隨著大廳

的 鐘 擺　　　　　停 留 在 原 地 感 慨

Fine

小七減（Xm7-5）和弦的使用與變化

（一）用於大調四級和弦連結五級和弦之間的橋梁。

　　【例】 $IV—IVm_{7-5}—V$

　　【以C調為例】 $F—F^\#m_{7-5}—G$

（二）用於大調一級和弦連結二級和弦之間的橋梁。

　　【例】 $I—^\#Im_{7-5}—IIm_7$

　　【以C調為例】 $C—C^\#m_{7-5}—Dm_7$

（三）用於小調 IIm_7 或四級和弦連結三級和弦之間的橋梁。

　　【例】 $IIm_7(IV)—VIIm_{7-5}—III_7$

　　【以C調為例】 $Dm_7(F)—Bm_{7-5}—E_7$

（四） Xm_{7-5} 構成音為（小三度+大三度+小三度）而減5（-5）是將第五度音降半音

　　【例】 Dm_{7-5} 構成音 $2、4、{}^\flat6、1$

　　　　　Bm_{7-5} 構成音 $7、2、4、6$

（五）常用的按法：

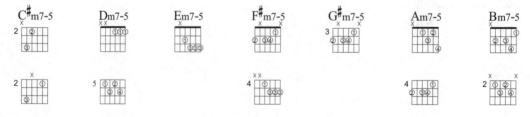

Autumn Leaves

作詞：Johnny Mercer
作曲：Joseph Kosm

♩ = 60　Key Am　Play Am　Capo 0　Rhythm 4/4

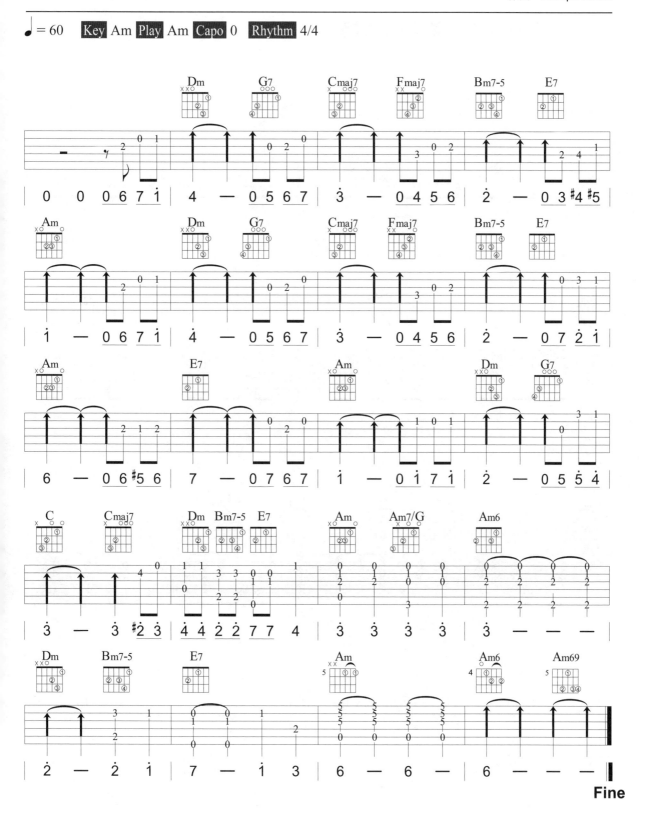

Fine

Black Orpheus

詞曲：Antônio Carlos Jobim/Luiz Bonfá

♩ = 60　**Key** Am　**Play** Am　**Capo** 0　**Rhythm** 4/4

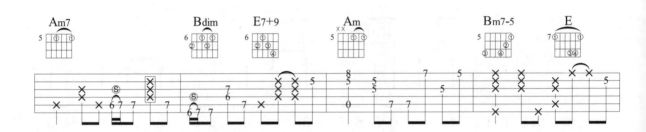

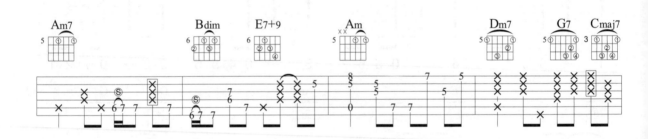

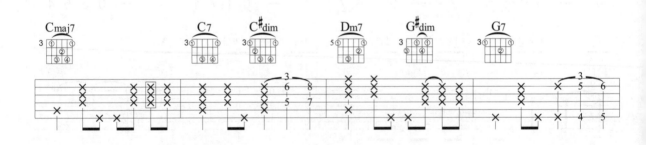

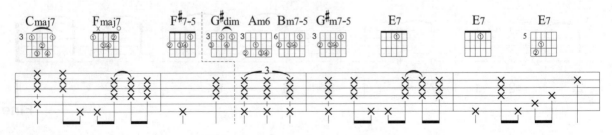

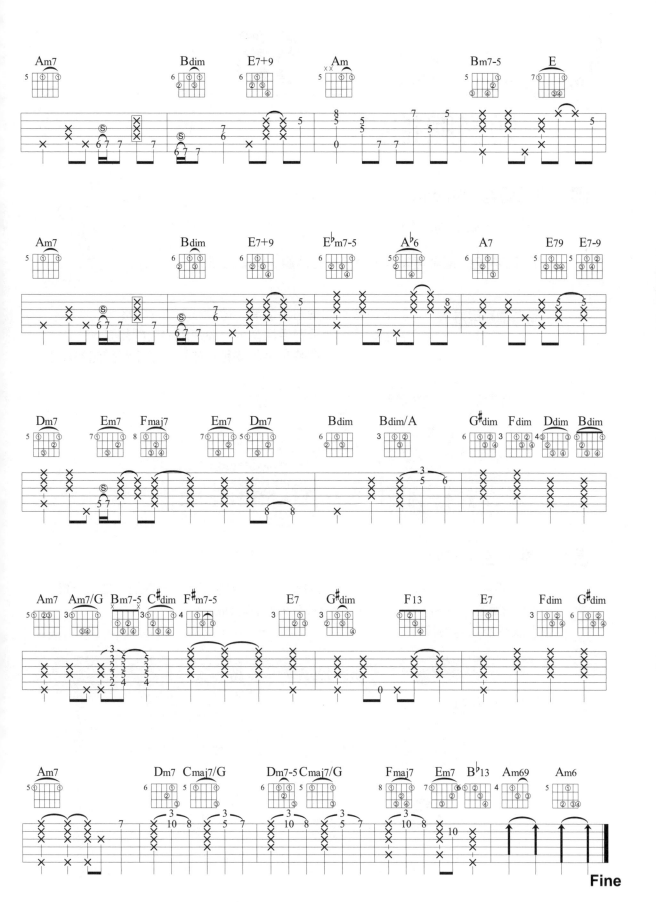

切音與拍弦

何謂切音 (Stacato)

即讓弦停止振動而斷音。

右手切音位置

切音的特色　能急速斷音，使節奏有活潑、跳動的感覺。

切音種類與方法　（1）下切音：即是右手切音，切於一、二、三弦。
（2）上切音：即是左手切音，一般使用於封閉和弦，
切音時左手所按和弦放鬆，以不離開弦為原則。

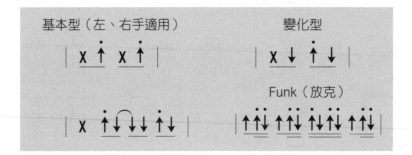

何謂拍弦（Slap）

（1）利用右手拇指拍六、五、四弦，食指、中指、無名指握拳打在三、二、一弦。
（2）利用右手食指、中指、無名指拍15～20格之間的弦。
以下請琴友練習拍打。

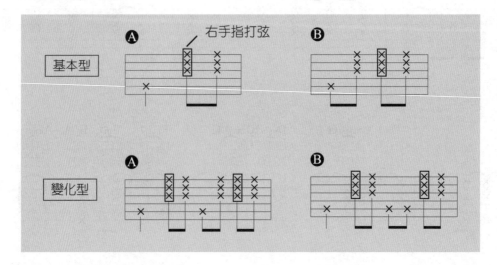

情非得已

演唱：庾澄慶
作詞：張國祥
作曲：湯小康

OP：Touch Music Publishing (M) Sdn Bhd
SP：大潮音樂經紀有限公司

♩= 80　**Key** C　**Play** C　**Capo** 0　**Rhythm** 4/4 Slow Soul

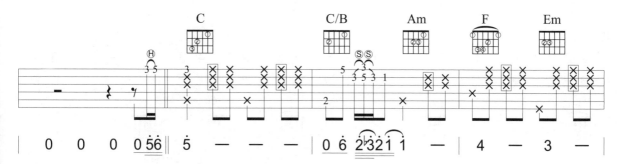

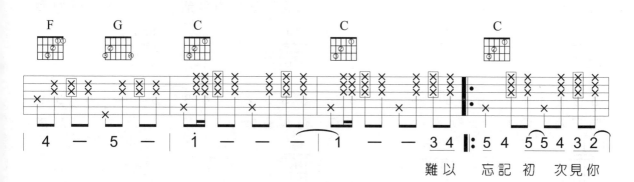

難以　忘記初　次見你

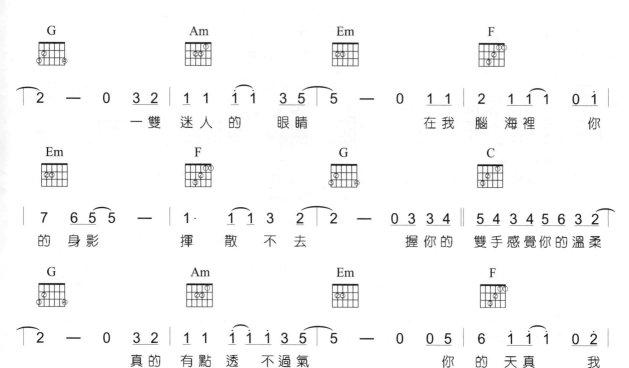

一雙　迷人的　眼睛　　　在我　腦海裡　你

的　身影　　揮　散　不　去　　　握你的　雙手感覺你的溫柔

真的　有點透　不過氣　　　你的　天真　我

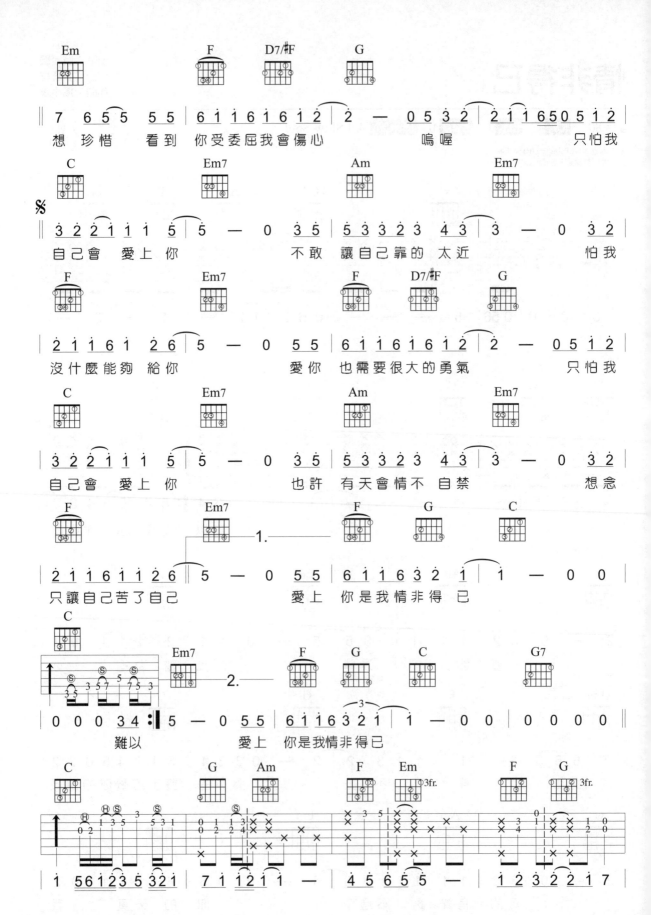

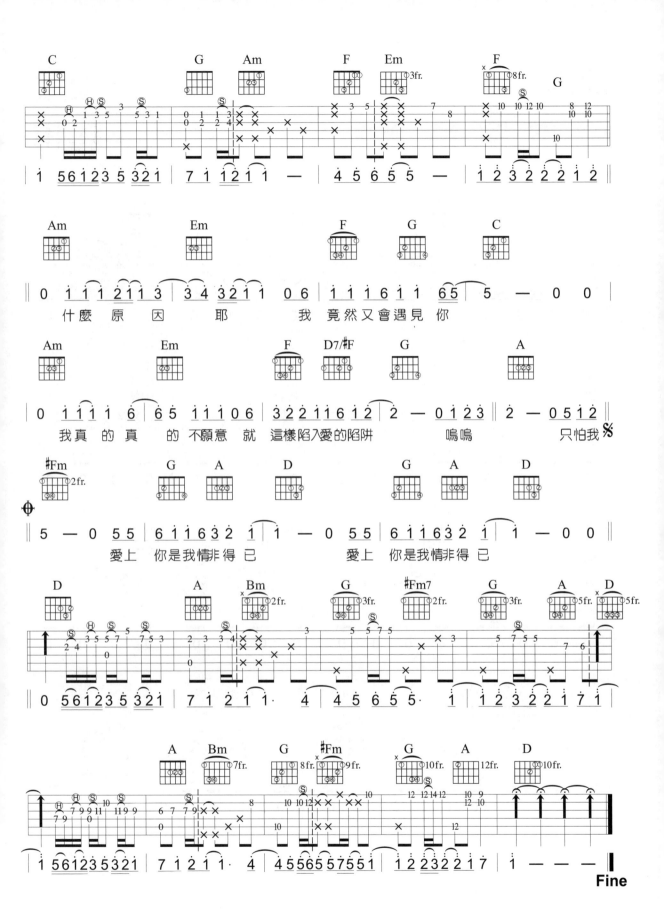

演唱：陳建年
作詞：陳建年
作曲：陳建年

海洋

♩ = 80　Key A　Play G　Capo 2　Rhythm 4/4 Slow Soul

OP：武藝音樂有限公司/WU YI YIN LE YOU XIAN GONG SI

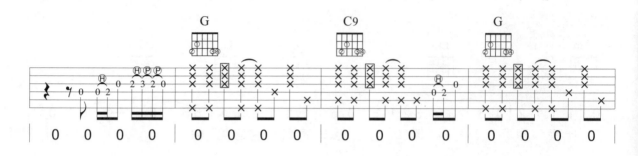

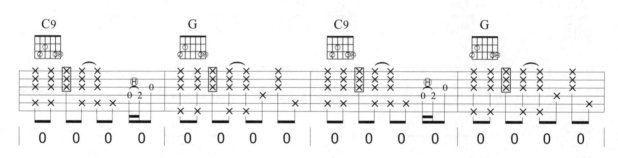

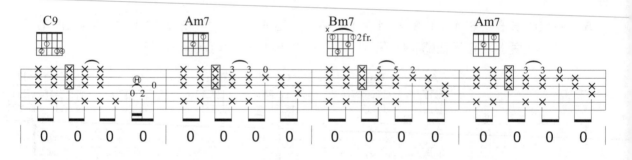

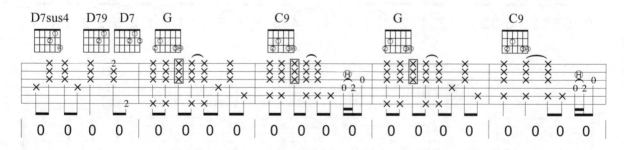

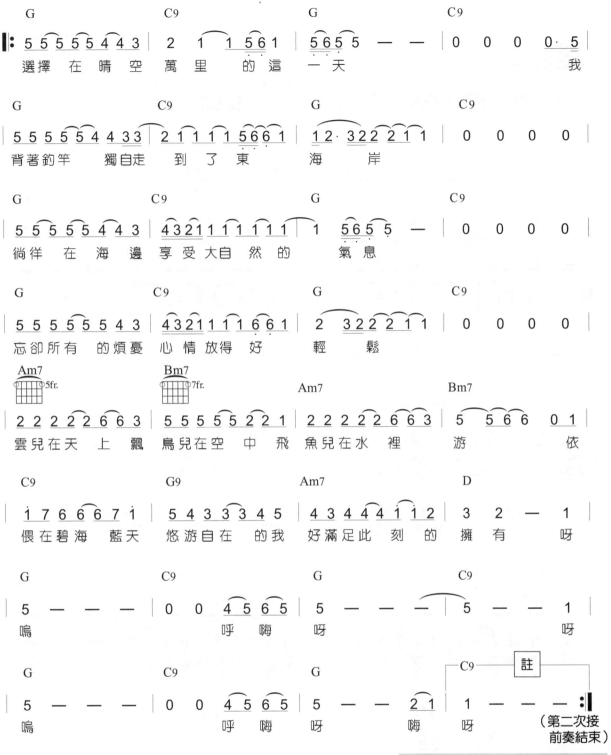

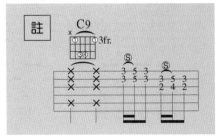

慢靈魂

演唱：盧廣仲
作詞：鍾成虎
作曲：盧廣仲

♩ = 78　**Key** G　**Play** A　**Capo** 0　**Rhythm** 4/4 Slow Soul　**Tuning** 各弦降全音

OP：添翼創越工作室

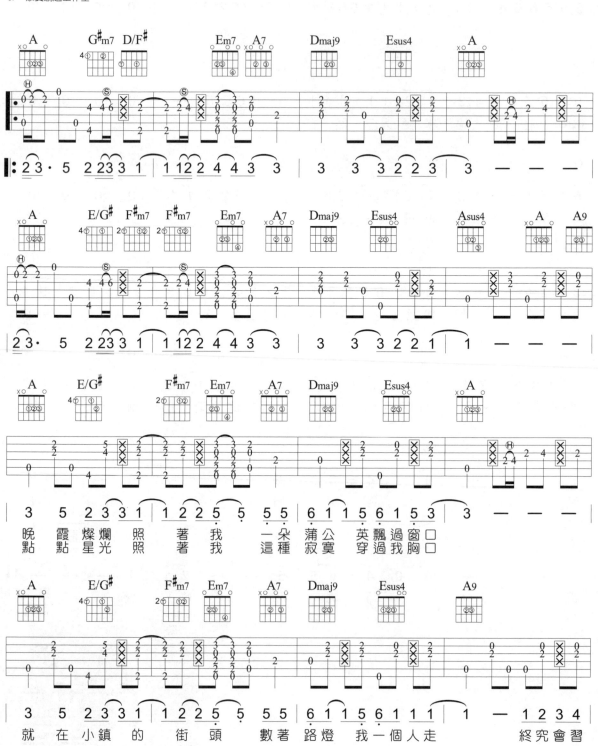

晚　霞　燦爛　照　著　我　　一朵　蒲公　英飄過窗口
點　點　星光　照　著　我　　這種　寂寞　穿過我胸口

就　在　小鎮　的　街頭　　數著　路燈　我一個人走　　　終究會習

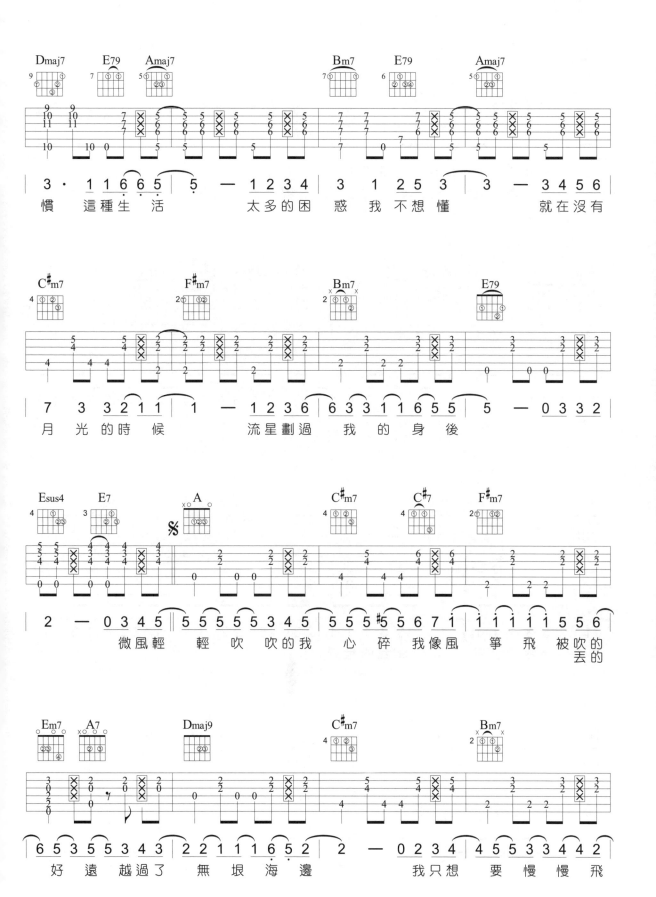

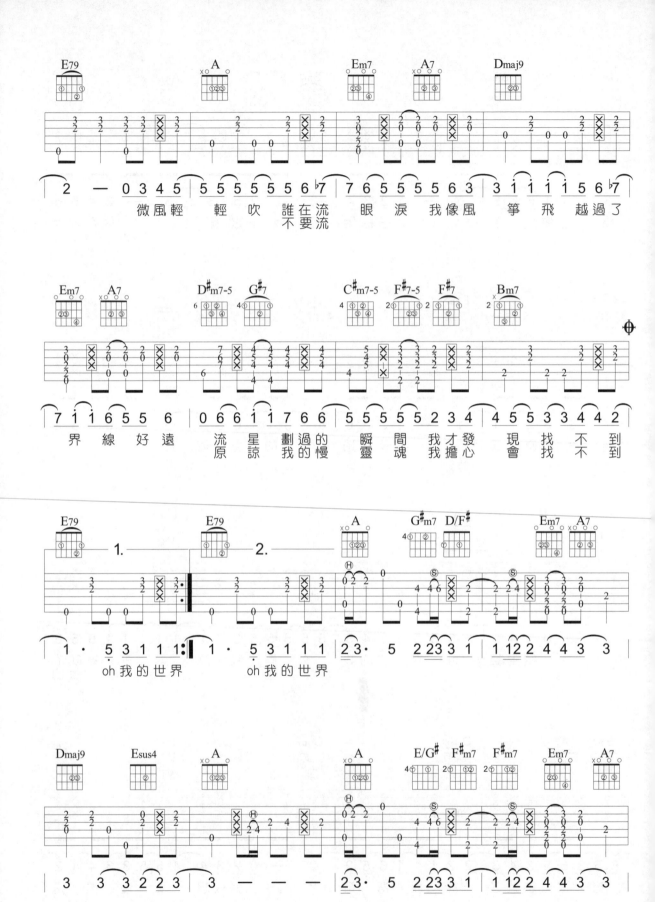

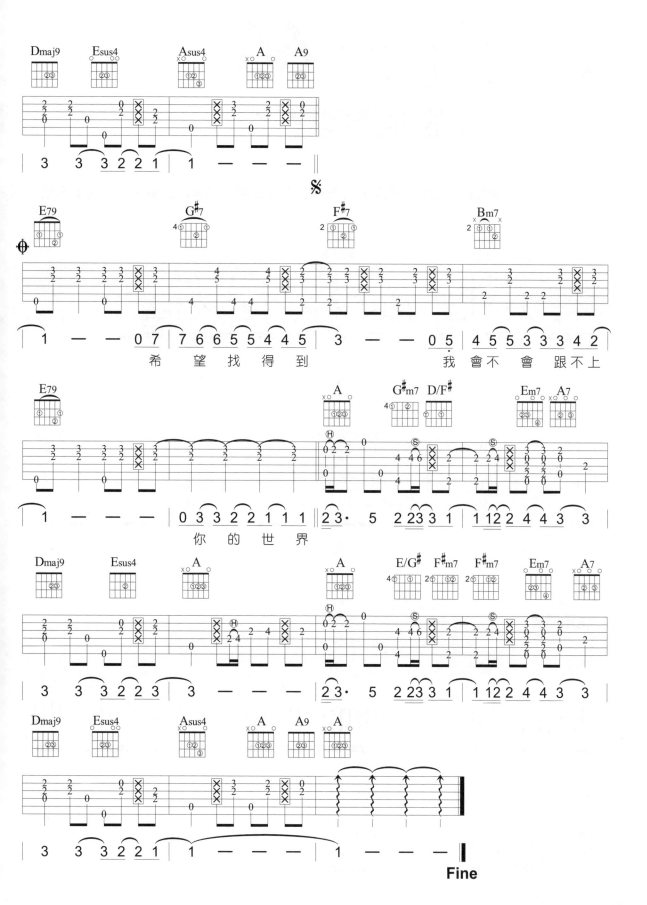

Funk的彈奏與變化

常用於左手按和弦做壓弦與鬆弦互動，右手打節奏使其有切音的節奏感，此節奏多以16Beat較多。

（一）

（二）

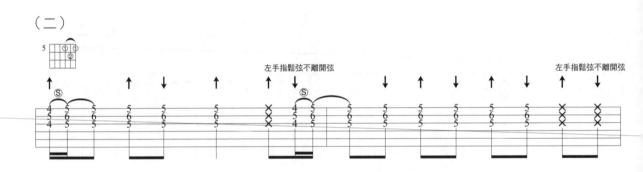

常用節奏：

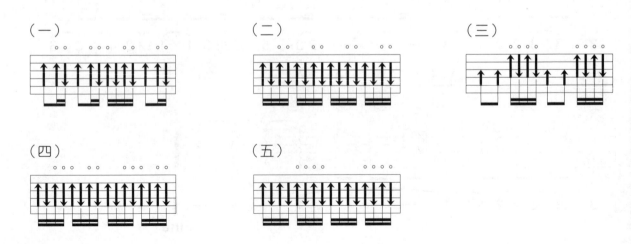

相同根音、和弦指型推算

（一）Key：E 4/4 （諾亞方舟—by 五月天）

（二）Key：A 4/4 （無與倫比的美麗—by 蘇打綠）

（三）Key：A 4/4 （然而—by 陳昇）

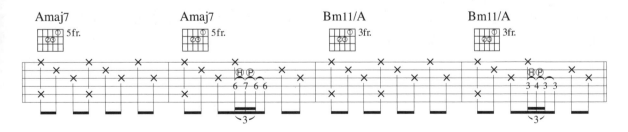

無與倫比的美麗

演唱：蘇打綠
作詞：吳青峯
作曲：吳青峯

♩ = 62　**Key** C　**Play** A　**Capo** 3　**Rhythm** 4/4 Slow Soul

OP：UNIVERSAL MUSIC PUBLISHING LTD TAIWAN

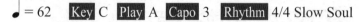

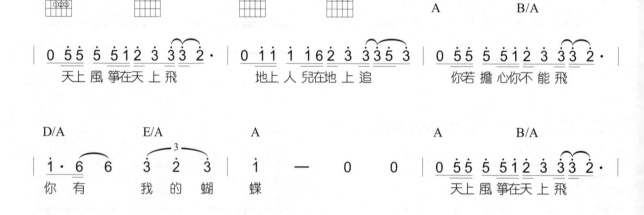

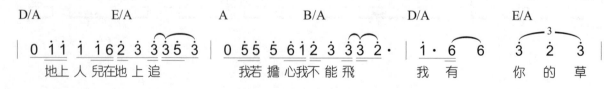

A		D	E	A		B/A		D/A		E/A	

$\dot{1}$ — 0 0 $\dot{3}\dot{2}$ | $\dot{2}$ · $\dot{3}$ $\dot{6}$ $\dot{6}$ 0 $\dot{1}$ $\dot{1}$ $\dot{6}$ | $\dot{1}$ $\dot{1}$ $\dot{1}$ $\dot{1}$ $\dot{1}$ $\dot{6}$ $\dot{2}$ $\dot{2}$ $\dot{2}$ $\dot{2}$ $\dot{2}$ $\dot{1}$ $\dot{3}$ |

原　　　　　　嘿　　　　嘿　　　　你形容 我是這個世 界上無與倫比 的 美麗

A		B/A		D/A		E/A		A		B/A	

$\dot{3}$ $\dot{3}\dot{2}$ $\dot{2}$ 0 $\dot{3}$ $\dot{6}$ $\dot{6}$ $\dot{1}$ $\dot{1}$ $\dot{6}$ | $\dot{1}$ $\dot{1}$ $\dot{1}$ $\dot{1}$ $\dot{1}$ $\dot{6}$ $\dot{2}$ $\dot{2}$ $\dot{2}$ $\dot{2}$ $\dot{2}$ $\dot{1}$ $\dot{3}$ | $\dot{3}$ $\dot{5}$ $\dot{5}$ $\dot{5}$ $\dot{5}$ $\dot{1}$ $\dot{2}$ $\dot{3}$ $\dot{3}$ $\dot{3}$ $\dot{2}$ ·

嘿　　　嘿　我知道 你才是這世 界上無與倫比 的 美麗　　天上 風箏在天 上 飛

D/A		E/A		A		B/A		D/A		E/A	3

0 $\dot{1}$ $\dot{1}$ $\dot{1}$ $\dot{1}$ $\dot{6}$ $\dot{2}$ $\dot{3}$ $\dot{3}$ $\dot{3}$ $\dot{5}$ $\dot{3}$ | 0 $\dot{5}$ $\dot{5}$ $\dot{5}$ $\dot{6}$ $\dot{1}$ $\dot{2}$ $\dot{3}$ $\dot{3}$ $\dot{3}$ $\dot{2}$ · | $\dot{1}$ · $\dot{6}$ $\dot{6}$ $\dot{3}$ $\dot{2}$ $\dot{3}$ |

地上 人 兒在地上 追　　你若 擔 心你不 能 飛　　你 有　　 我 的 蝴

A				A		B/A		D/A		E/A	

$\dot{1}$ — 0 0 $\dot{3}\dot{2}$ | $\dot{2}$ · $\dot{3}$ $\dot{6}$ $\dot{6}$ 0 $\dot{1}$ $\dot{1}$ $\dot{6}$ | $\dot{1}$ $\dot{1}$ $\dot{1}$ $\dot{1}$ $\dot{2}$ $\dot{6}$ $\dot{2}$ $\dot{2}$ $\dot{2}$ $\dot{2}$ $\dot{2}$ $\dot{1}$ $\dot{3}$ |

蝶　　　　　嘿　　　　嘿　　　　你形容 我是這個世 界上無與倫比 的 美麗

A		B/A		D/A		E/A		A		B/A	

$\dot{3}$ $\dot{3}\dot{2}$ $\dot{2}$ 0 $\dot{3}$ $\dot{6}$ $\dot{6}$ $\dot{1}$ $\dot{1}$ $\dot{6}$ | $\dot{1}$ $\dot{1}$ $\dot{1}$ $\dot{1}$ $\dot{6}$ $\dot{2}$ $\dot{2}$ $\dot{2}$ $\dot{2}$ $\dot{2}$ $\dot{1}$ $\dot{3}$ | $\dot{3}$ $\dot{3}\dot{2}$ $\dot{2}$ $\dot{5}$ $\dot{5}$ $\dot{3}$ $\dot{6}$ 0 $\dot{1}$ $\dot{1}$ $\dot{6}$ |

嘿　　　嘿　我知道 你才是這 世界上無與倫比 的 美麗　　嘿　　　　你知道

D/A		E/A		A		B/A		D/A		E/A	

$\dot{1}$ $\dot{1}$ $\dot{1}$ $\dot{1}$ $\dot{2}$ $\dot{6}$ $\dot{2}$ $\dot{2}$ $\dot{2}$ $\dot{2}$ $\dot{3}$ $\dot{6}$ $\dot{3}$ | $\dot{3}$ $\dot{3}\dot{2}$ $\dot{2}$ 0 $\dot{3}$ $\dot{6}$ $\dot{6}$ $\dot{1}$ $\dot{1}$ $\dot{6}$ | $\dot{1}$ $\dot{1}$ $\dot{1}$ $\dot{1}$ $\dot{2}$ $\dot{6}$ $\dot{2}$ $\dot{2}$ $\dot{2}$ $\dot{2}$ $\dot{1}$ $\dot{3}$ |

當你需要個 夏 天我會拼了 命 努力　　嘿　　　嘿　我知道 你會做我的掩 護當我是個 逃 兵

| A | | B/A | | D/A | | E/A | | A | | B/A | | D/A | | E/A | |
|---|---|---|---|---|---|---|---|---|---|---|---|---|---|---|---|---|

$\dot{3}$ $\dot{5}$ $\dot{6}$ $\dot{6}$ $\dot{2}$ $\dot{3}$ $\dot{2}$ $\dot{2}$ · $\dot{1}$ | 0 $\dot{5}$ $\dot{6}$ $\dot{6}$ $\dot{2}$ $\dot{3}$ $\dot{3}$ $\dot{3}$ $\dot{2}$ $\dot{3}$ $\dot{1}$ | 0 $\dot{5}$ $\dot{6}$ $\dot{6}$ $\dot{1}$ $\dot{7}$ $\dot{6}$ $\dot{6}$ · $\dot{5}$ | 0 $\dot{5}$ $\dot{6}$ $\dot{6}$ $\dot{1}$ $\dot{7}$ $\dot{3}$ $\dot{3}$ — ||

嘿　　　　　　嘿　　　　　嘿　　　　　　嘿

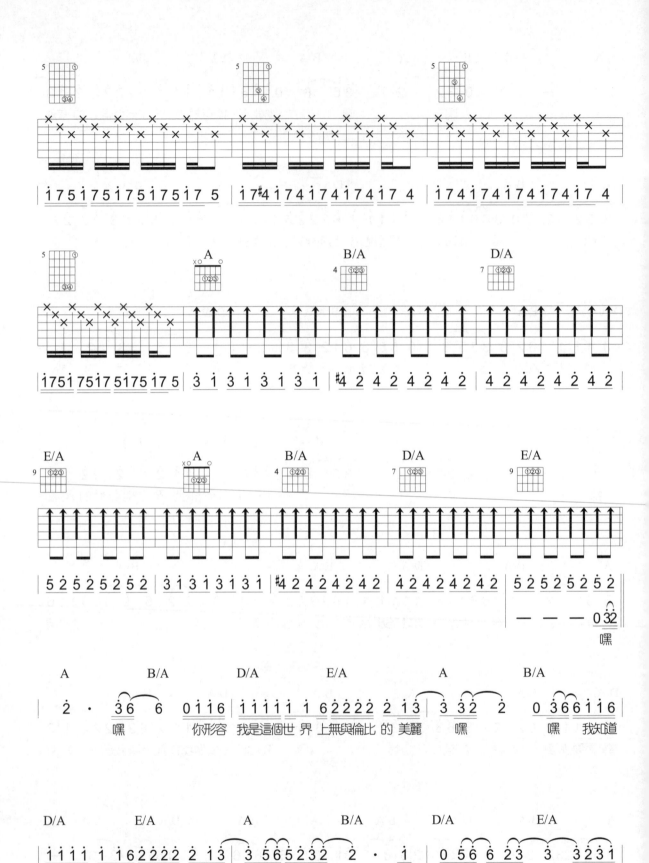

憨人

演唱：五月天
作詞：阿信(五月天)
作曲：阿信(五月天)

♩ = 80　**Key** G　**Play** E　**Capo** 3　**Rhythm** 4/4 Slow Soul

OP：Rock Music Publishing Co., Ltd.

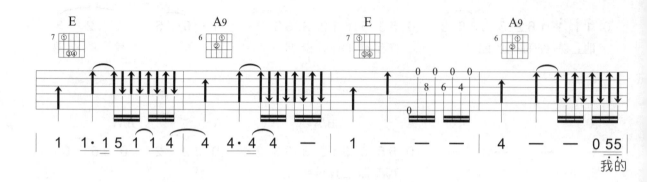

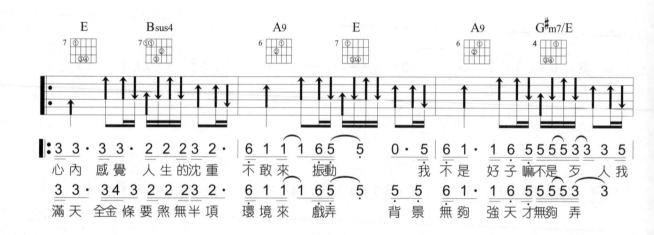

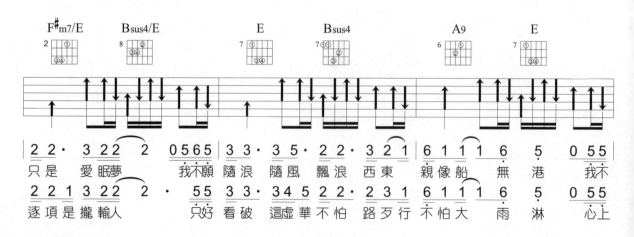

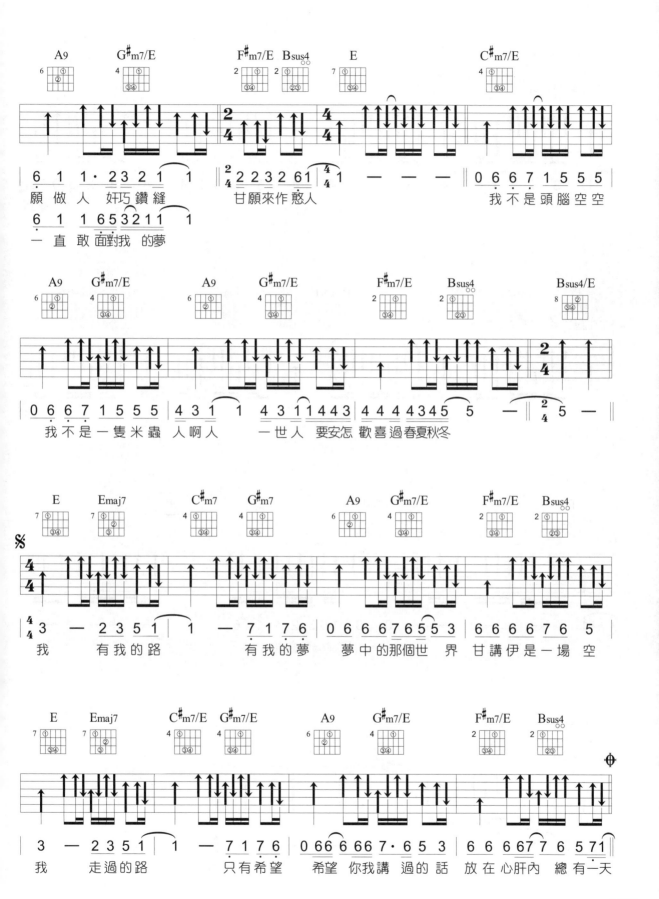

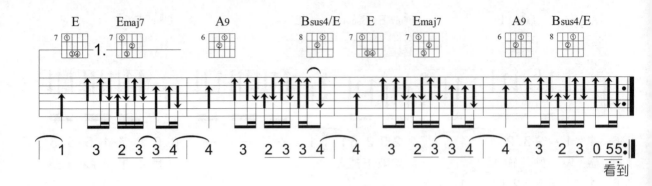

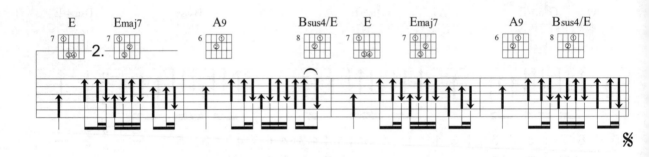

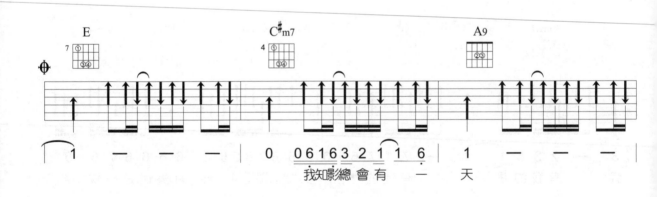

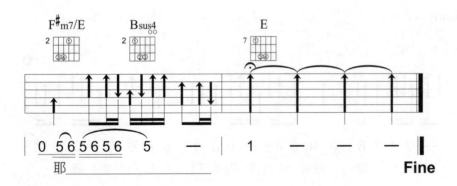

雙音對位練習

(一)I－V₇ 指法練習

Key：C 4/4（Jeluba）

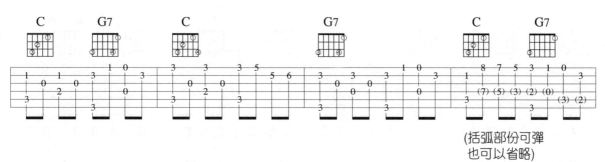

(括弧部份可彈
也可以省略)

（二）頒獎曲

Key：C 4/4

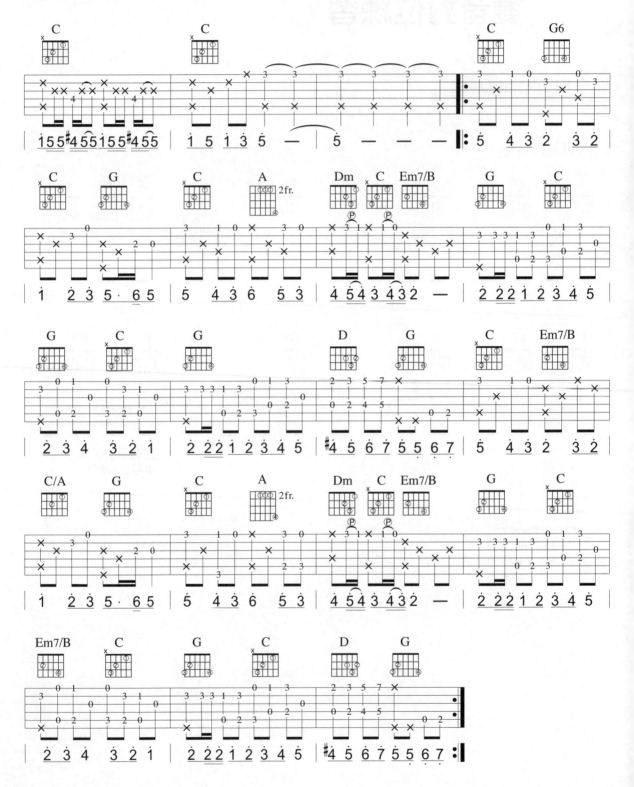

克利斜（Cliché）

是常用於大調I級及小調VI級，根音以半音下降的一種不和諧音的彈奏。以下敘述之：

※大調以C調為例：Do - Si - 降Si - La

※小調以Am調為例：La - 降La - Sol - 升Fa

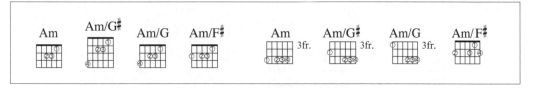

另一種名稱記法：Am - Am+7 - Am7 - Am6 (同音異名)

※常用於大調II級彈奏：Re - 降Re - Do - Si

【以C調為例】

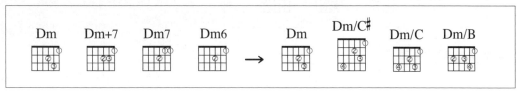

【以G調為例】

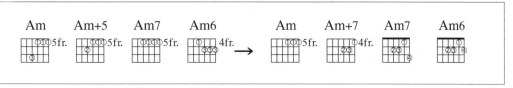

【以D調為例】

※大調以G調為例：

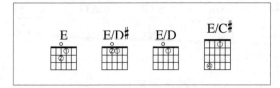

※大調以E調為例：

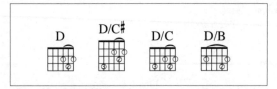

※大調以D調為例：

※大調以A調為例：

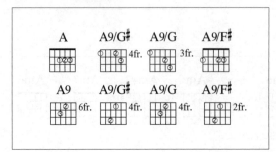

我只在乎你

演唱：鄧麗君
詞曲：Araki, Toyohisa / Miki, Tkashi

♩ = 68　**Key** F　**Play** C　**Capo** 5　**Rhythm** 4/4 Slow Soul

OP：UNIVERSAL MUSIC PUBLISHING LTD TAIWAN

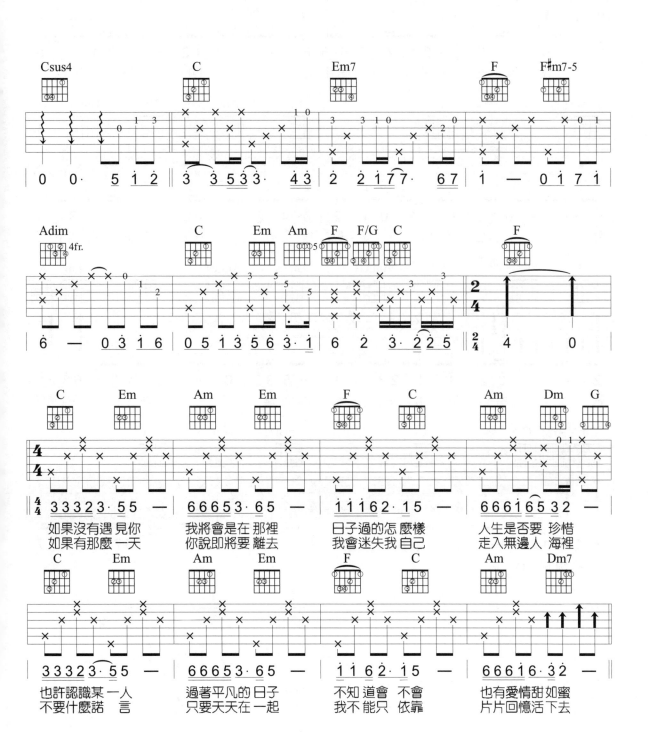

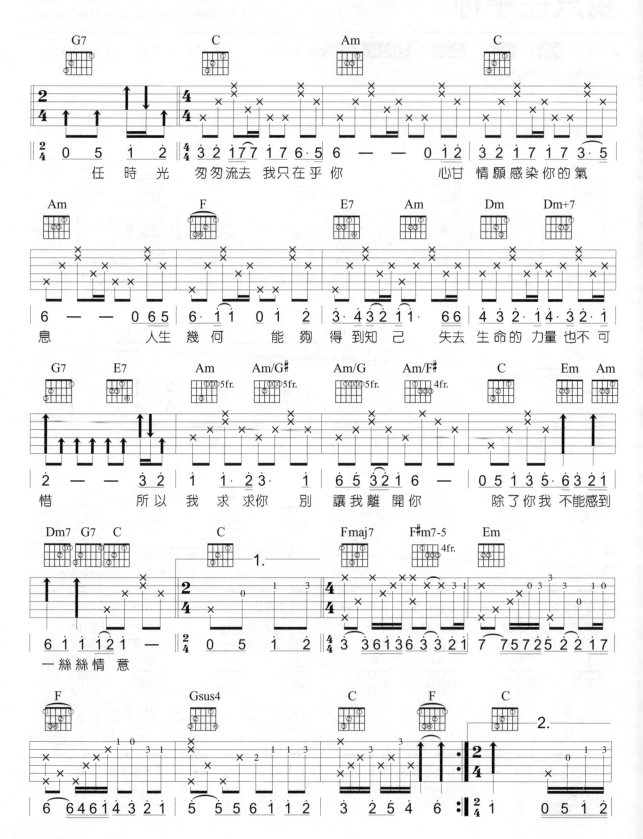

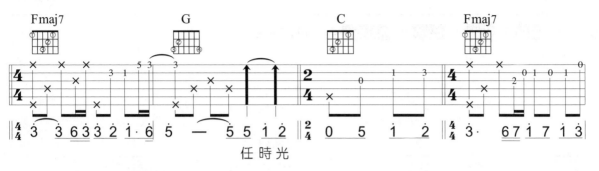

任 時 光

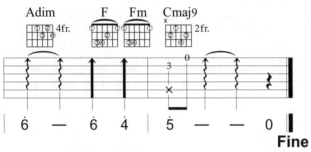

Fine

認錯

演唱：優客李林
作詞：優客李林
作曲：優客李林

♩ = 60　Key A　Play A　Capo 0　Rhythm 4/4 Folk Rock

OP：EMI MUSIC PUBLISHING (S.E.ASIA) LTD.,TAIWAN

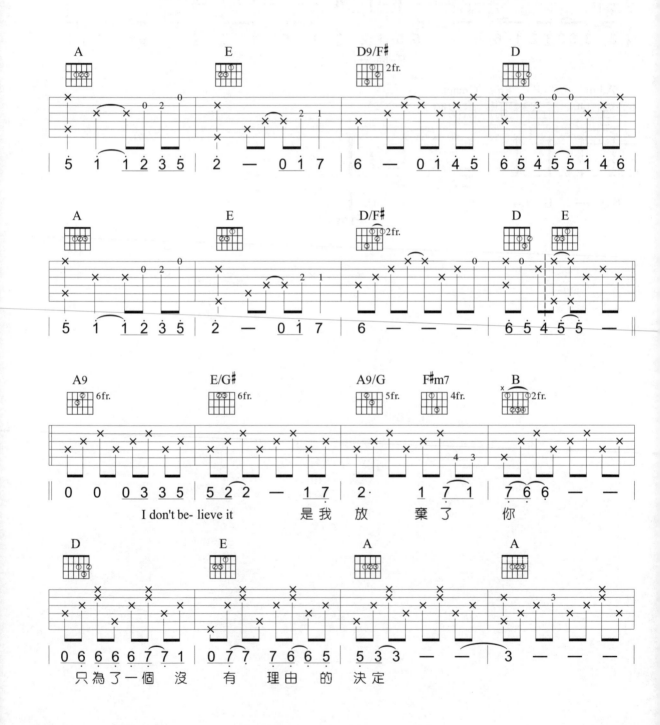

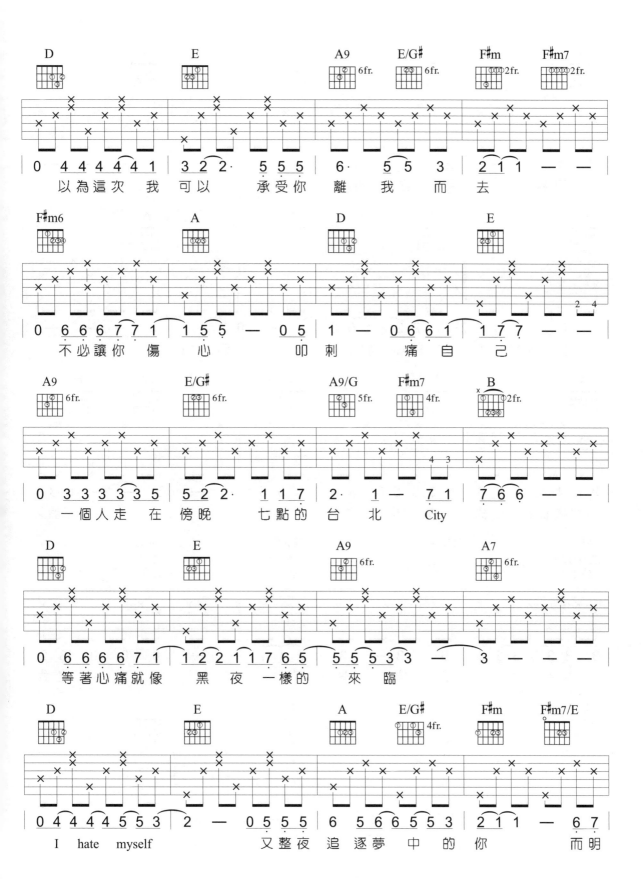

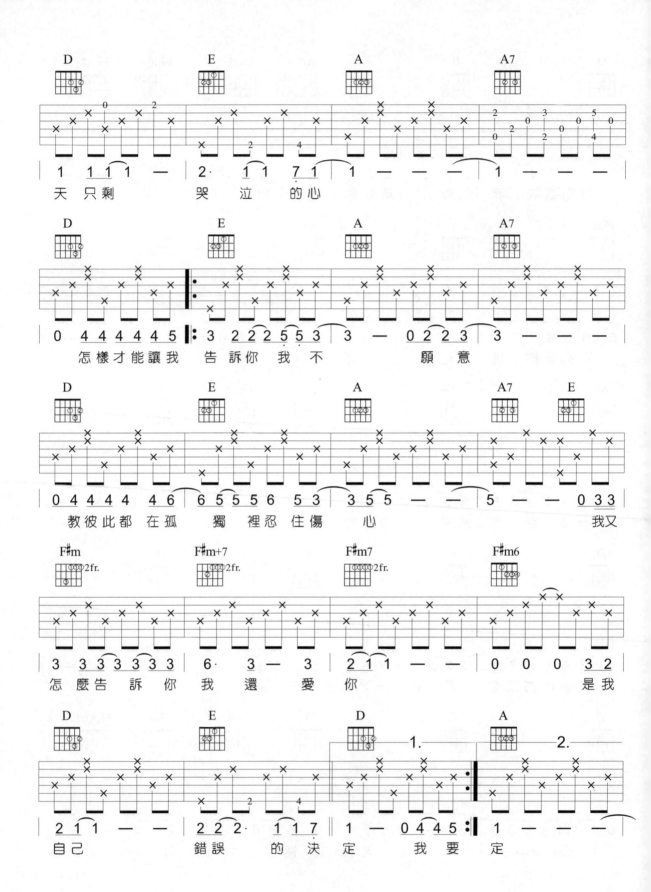

Fine

祕密

演唱：張震嶽
作詞：張震嶽
作曲：張震嶽

♩ = 80　**Key** Am　**Play** Am　**Capo** 0　**Rhythm** 4/4 Slow Soul

OP：Rock Music Publishing Co., Ltd.

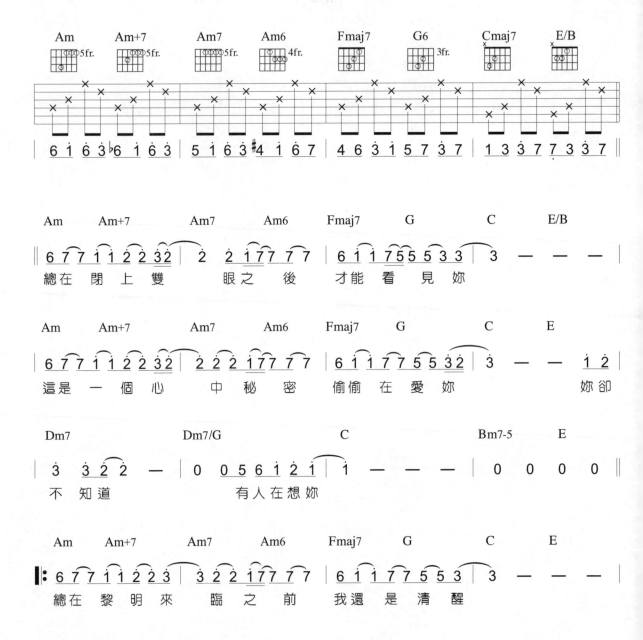

總在閉上雙　眼之　後　才能看見妳

這是一個心　中秘密　偷偷在愛妳　　　妳卻

不知道　　　有人在想妳

總在黎明來　臨之前　我還是清醒

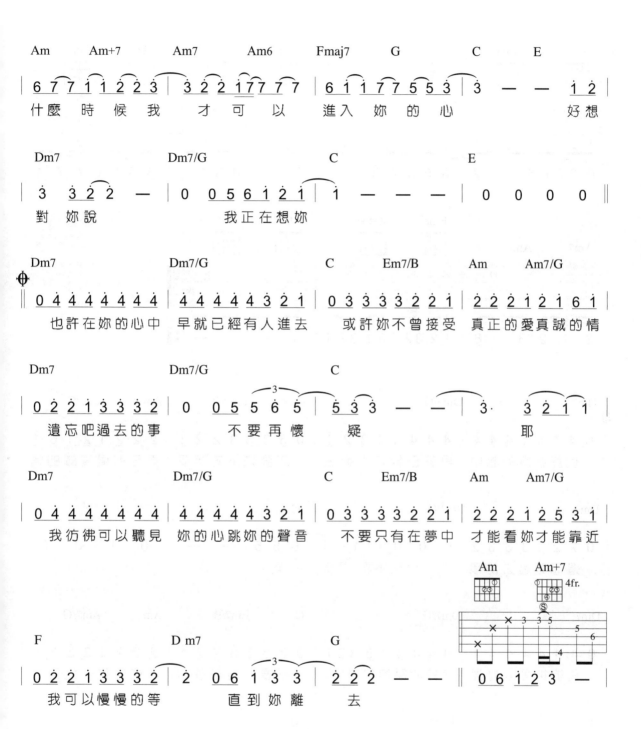

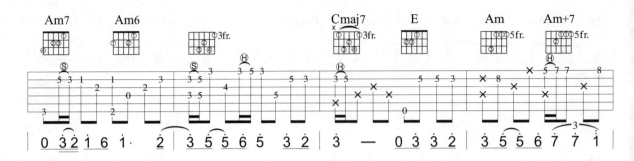

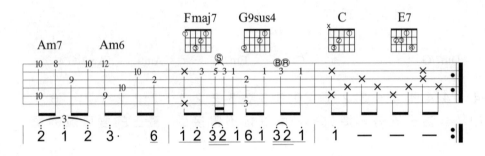

Dm7		Dm7/G		C	Em7/B	Am	Am7/G

0 4 4 4 4 4 4 4 | 4 4 4 4 4 3 2 1 | 0 3 3 3 3 2 2 1 | 2 2 2 1 2 1 6 1

也許在妳的心中　　早就已經有人進去　　或許妳不曾接受　真正的愛真誠的情

Dm7		Dm7/G		C			

0 2 2 1 3 3 3 2 | 0 0 0 1 1 1 1 5 | 6 5 5 — — | 0　0　0　0

遺忘吧過去的事　　　不要　再懷　　疑

Dm7		Dm7/G		C	Em7/B	Am	Am7/G

0 4 4 4 4 4 4 4 | 4 4 4 4 5 3 2 1 | 0 3 3 3 2 2 1 | 2 2 2 1 2 5 3 1

我彷彿可以聽見　　妳的心跳妳的聲　音　　不要只有在夢中　才能看妳才能靠近

F		Dm7		G			

0 2 2 1 3 3 3 2 | 2 0 6 1 3 3 | 2 2 2 — — | 2 — — —

我可以慢慢的等　　　直到妳離　　去

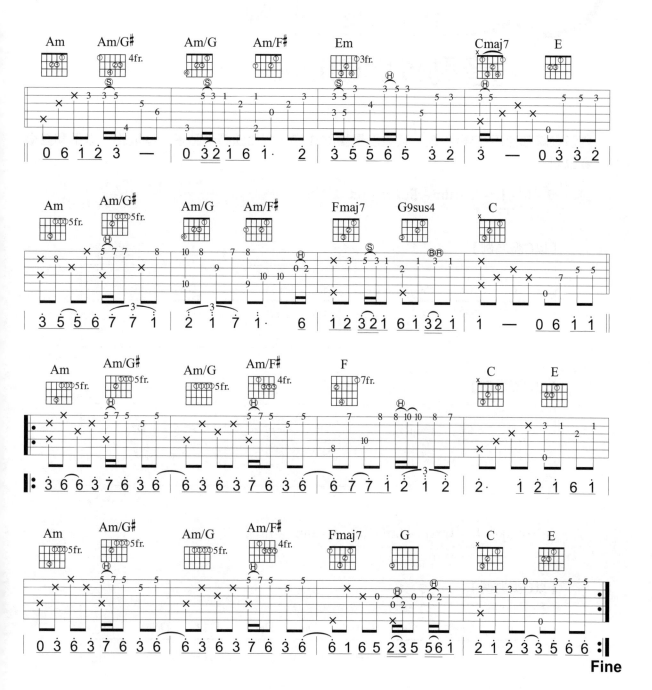

內音動線與Cliché

內音動線都使用在I級和弦，其重點是讓同樣的一個和弦彈奏時多一些變化，以下和弦級數說明：

1. I - I6 - I7 - I6 - IIm - IIm+7 - IIm7 - IIm6 - V

【以C調為例】

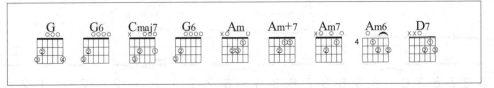

【以G調為例】

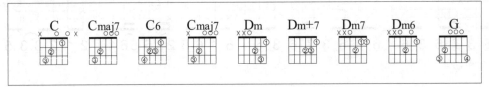

2. I - Imaj7 - I6 - Imaj7 - IIm - IIm+7 - IIm7 - IIm6 - V

【以C調為例】

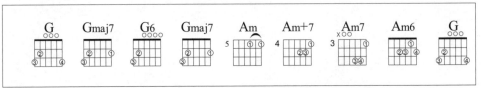

【以G調為例】

淺談藍調

是早期美國南北戰爭後黑人被白人奴隸在敢怒不敢言之下，用音樂表達內心不滿所彈奏出的哀傷，憤怒的旋律。其彈奏重點以大調五聲音階（Major Pentationic Scale），加上小調的五聲音階（Minor Pentotionic Scale）所組合而成的音階。即是將 Mi 降半音，Si 降半音。

構成音

Do、Re、降Mi、Fa、Sol、La、降Si，（C、D、E♭、F、G、A、B♭）。

和弦進行

$I - IV_7 - V_7$，以C大調而言，$C_7 - F_7 - G_7$，其中C_7（♭7）$- F_7$（♭3）$- G_7(5)$

下列歌曲練習請用心體會：

| 基本型 | ‖: 1 1 3 3 5 5 6 5 │ 4 4 6 6 1̇ 1̇ 2̇ 1̇ │ 5 5 7 7 2̇ 2̇ 3̇ 2̇ :‖ |

| 變化型 | ‖: 1 3 5 6 ♭7 6 5 3 │ 4 6 1̇ 2̇ ♭3̇ 2̇ 1̇ 6 │ 5 7 2̇ 7 4 6 1̇ 6 :‖ |
| | ‖: 5 5 6 5 ♭7 5 6 5 │ 1 1 2 1 ♭3 1 2 1 │ 2 2 3 2 4 2 3 2 :‖ |

Love Me Tender

演唱：Elvis Presley
作詞：Elvis Presley
作曲：Elvis Presley

♩ = 77　**Key** C　**Play** C　**Capo** 0　**Rhythm** 4/4 Blue

OP：ELVIS PRESLEY MUSIC (JOACHIM J/ ELVIS PRESLEY MUSIC (JULIAN AB
SP：Fujipacific Music (S.E.Asia) Ltd. Admin By 豐華音樂經紀股份有限公司

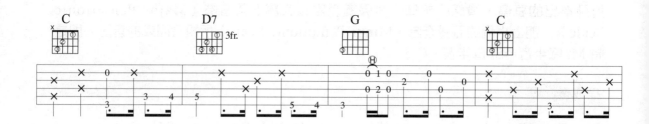

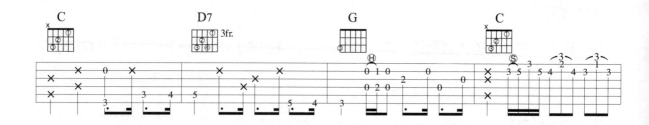

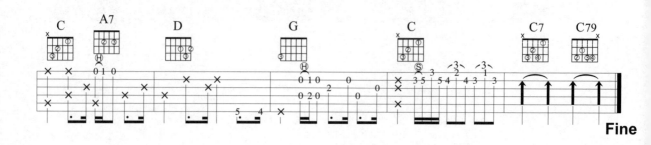

Fine

Hey Hey

演唱：Eric Claption
作詞：Eric Claption
作曲：Eric Claption

♩ = 80　Key E　Play E　Capo 0　Rhythm 4/4 Country Blue

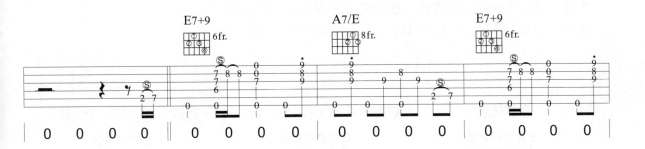

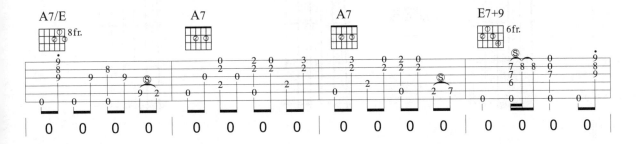

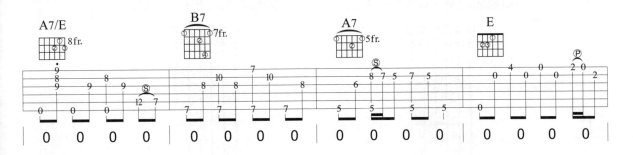

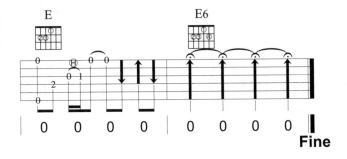

Fine

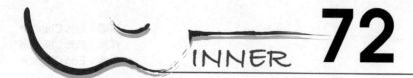

調弦法（Open Tuning）

調弦法是將吉他上原有的空弦（六條弦）的音，視歌曲的彈奏需要，所設計出的調弦方式。調弦法一般正常調弦，是將彈奏的調以內音調法為主。

例如：G組成音為（G、B、D），E組成音的（E、G#、B）

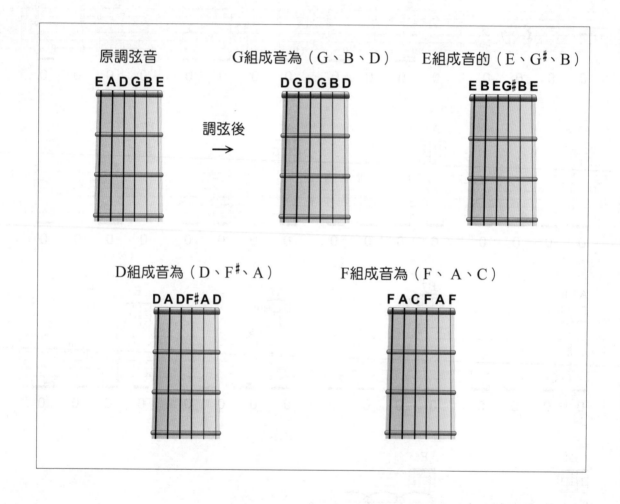

※以上為內音調弦法。另外為了讓歌曲能在按和弦時集中而好按，一般只在某一、兩弦上做變動，且不一定是內音，我們通常稱之為和弦外音。

常用調弦法（DADGAD）

彈指演奏當中最常用的一種調弦方式，彈唱也會有不同味道。

調弦（DADGAD）後的指板音階圖：

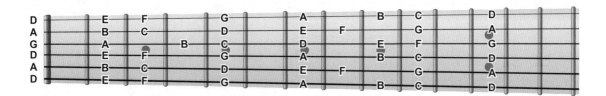

常用和弦按法：

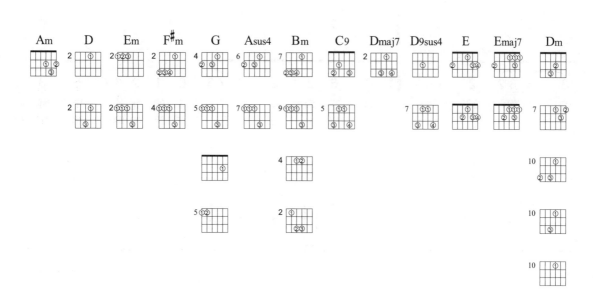

手掌心

演唱：丁噹
作詞：陳沒
作曲：V.K克

♩ = 73　Key D#m　Play Dm　Capo 1　Rhythm 4/4　Tuning (6-1) D A D G A D

OP:相信音樂國際股份有限公司/小巨人音樂國際有限公司
SP:相信音樂國際股份有限公司

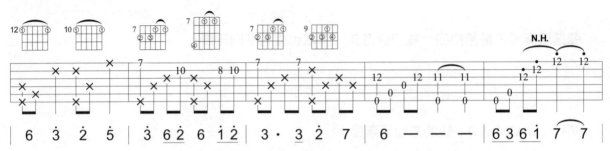

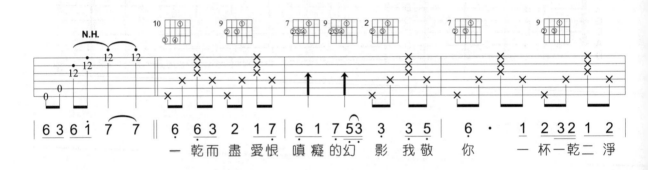

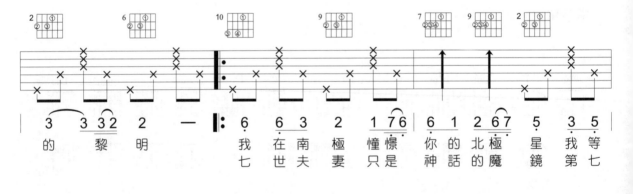

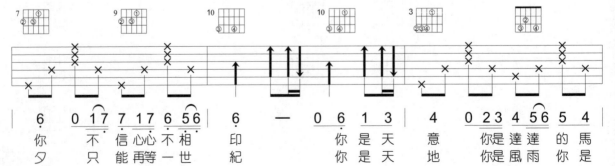

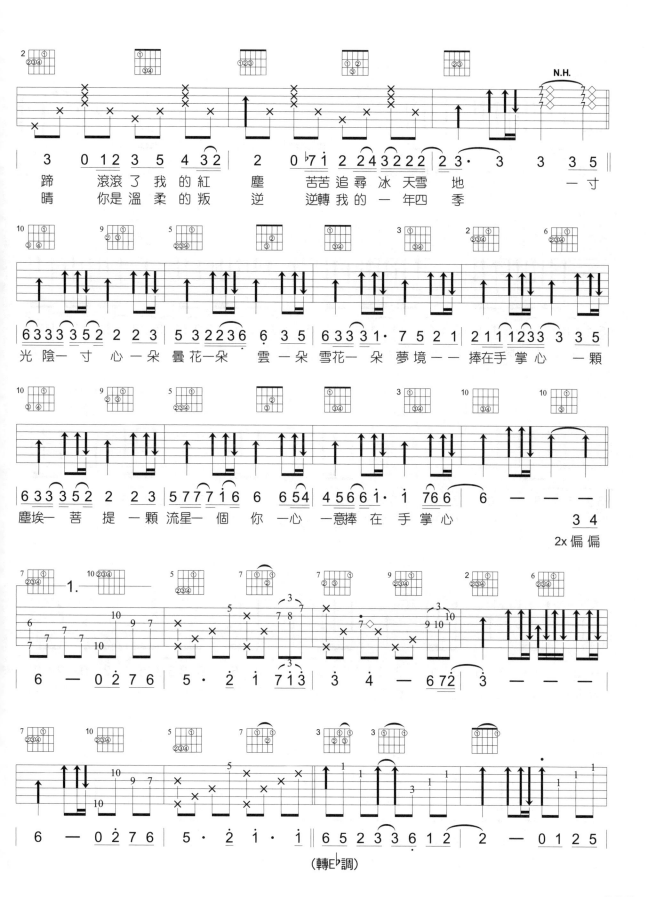

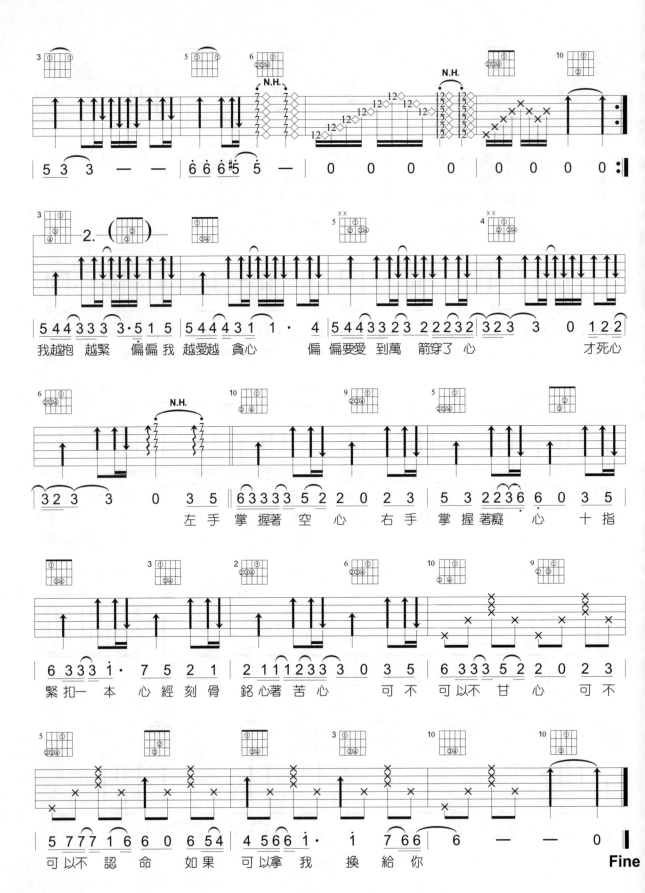

全世界失眠

演唱：陳奕迅
作詞：林夕
作曲：陳偉

♩ = 80　Key E　Play D　Capo 2　Rhythm 4/4 Slow Soul　Tuning DADGAD

OP：EMI MUSIC PUBLISHING (S.E.ASIA) LTD.,TAIWAN

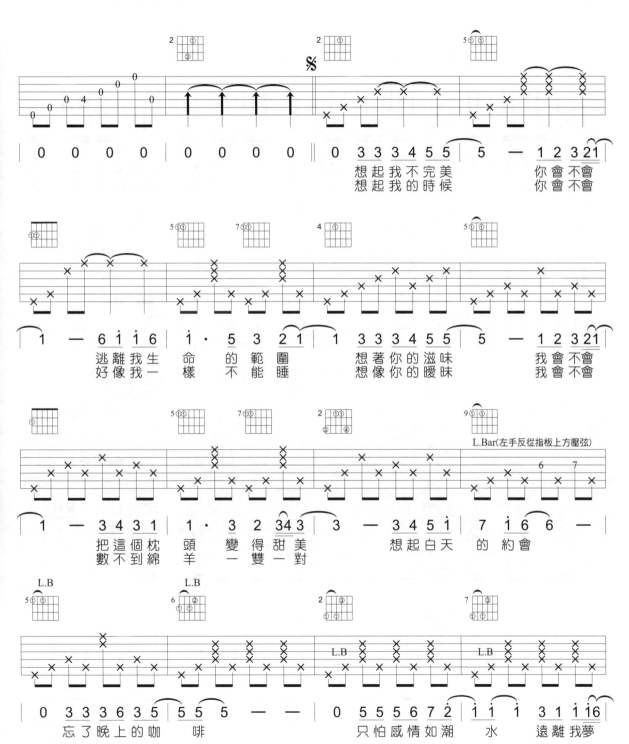

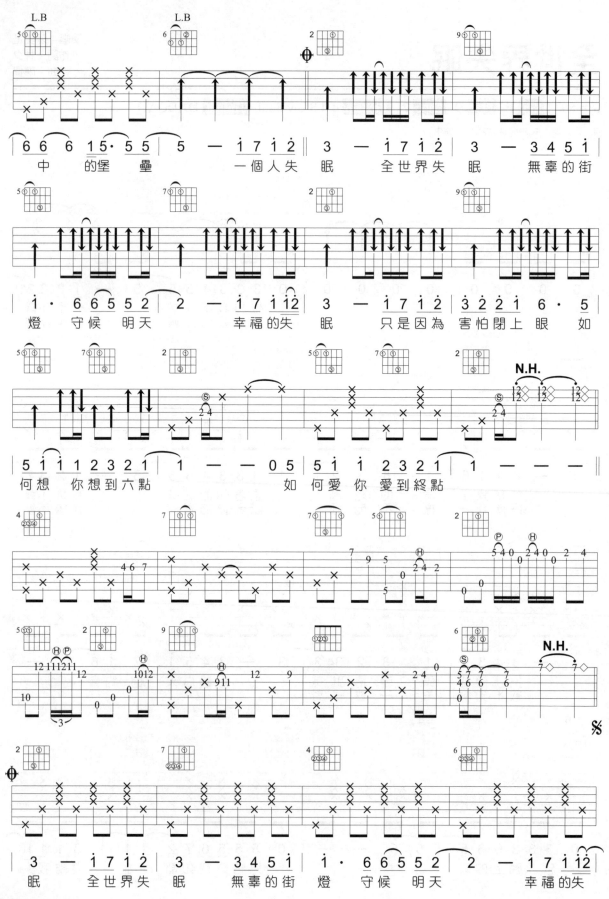

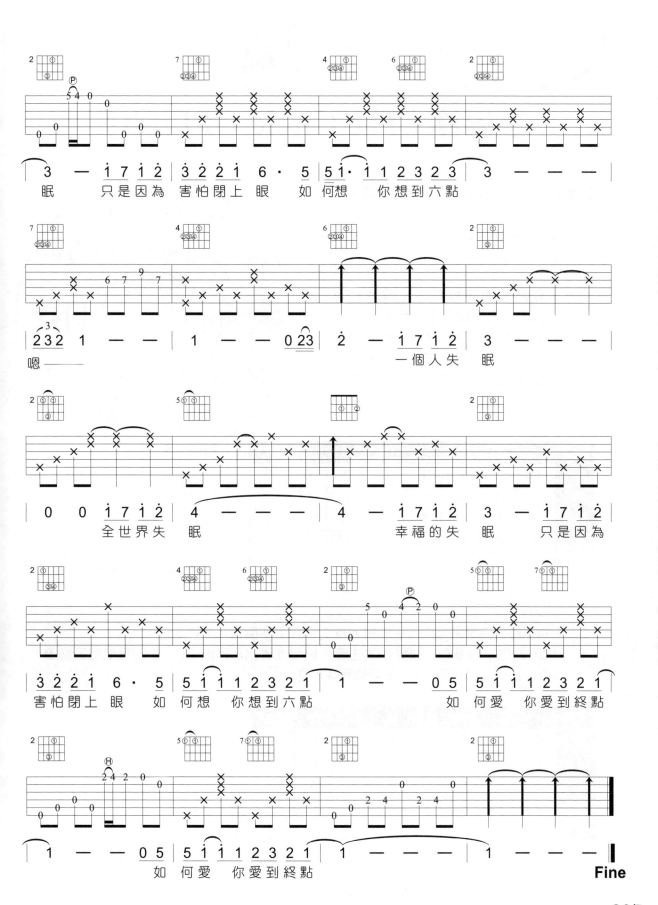

五度圈（The Circle Of Fifth）

即是將相差完全五度所排列串成的音。

以右圖表為例說明：

（一）以屬音為排列方向（順時針方向）：完全五度音（上行）

以C為主，五級為G。將G視為主音，即可推算出舊音階（C）中的第四度音必須升半音。或將新調（G）第七個音升半音。

簡譜	1	2	3	4	5	6	7	升記號
音名	C	D	E	F	G	A	B	0
音名	G	A	B	C	D	E	F#	1
音名	D	E	F#	G	A	B	C#	2
音名	A	B	C#	D	E	F#	G#	3
以此類推....								

【註】（E、F 差半音；B、C 差半音）

（二）以下屬音為排列方向（逆時針方向）：完全四度音（下行）

以C為主，四級為F。將F視為主音，即可推算出舊音階（C）中的第七度音必須降半音。或將新調（F）第四個音降半音。

簡譜	1	2	3	4	5	6	7	降記號
音名	C	D	E	F	G	A	B	0
音名	F	G	A	B♭	C	D	E	1
音名	B♭	C	D	E♭	F	G	A	2
音名	E♭	F	G	A♭	B♭	C	D	3
音名	A♭	B♭	C	D	E	F♭	G♭	4
以此類推....								

【註】上行完全五度 [C] – D – E – F – [G]
下行完全四度 [C] – D – E – [F]

（三）五度圈口訣記法：

口訣音	Fa	Do	Sol	Re	La	Mi	Si
完全五度（順時針）	G	D	A	E	B	F$^\sharp$	C$^\sharp$
完全四度（逆時針）	C$^\flat$	G$^\flat$	D$^\flat$	A$^\flat$	E$^\flat$	B$^\flat$	F

依口訣音（順時針方向）：升記號	依口訣音（逆時針方向）：降記號
G調：F D調：F、C A調：F、C、Sol E調：F、C、Sol、Re 以此類推....	F調：Si B$^\flat$調：Si、Mi E$^\flat$調：Si、Mi、La A$^\flat$調：Si、Mi、La、Re 以此類推....

（四）五度圈對各調和弦效應：

可在各調升降記號中找到和弦。

口訣音	各級和弦					
C	Dm	Em	F	G	Am	B
G	Am	Bm	C	D	Em	F$^\sharp$
D	Em	F$^\sharp$m	G	A	Bm	C$^\sharp$
A	Bm	C$^\sharp$m	D	E	F$^\sharp$m	G$^\sharp$
以此類推....						

泛音（Harmonics）

泛音又稱為鐘聲，可分成自然泛音與人工泛音。

（一）自然泛音 (Natural Harmonics)，簡寫 N.H.
　　　將左手任何一指放在第七個桁上，或第十二個桁上觸弦不壓弦，右手撥弦
　　　後，左手再鬆開弦。

第七桁

第十二桁

N.H.

（二）人工泛音 (Artifical Harmonics)，簡寫 A.H.
　　　此種彈奏常用於古典吉他技巧。
　　　觸弦均用右手食指，彈弦則用拇指。

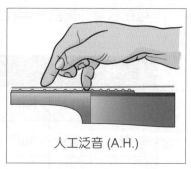

人工泛音 (A.H.)

A.H.

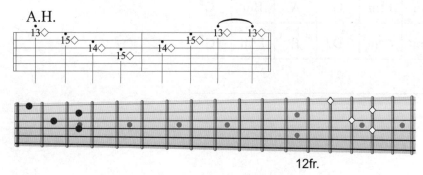

12fr.

落葉歸根

演唱：王力宏
作詞：鄺裕民
作曲：鄺裕民

♩ = 58　Key A♭　Play G　Capo 1　Rhythm 4/4 R&B

OP：Homeboy Music, Inc. Taiwan
SP：Sony Music Publishing (Pte) Ltd. Taiwan Branch

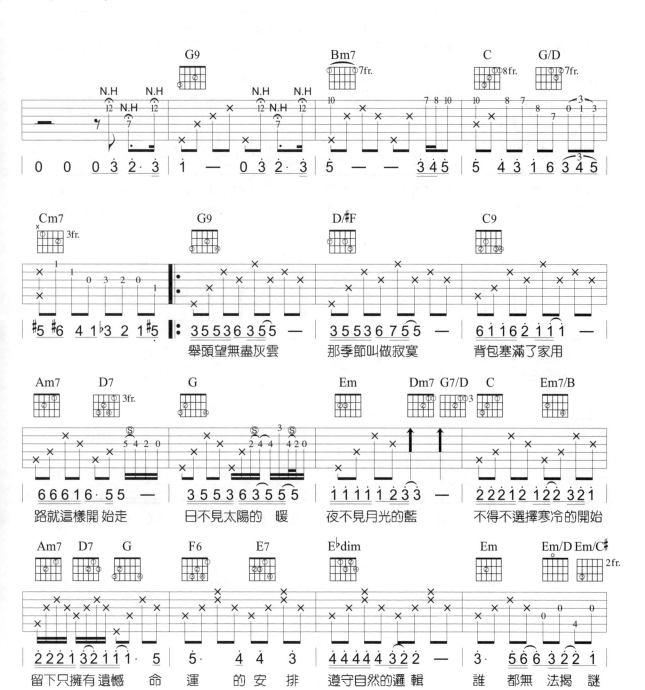

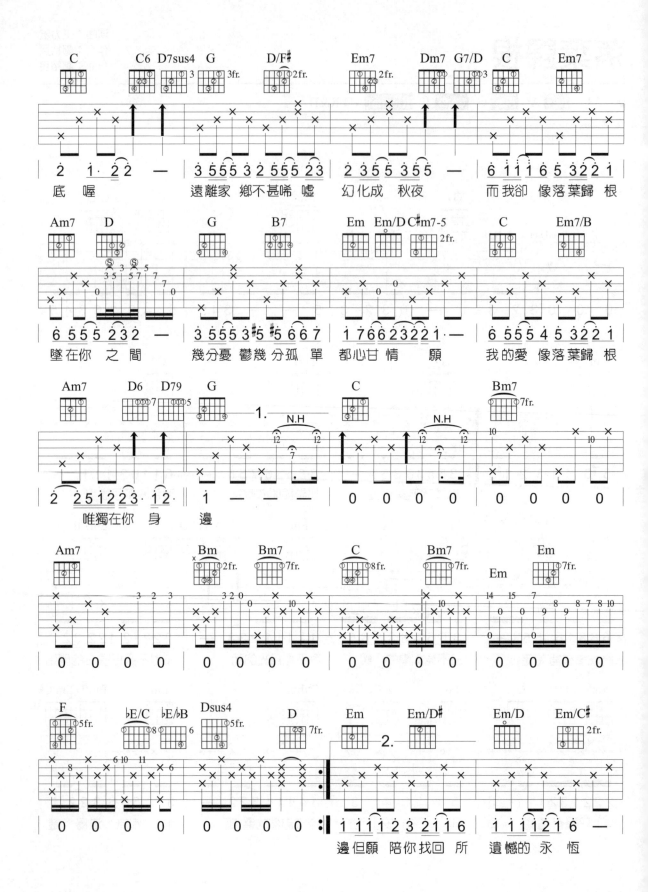

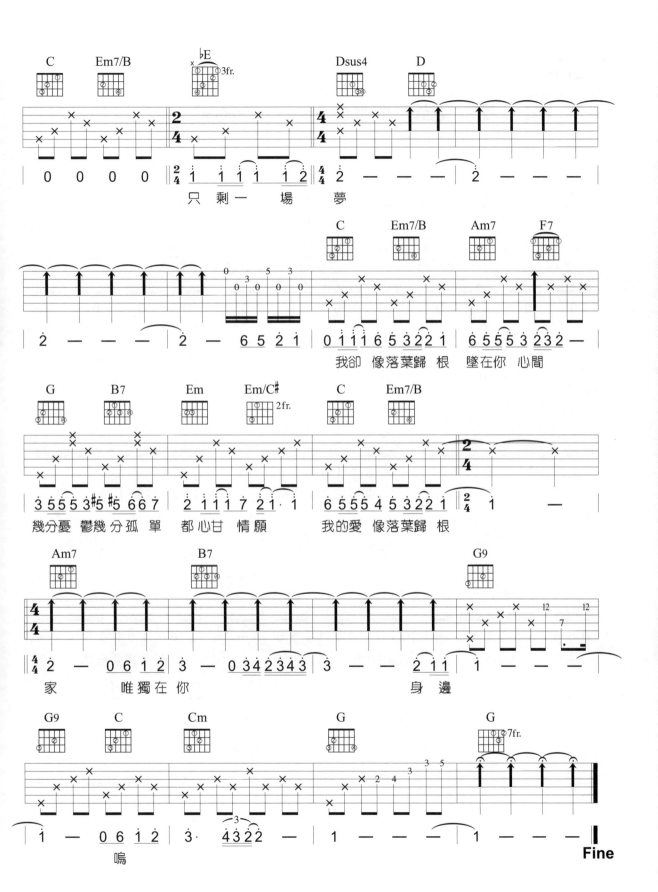

江南

演唱：林俊傑
作詞：李瑞洵
作曲：林俊傑

♩ = 56　**Key** Gm　**Play** E　**Capo** 3　**Rhythm** 4/4 Slow Soul（16Beat）

OP：大潮音樂經紀有限公司/Touch Music Publishing Pte Ltd., Compass
SP：大潮音樂經紀有限公司

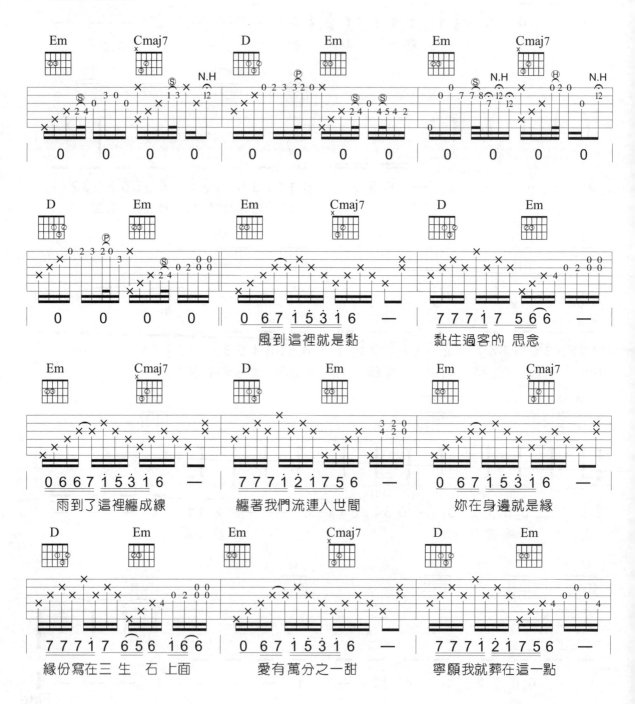

風到這裡就是黏　黏住過客的 思念

雨到了這裡纏成線　纏著我們流連人世間　妳在身邊就是緣

緣份寫在三 生 石 上面　愛有萬分之一甜　寧願我就葬在這一點

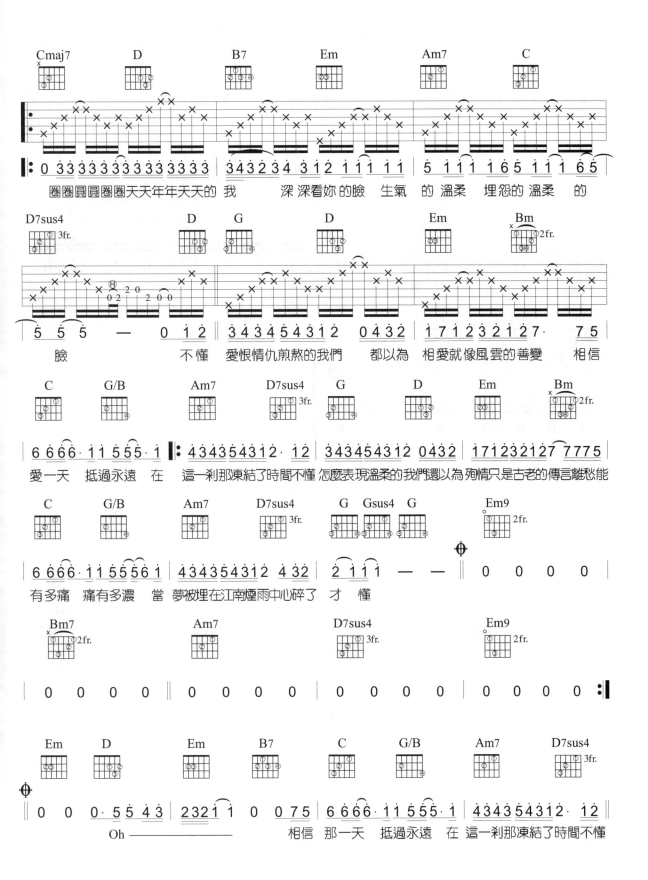

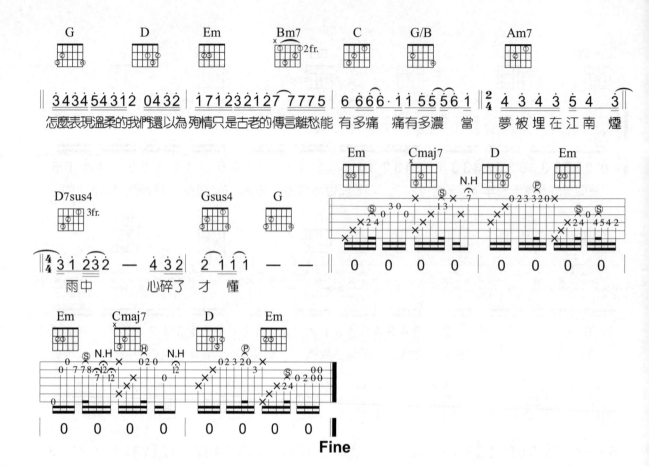

怎麼表現溫柔 的我們還以為殉情只是古老的傳言離愁能 有多痛 痛有多濃 當 夢被埋在江南 煙

雨中 心碎了 才 懂

Fine

淘汰

演唱：陳奕迅
作詞：周杰倫
作曲：周杰倫

♩ = 60　**Key** A　**Play** A　**Capo** 0　**Rhythm** 4/4 Slow Soul

OP：JVR Music Int'l Ltd

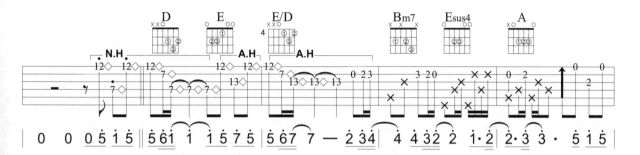

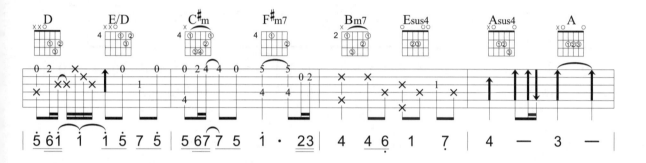

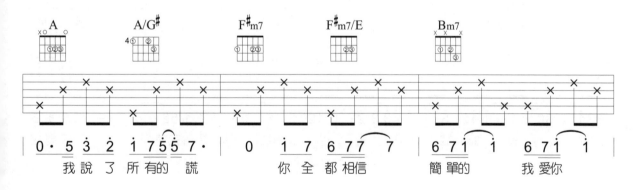

我說了所有的謊　　你全都相信　簡單的　我愛你

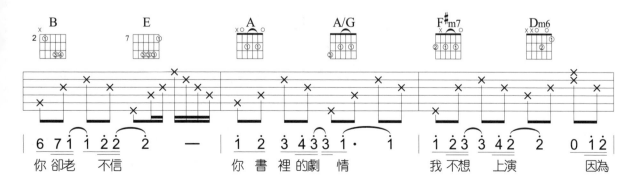

你卻老 不信　　你書裡的劇情　我不想 上演　因為

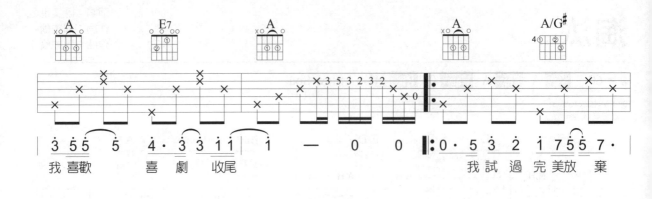

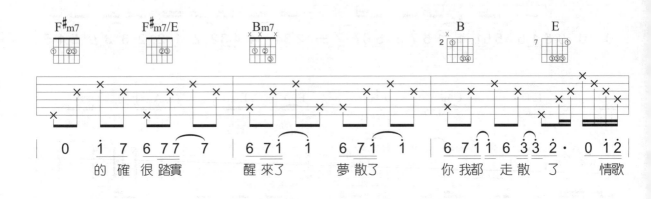

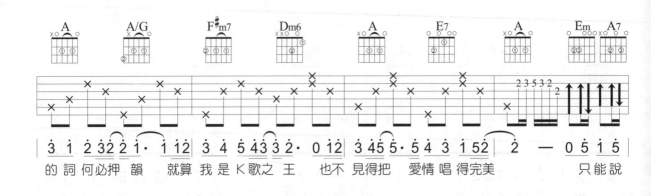

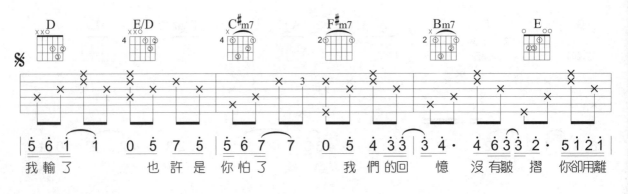

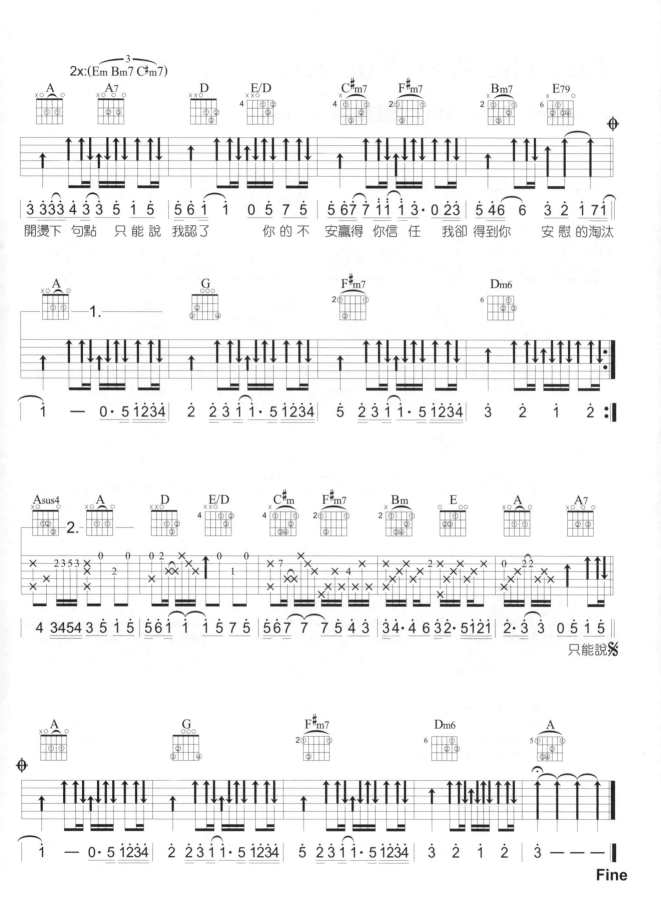

Just The Way You Are

演唱：Bruno Mars
詞曲：Ari Levine、Bruno Mars、
Khalil Walton、Khari Cain、Philip Lawrence

♩ = 109　**Key** F　**Play** E　**Capo** 1　**Rhythm** 4/4 Soul-March

OP：TOY PLANE MUSIC (BUG Group B)/ ART FOR ART'S SAKE
SP：Fujipacific Music (S.E.Asia) Ltd. Admin By 豐華音樂經紀股份有限公司

E　　　E　　　C#m7　　　C#m7　　C#m7　　Amaj9　　　Amaj9

E　　E　　　C#m7　　　C#m7

‖: 5 5 5 3 5 5 3 55 | 5 · 5 3 5　6　3 3 | 0 5 5 3 5 5 3 5 | 5 3 5 5 3 5 5 6 · 3 3 |

Her eyes　her eyes　make the stars look　like they are shining　　Her hair　her hair　falls　perfectly without her try-ing
Her nails　her nails　I could kiss Them　all day if she let me　　Her laugh　her laugh　she hates but I think it's so　se-xy

A9　　　　A9　　　　E　　　E

| 0　3 3 44 3 3　3 | 0　0 33　4 3 44 3 · | 3 3　3　—　— | 0　0　0 5　5 ‖

She's so beautiful　　　And I tell her e–very　　day　　　　　　　Yeah
　　　　　　　　　　　　　　　　　　　　　　　　　　　　　　　　Oh　you

E　　　E　　　C#m7　　　C#m7

| 0　5 5 3　5 5　3 53 | 5 355 3 5 5 6　3 3 | 0353 5　3　5　5 3 53 | 5 355 3 5 5 6 · 3 3 |

　I　know I know when I compliment her she won't believe me And it's so　it's so　sad to be think she don't see what I see
know you know you know I never　ask you　to change　　　　If perfect is what you'er searching　for then just stay the same so

A9　　　　A9　　　　E　　　E

|0 · 3 4 3 44 3 44 3 5 | 5 1 11 1 2 2　0 | 3 · 3　3　—　— | 0　5 5 i 2 2 3 ‖

But every time she asks me do　I look o-kay　I say　　　　　　When I see your face
Don't even bo–ther as–king it　I look o-kay you know I say

E　　　E　　　C#m7　　　C#m7

‖| 3　—　—　— | 0　0 5 i 2 2 3 | 3 2 2 1 i 2 2 1 | 1　0 i i 2 3 |

There's not a——thing　that　I　would　change　　'Cause you're a-ma–

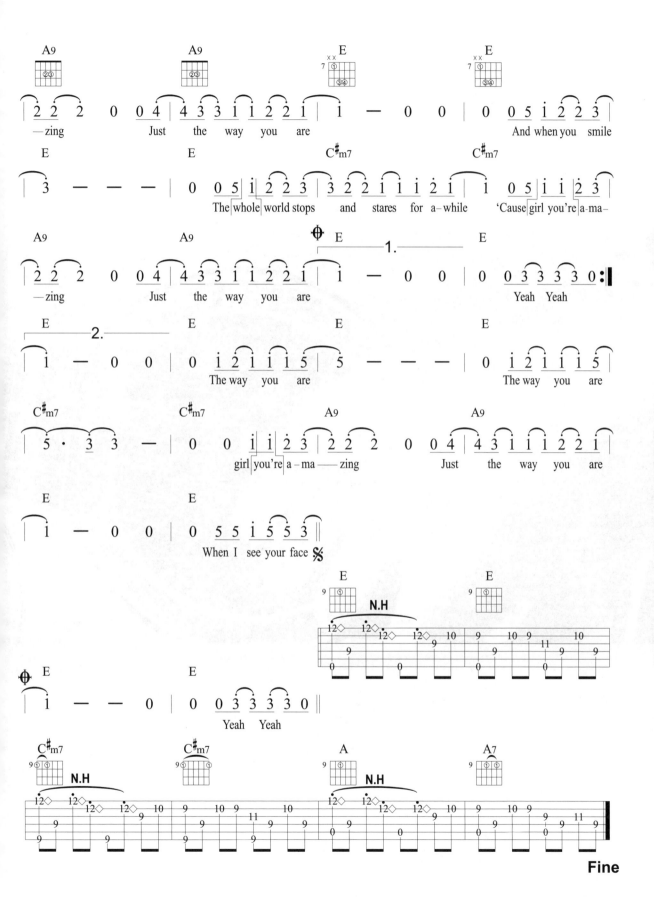

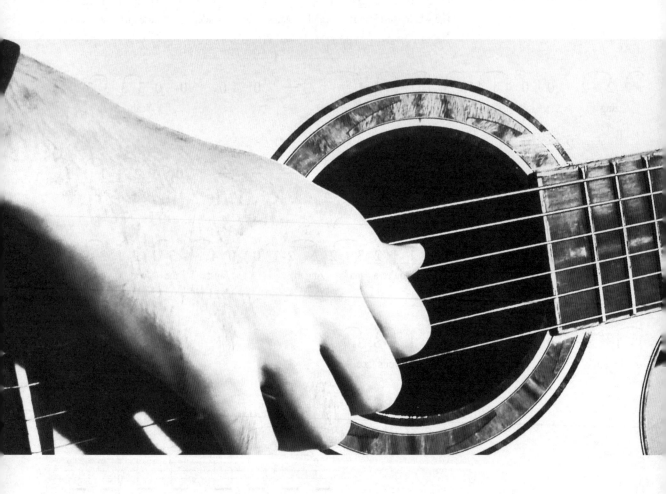

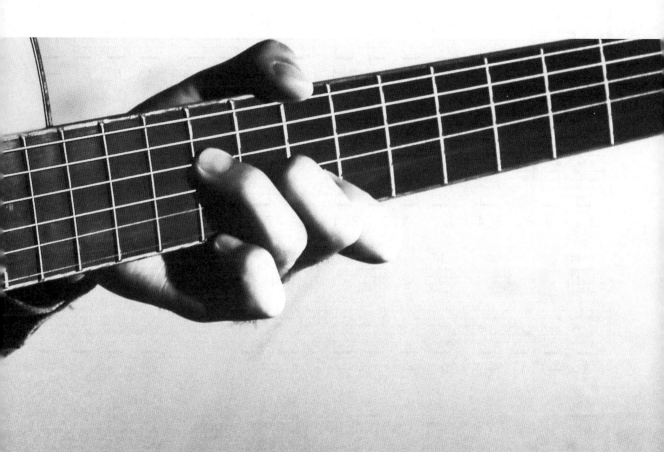

GUITAR

木吉他演奏曲

俄羅斯方塊

Key Am **Play** Am **Capo** 0 **Rhythm** 4/4 Soul

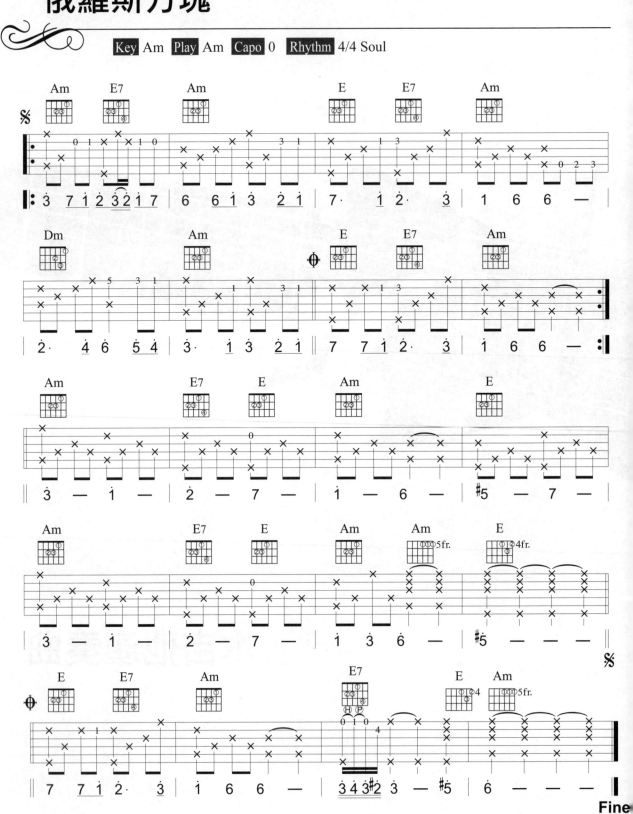

神魔之塔

Key Am　Play Am　Capo 0　Rhythm 4/4 Soul　Tuning 第五弦調為G

卡農

作曲：帕海貝爾 Pachelbel

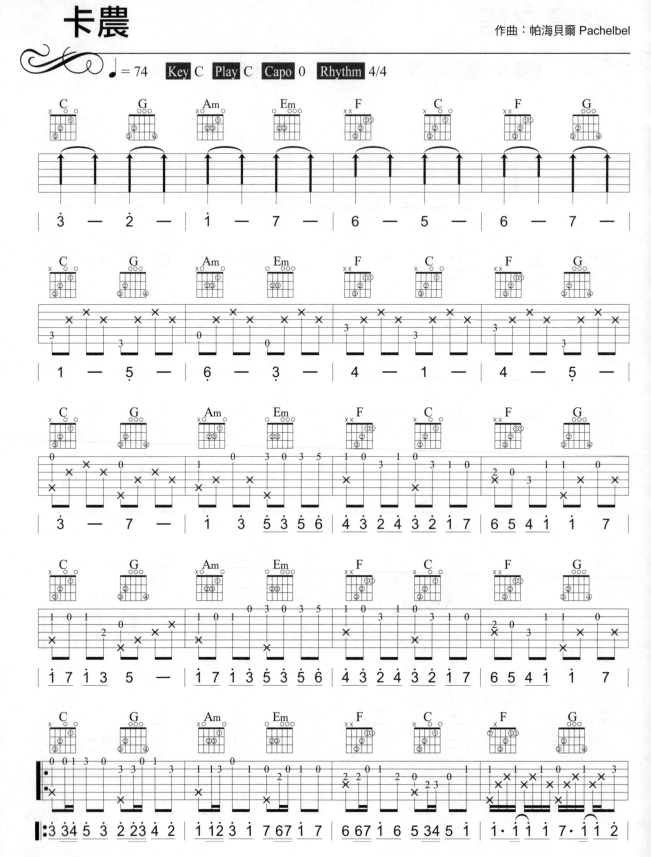

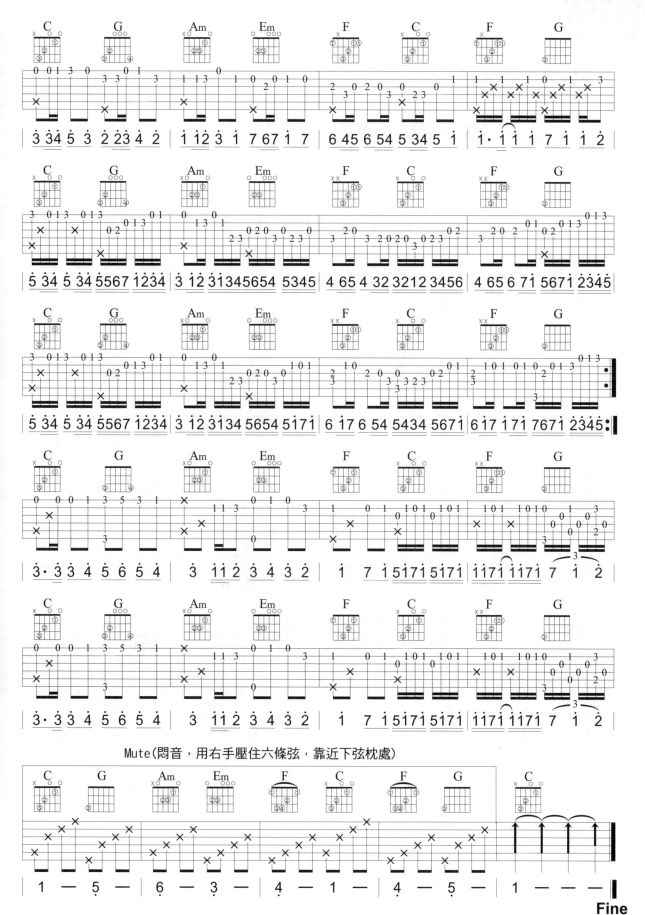

天空之城

詞曲：久石讓

♩ = 78　Key Em　Play Em　Capo 0　Rhythm 4/4 Slow Soul

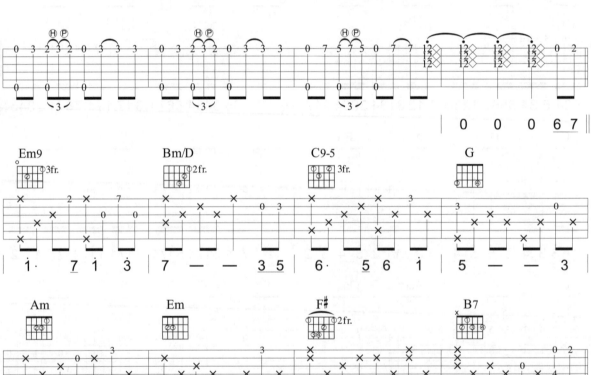

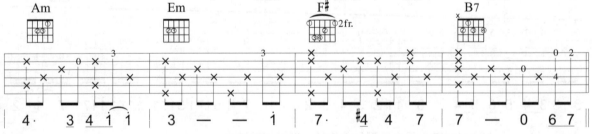

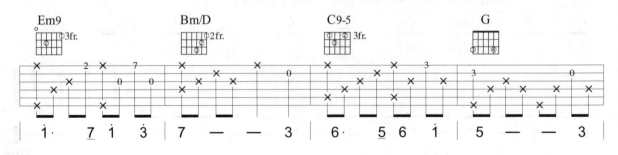

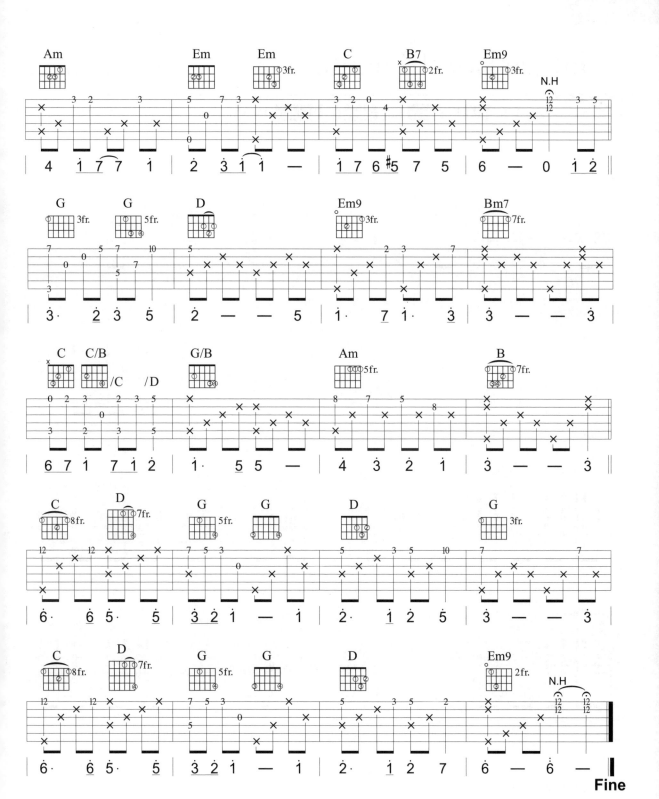

James Bond Theme（007電影）

作曲：John Barry

♩ = 140　**Key** Em　**Play** Em　**Capo** 0　**Rhythm** 4/4 Moderate

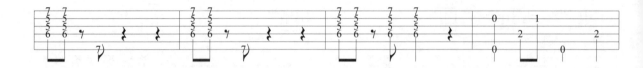

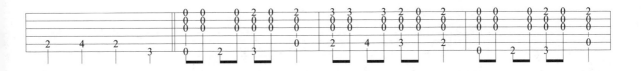

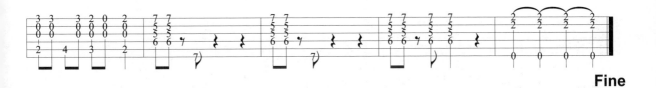

Fine

Mission Impossible

作曲：Lalo Schifrin

♩ = 190 　Key Em 　Play Em 　Capo 0 　Rhythm 5/4 　Tuning 各弦降全音

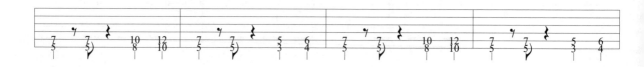

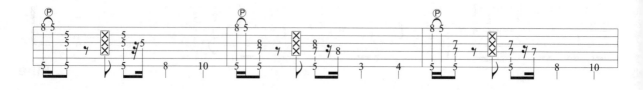

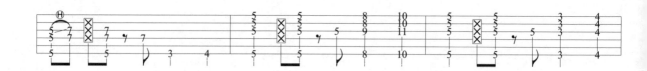

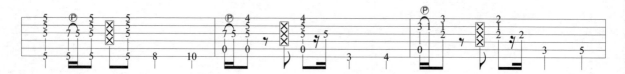

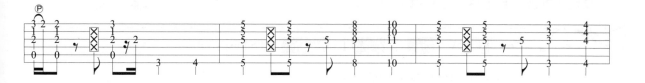

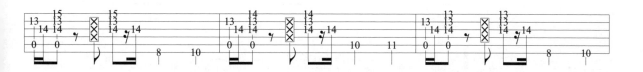

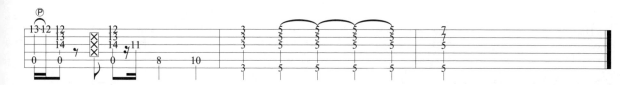

Kiss The Rain

作曲：Yiruma（李閏珉）

♩ = 76 | **Key** A♭ | **Play** G | **Capo** 1 | **Rhythm** 4/4 Slow Soul

OP：Sony/Atv Melody
SP：Sony Music Publishing (Pte) Ltd. Taiwan Branch 59.Kiss The Rain (演奏曲無歌詞)

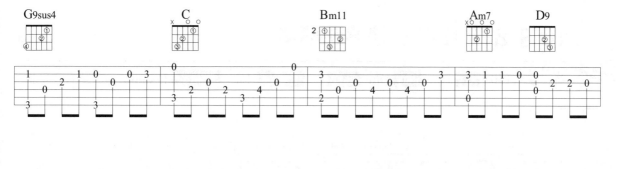

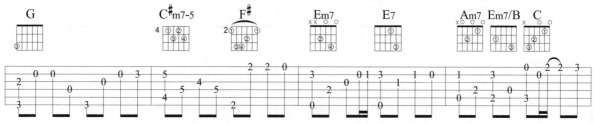

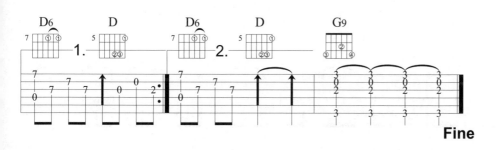

Fine

He's a Pirats（神鬼奇航電影）

作曲：Klaus Badelt

♩= 140　**Key** Dm　**Play** Dm　**Capo** 0　**Rhythm** 4/4　**Tuning** Dropped D (DADGBE)

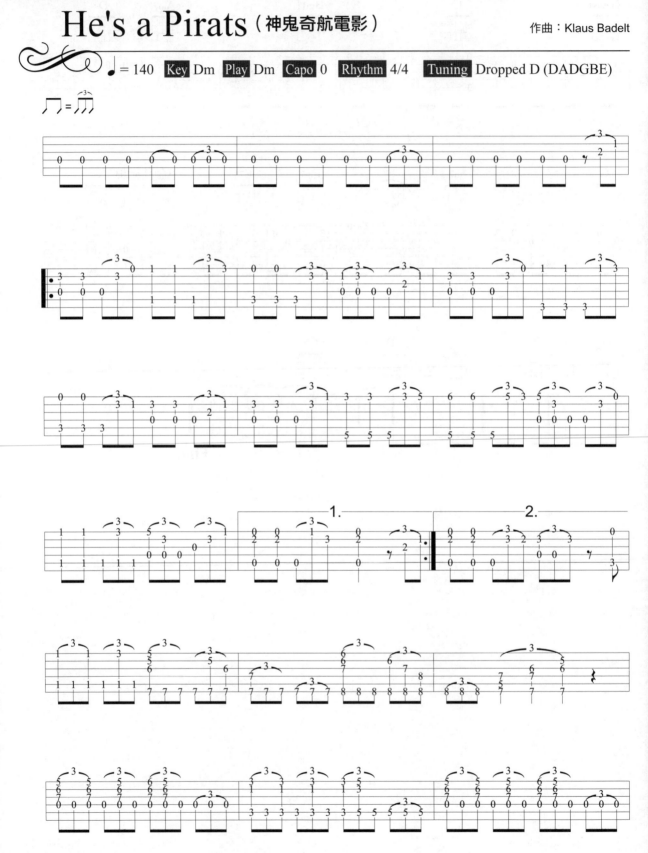

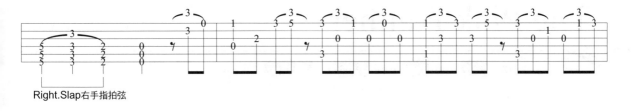

Right.Slap右手指拍弦

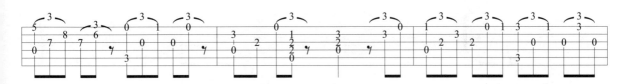

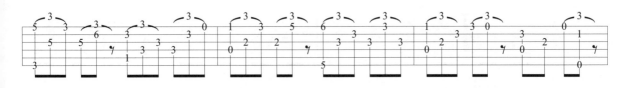

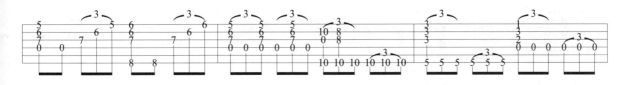

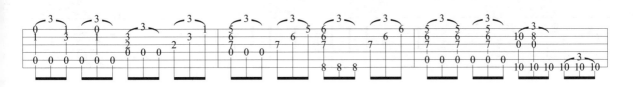

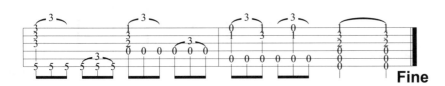

Fine

The Pink Panther

作曲：Henry Mancini

♩ = 108 | Key Em | Play Em | Capo 0 | Rhythm 4/4 Swing

OP：NORTHRIDGE MUSIC INC / EMI CATALOGUE PARTNERSHIP / EMI UNART CATALOG INC / EMI UNITED PT LTD
SP：EMI MUSIC PUBLISHING (S.E.ASIA) LTD.,TAIWAN

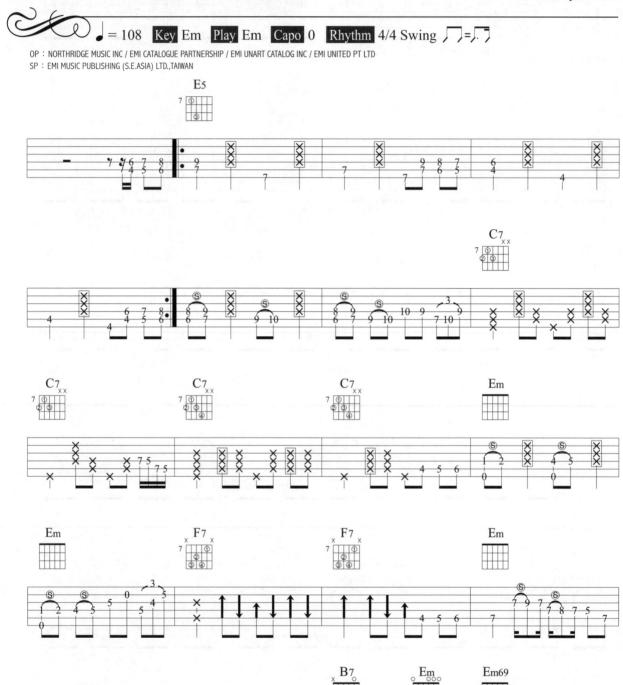

Fine

點弦（Tapping）

右手不用撥弦，直接用左或右指頭點(搥)在指板上再勾
(拉)起，其效果與圓滑音(裝飾音)的Hammer(搥音)或
Pulling(拉音)Sliding(滑音)相同(如右圖)。

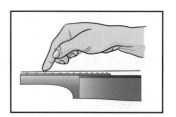

點弦加勾音

右手指點弦：
(R.F)

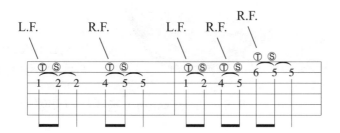

右手指+左手指點弦：
(R.F) + (L.F)

註： R.F = Right Finger、L.F = Left Finger。

點弦加滑音（Ⓣ + Ⓢ）

點弦效果與左手的搥、勾、滑音相似的裝
飾音技巧，是以右手指搥在指板上再以勾
音方式將弦勾起而產生連音效果。

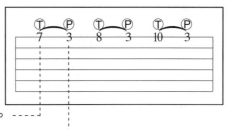

【例】

用右手指點在第一弦第7格隨即勾起。 -----
左手指壓在第3格。 --------

Slap And Percussion彈奏與說明

此一單元為現在非常流行的在吉他上拍打，使其發出像木箱鼓的聲。

讓吉他更富於節奏變化與效果。由於拍打記號並無統一的記號，所以彈奏本書者須詳加參考本書記號，以瞭解拍打方式。

以下說明：

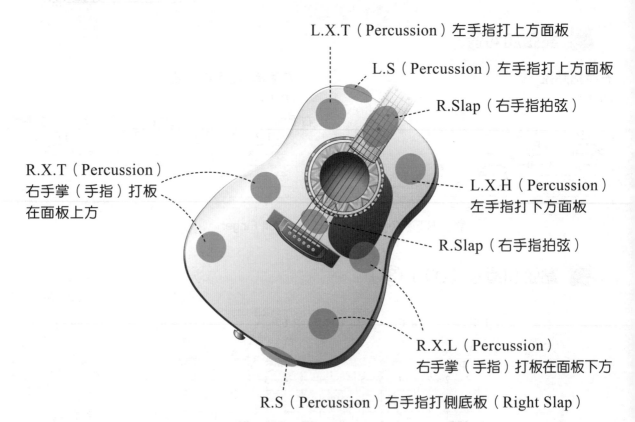

L.X.T（Percussion）左手指打上方面板

L.S（Percussion）左手指打上方面板

R.Slap（右手指拍弦）

R.X.T（Percussion）右手掌（手指）打板在面板上方

L.X.H（Percussion）左手指打下方面板

R.Slap（右手指拍弦）

R.X.L（Percussion）右手掌（手指）打板在面板下方

R.S（Percussion）右手指打側底板（Right Slap）

範例練習：

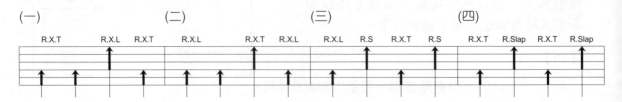

Slap And Percussion範例練習

（一）Tuning：DADAAD

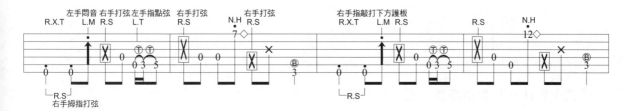

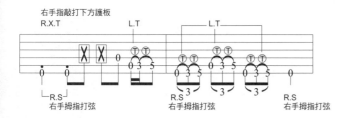

（二）Slap and Tapping （Tuning：DADGAD）

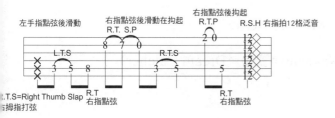

（三）離開地球表面（Tuning：EADGBE）

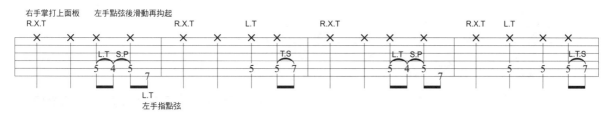

特殊技巧視譜與彈奏

（一）Tuning：DADGAD
　　　R.T.P = 右手指點弦泛音；L.T.P = 左手指點弦

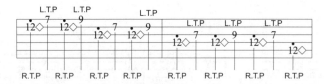

（二）L.H = 左食指按弦，左小指泛音

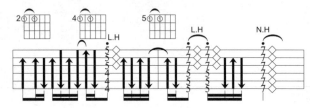

（三）R.S.H = 右手指拍弦、泛音

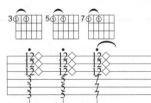

※以上技巧取自Kotaro Oshio歌曲〈You Are The Hero〉

（四）Tuning：DADGBE（取自Isato Nakagawa歌曲〈Dream Catcher〉）

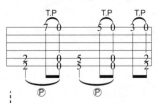

L.T.B = 左手指反向從指板六、五弦壓弦再勾起

（五）Tuning：DADGBE

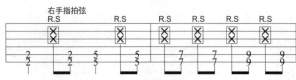

L.Bar = 左手指反向從指板六、五弦壓弦

Sun Flower

演唱：Paddy Sun
作詞：Paddy Sun
作曲：Paddy Sun

♩ = 70　**Key** Am　**Play** Am　**Capo** 0　**Rhythm** 4/4

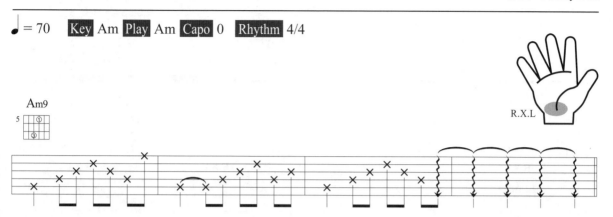

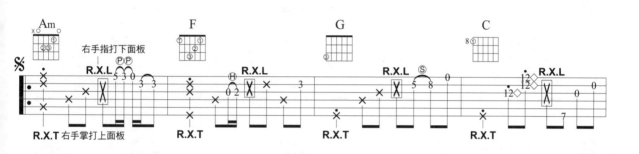

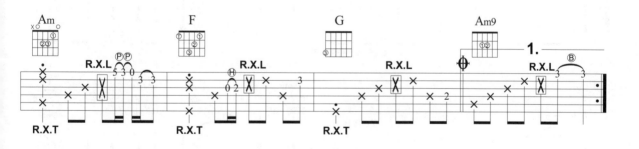

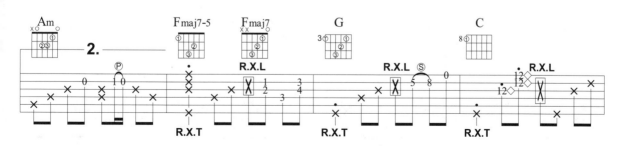

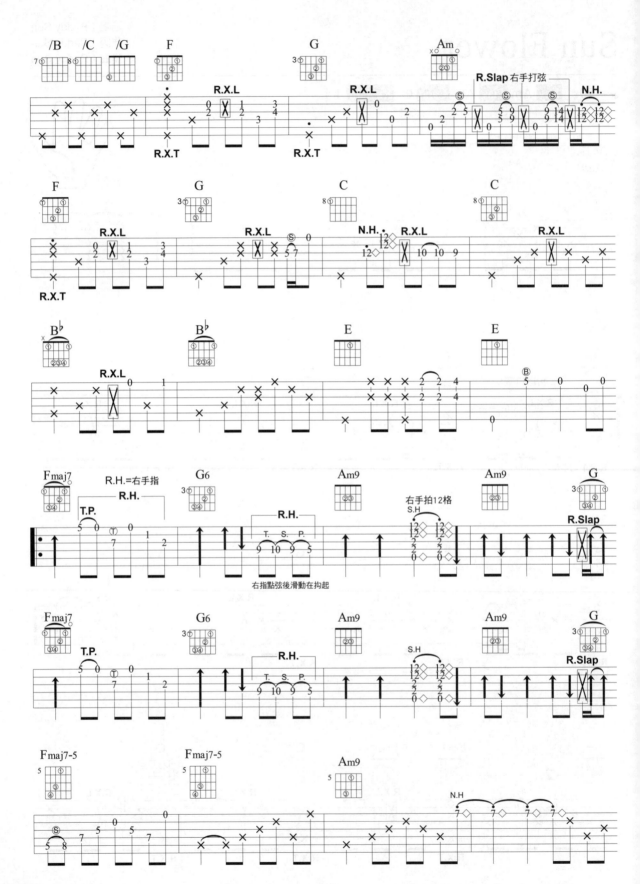

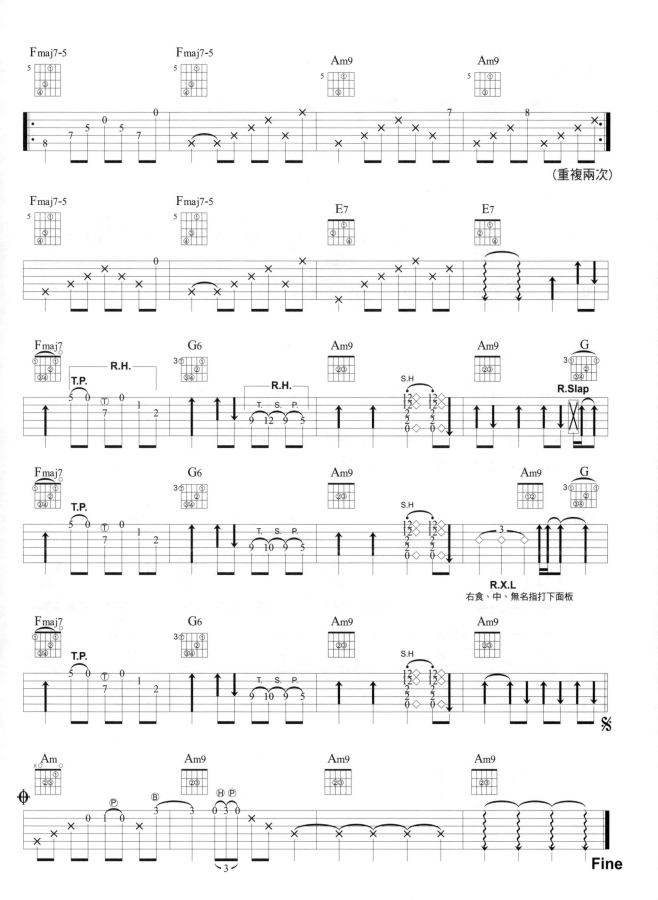

諾亞方舟

演唱：五月天
作詞：阿信(五月天)
作曲：瑪莎(五月天)

OP:認真工作室/繆絲音樂有限公司
SP:相信音樂國際股份有限公司

♩ = 68　Key D　Play E　Capo 0　Rhythm 4/4 Slow Soul　Tuning 各弦降全音

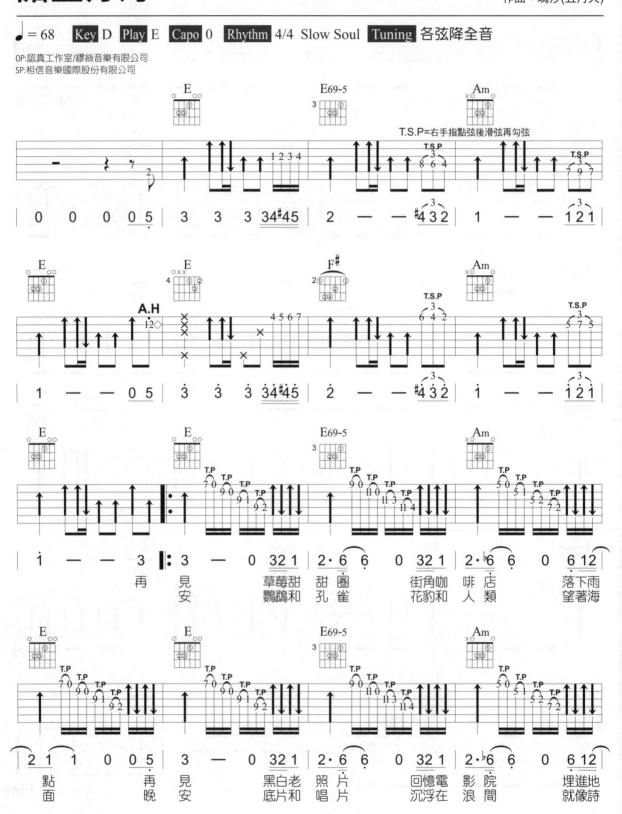

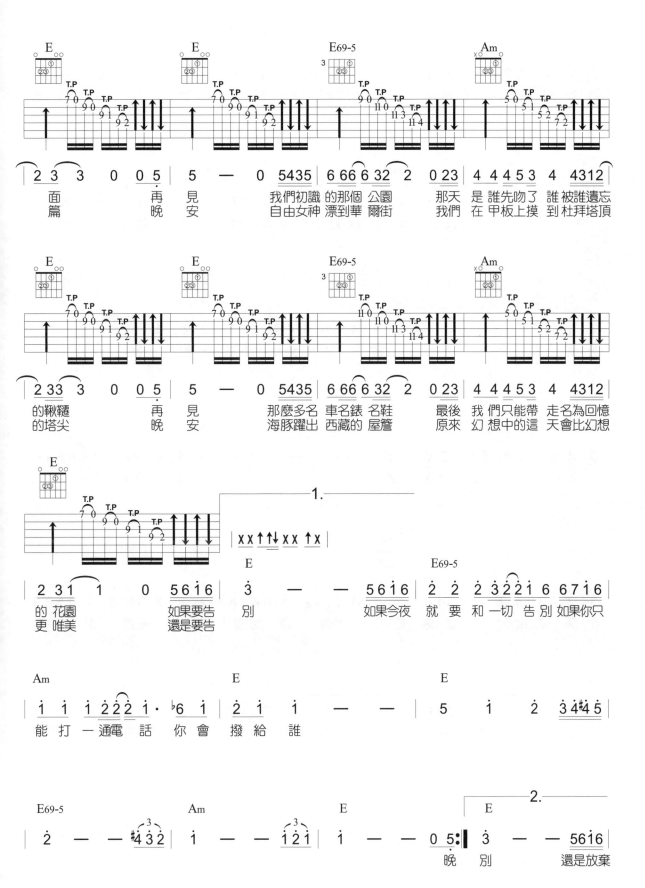

E69-5 ‖ 2̇ 2̇ 2̇ 3̇2̇2̇1̇ 6 6716 | Am 1̇ 1̇ 1̇ 2̇2̇2̇1̇·♭6 1̇ | E 2̇ 1̇3̇ 3̇ 0 5616 |

海拔 以下的 世界 你會裝進 什麼 回憶紀 念 在行 李裡面　 終於要告

E ‖ 3̇ — — 5616 | E69-5 2̇ 2̇ 2̇ 3̇2̇2̇1̇ 6 6716 | Am 1̇ 1̇ 1̇ 2̇2̇2̇1̇·♭6 1̇ |

別　　 終於沒有 更 多 的明天 要追 你有什麼 遺憾 依然殘 缺 還沒

E ‖ 2̇ 1̇ 1̇ — — ‖ 0 4 4 5 6̇ 6 4 6 6 1̇ 1̇ | E 2̇ 2̇ 2̇ 1̇ 5 5 0 |

有 完 美　　 當彗星燃 燒天 邊隕 石像雨 點

Am ‖ 0 4 4 5 5 ♭6̇ 5 4 4 3 6 | E 5 — — 0 | Am 0 4 4 5 6̇ 6 4 6 6 6 1̇6 |

當輻射 比陽光還 要熾 烈　　 讓愛變得 濃烈 當每段

E (7) ‖ 3̇ 3̇ 3̇ 3̇2̇3̇ 2̇ 1̇ 16̇1̇6 | C#m7 (4) 1̇ 1̇ 1̇ 2̇2̇ 2̇ 1̇ 0616 | A9 2̇ 2̇ 2̇ 3̇3̇ 3̇ 2̇ 0 565 | Bsus4 (2)

命 運 更加壯 烈　 當永遠 變成 一種遙 遠 當句點 變成 一種觀 點 讓人類

Bsus4 ‖ 5̇ 5̇ 5̇ 66̇ 6 5̇ 5616 | E 3̇ 3̇2̇3̇5̇ 5̇ 5616 | E69-5 2̇ 2̇ 2̇ 3̇2̇2̇1̇ 6 6716 |

終 於變成同 類勇敢的告 別　 勇敢地向 過去 和未來 告別告別每段

Am ‖ 1̇ 1̇ 1̇ 2̇2̇2̇1̇·♭6 1̇ | E 2̇ 1̇3̇3̇2̇3̇2̇2̇1̇· 5616 | E 3̇ 3̇ 5 5 5616 |

血緣 身份地 位 聰明 或愚昧　 最後的告 別　 最後一個

E69-5 / Am / E

2̇ 2̇ 2̇ 3̇2̇2̇1̇ 6 671̇6 | 1̇ 1̇ 1̇2̇2̇1̇· ♭6 1̇ | 2̇ 1̇1̇ 1̇ — 0 ‖

心 願 是 學會 高飛 飛在不存 在 的 高山草 原 星空 和藍天

Right.Slap右手指拍弦

E | X X X X X X X X | E69-5 / Am / E

1̇ — — 7 1̇ | 2̇ 6 6 — 6 7 | 1̇ — — 2̇ 1̇ | 1̇ — — 0 |

讓 諾亞 方 舟 航向 了 海平 線

E / E69-5 / Am / E

1̇ — — 7 1̇ | 2̇ 6 6 — 6 7 | 1̇ — — 2̇ 1̇ | 1̇ — — 0 |

讓 諾亞 方 舟 航向 了 換日 線

E / E69-5 / Am / E

1̇ — — 7 1̇ | 2̇ 6 6 — 6 7 | 1̇ — — 2̇ 1̇ | 1̇ — — 0 |

讓 諾亞 方 舟 航向 了 天際 線

E / E69-5 / Am / E

1̇ — — 7 1̇ | 2̇ 6 6 — 6 7 | 1̇ — — 2̇ 1̇ | 1̇ — — 0 |

讓 諾亞 方 舟 航向 了 無 限

E / E69-5 / Am / E / E

3 5 3 5 3 5 3 5 | ♯4 6 4 6 4 6 4 6 | ♭3 7 3 7 3 7 3 7 | 6 ♭3 2 4 2 4 2 4 | 4 — — — ‖

Fine

常用的五度、八度Bass（低音）彈奏

🎵 和弦進行：I-VI-Im-II-V

（一）| X ↑X X ↑X |

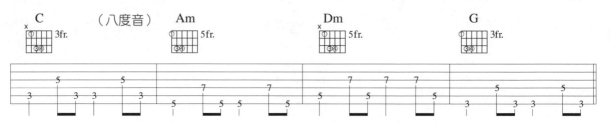

（二）| X ↑X X X ↑X |

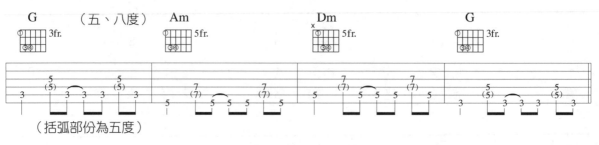

（括弧部份為五度）

（三）| X ↑X X X ↑X |

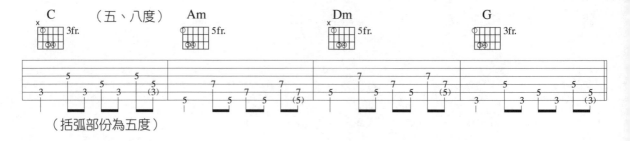

（括弧部份為五度）

（四）| x ↑x xx ↑x |

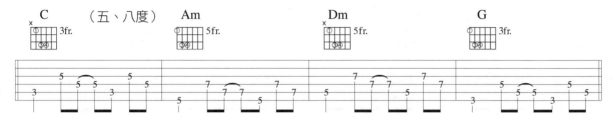

（五）| x ↑·x xx ↑x |

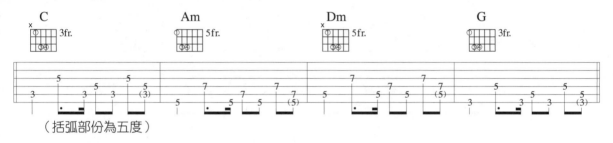

（六）| x ↑x xx ↑x |

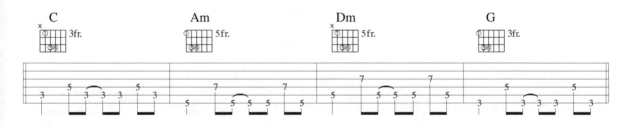

（七）| x ↑x xx ↑x |

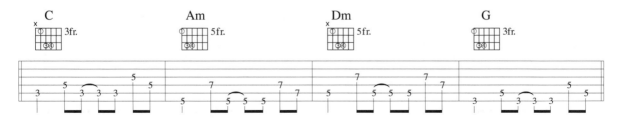

（八）｜ X ↑X X↑ ↑X ｜

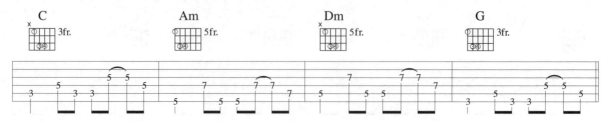

（九）｜ X ↑X XX ↑X ｜

右手打弦

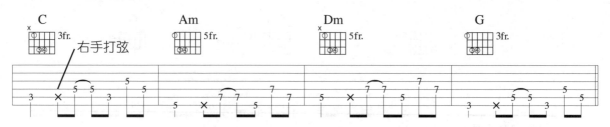

（十）｜ XX ↑X XX ↑X ｜

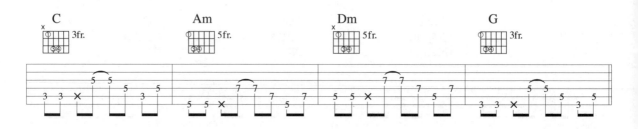

（十一）｜ X ↑X XX ↑X ｜

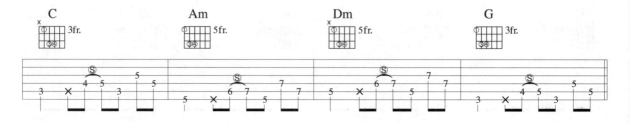

Bad Boy

演唱：張惠妹
作詞：張雨生
作曲：張雨生

♩ = 102 Key Em Play Em Capo 0 Rhythm 4/4 Soul（16Beat）

OP：Forward Music Publishing Co., Ltd.

Em　Em/D#　Em/D　Em/C#

你說的 是我不想走

D

你說的 是我不想走

Cmaj7

你說的 是我從來不放

G　B

手

Em

我不會 問你為什麼

D

你不用 教我怎麼做

Cmaj7

我要抹 上最鮮艷的口

G　B

紅 喔　　原來

C　D　Em Em/D# Em6 Em/C#

你 是 這種 Bad boy

C　D

難道 我曾經默默縱

Em　Am

容　　難道是

C　B　Em

我 喔

你說的 唯一有很多
你說的 是我太軟弱

D

你說的 專情像煙火
你說的 是天的作弄

Cmaj7

你其實 騙了自己騙了

G　B　Em

我
柔

我不想 再挽回什麼

D

你不必 再疲於奔波

Cmaj7

我要找 到最亮眼的自
這不是 你我分開的理

我不能 證明是與否我也

不想證 明是與 否

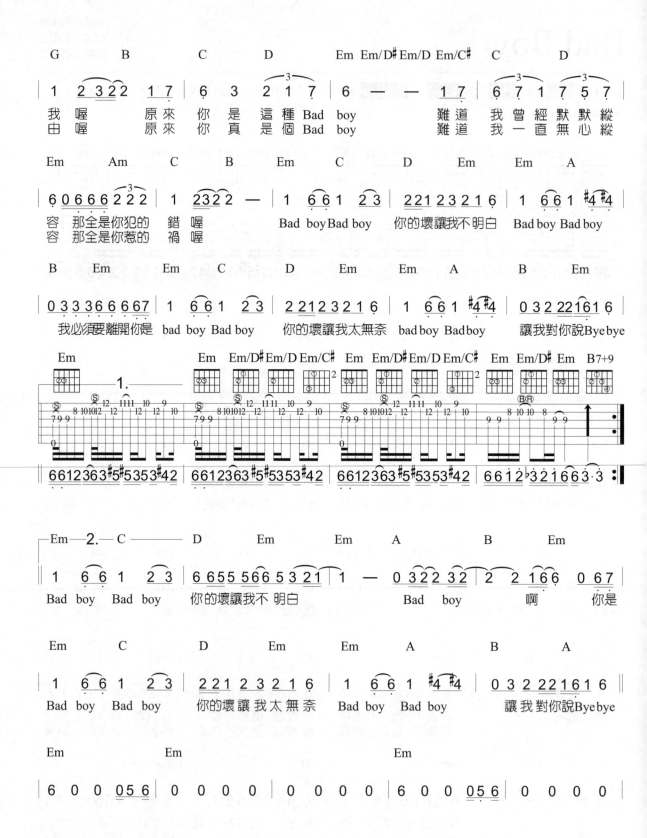

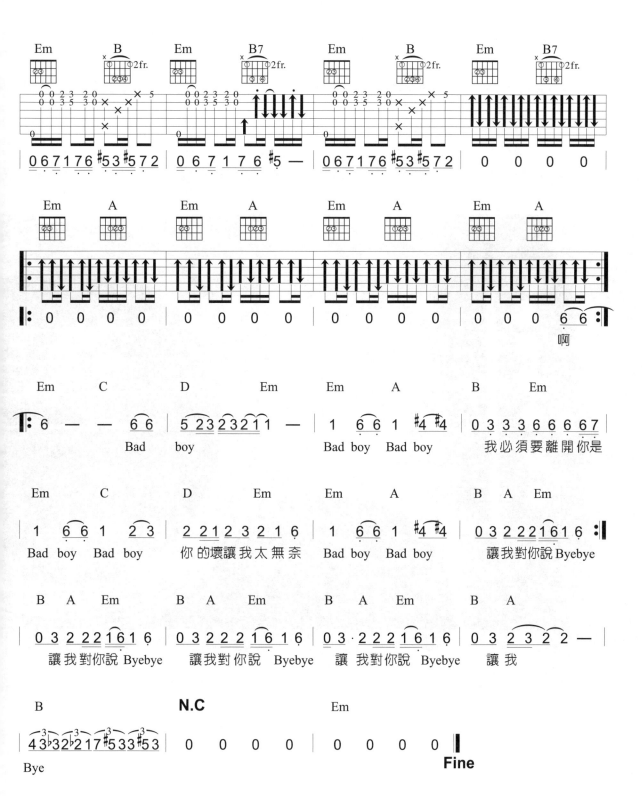

GUITAR

歌曲推薦

彩虹

演唱：周杰倫
作詞：周杰倫
作曲：周杰倫

♩ = 74　**Key** C　**Play** C　**Capo** 0　**Rhythm** 4/4 Slow Soul

OP：JVR Music Int'l Ltd

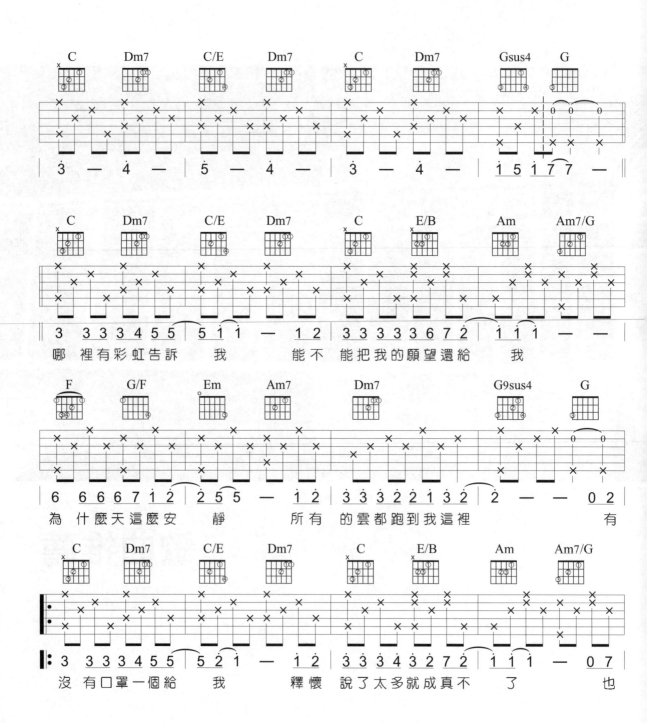

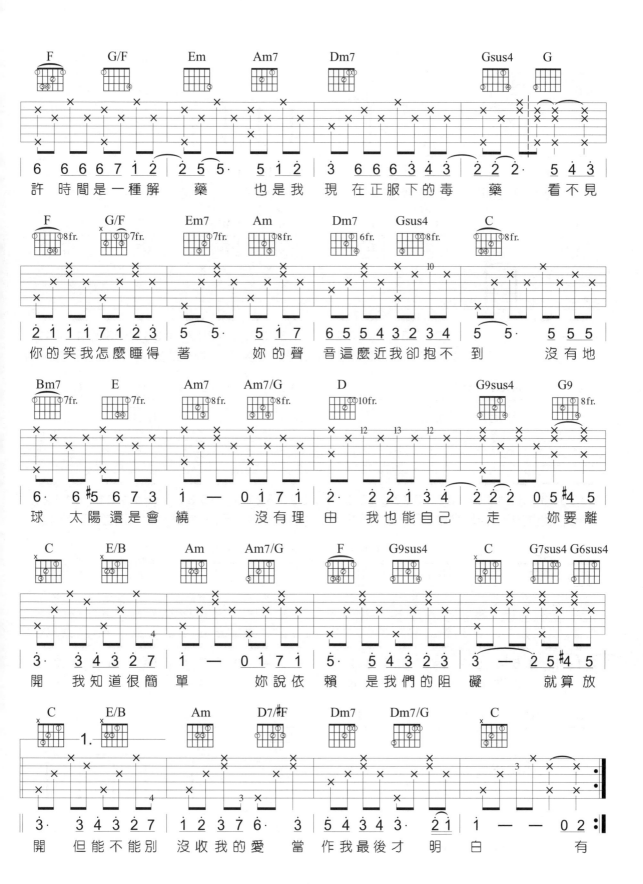

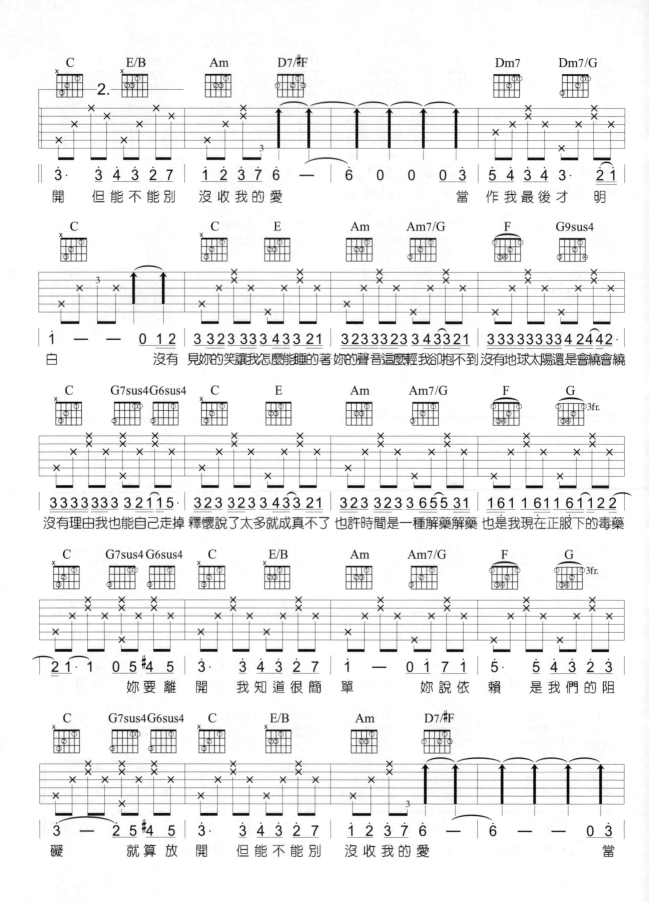

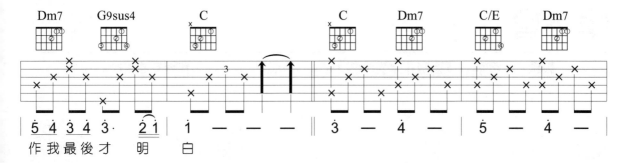

作 我 最後 才 明 白

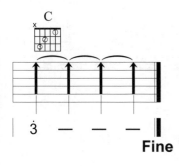

Fine

學不會

演唱：林俊傑
作詞：姚若龍
作曲：林俊傑

♩ = 62　Key G♭　Play G　Capo 0　Rhythm 4/4 Slow Soul（16Beat）　Tuning 各弦降半音

OP：Great Music Publishing Ltd.

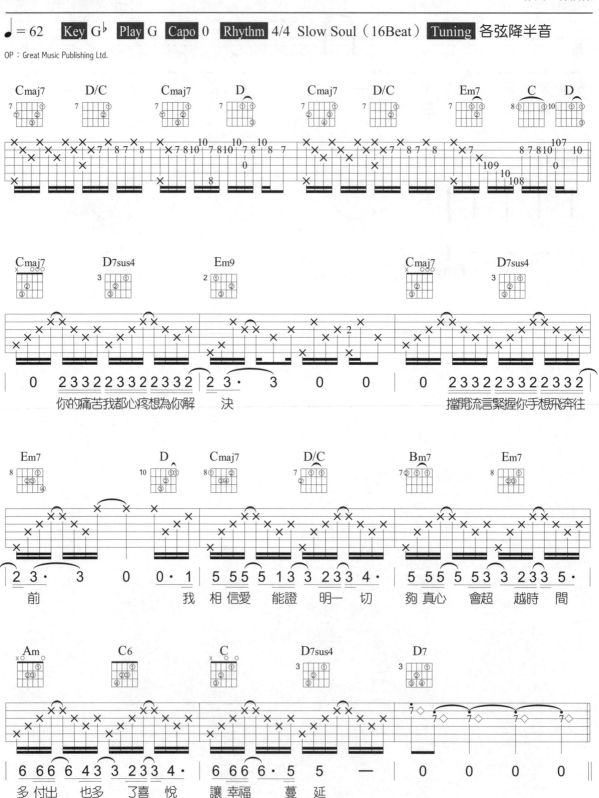

你的痛苦我都心疼想為你解　決

擋開流言緊握你手想飛奔往

前　　　　　我 相 信愛 能證 明一 切　夠 真心　會超　越時　間

多 付出　也多　了喜　悅　讓 幸福　蔓 延

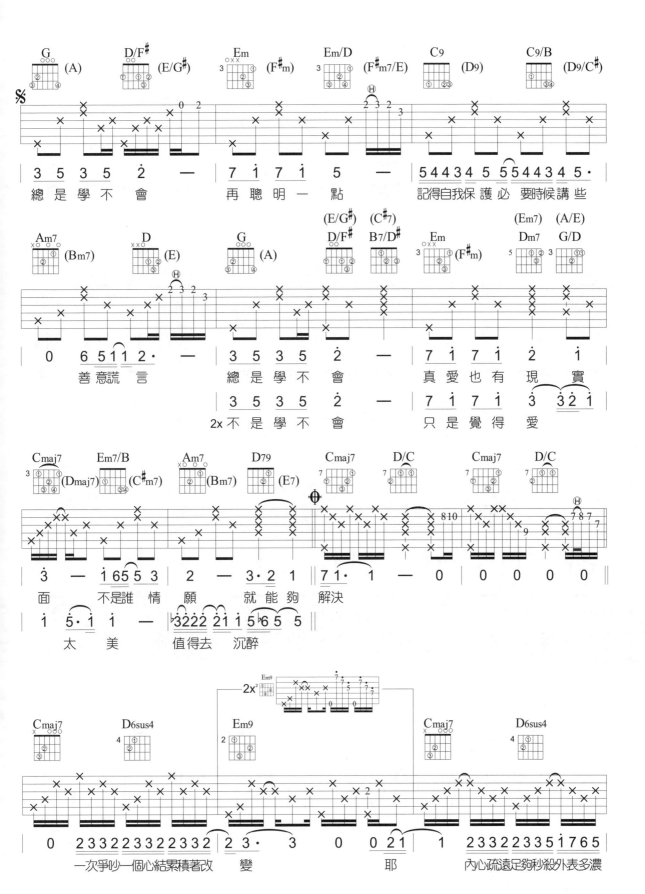

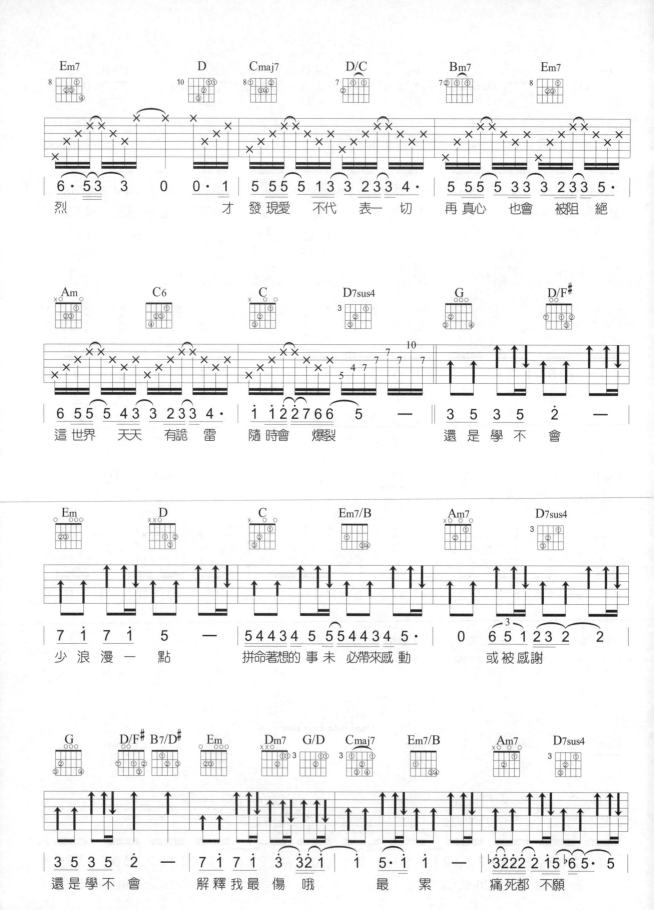

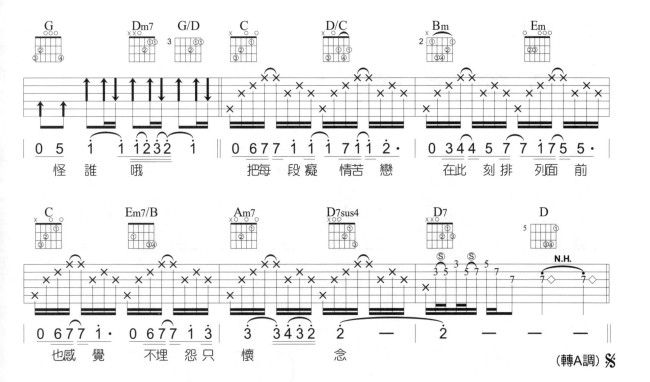

怪 誰　哦　　　把 每　段 癡　情 苦　戀　　在 此　刻 排　列 面　前

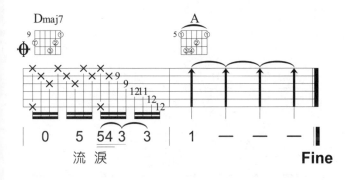

也 感　覺　　不 埋　怨 只　懷　　念　　　　　　　　　　　（轉A調）𝄋

流 淚　　　　　　　　　　　　Fine

想自由

演唱：林宥嘉
作詞：姚若龍
作曲：鄭楠

♩ = 65　Key A　Play G　Capo 2　Rhythm 4/4 Slow Soul

OP：Great Music Publishing Ltd.

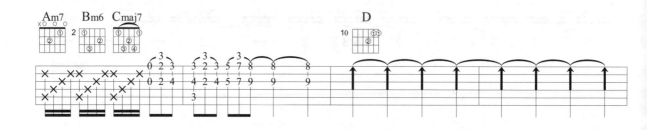

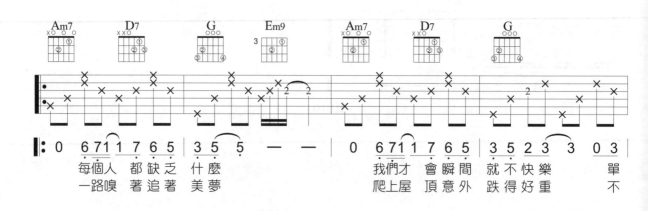

```
‖: 0  6 7 1 1  7 6 5 | 3 5  5 — — | 0  6 7 1 1  7 6 5 | 3 5 2 3  3  0 3 |
     每個人 都缺乏 什麼   一路嗅 著追著 美夢
     我們才 會瞬間 就不快樂      單
     爬上屋 頂意外 跌得好重      不
```

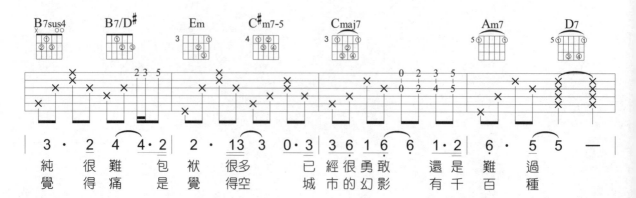

```
| 3 · 2  4  4 · 2 | 2 · 1 3  3  0 3 | 3 6 1 6  6  1 · 2 | 6 · 5  5 — |
  純   很難  包袱  很多      已經很勇敢   還是難  過
  覺   得痛  是覺  得空      城市的幻影   有千百  種
```

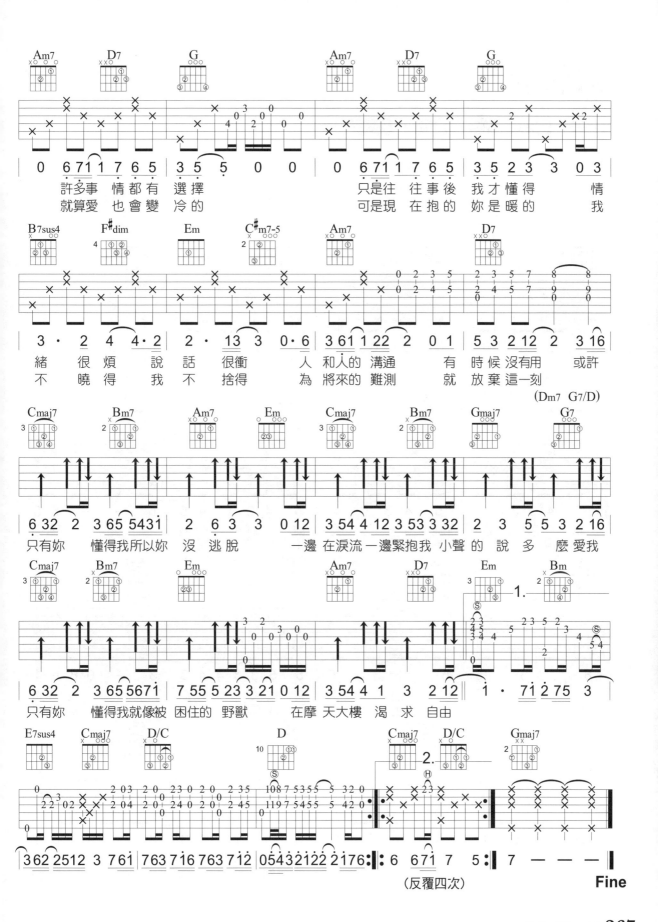

太聰明

演唱：陳綺貞
作詞：陳綺貞
作曲：陳綺貞

♩ = 130　Key E　Play E　Capo 0　Rhythm 4/4

OP：宇宙浩瀚工作室

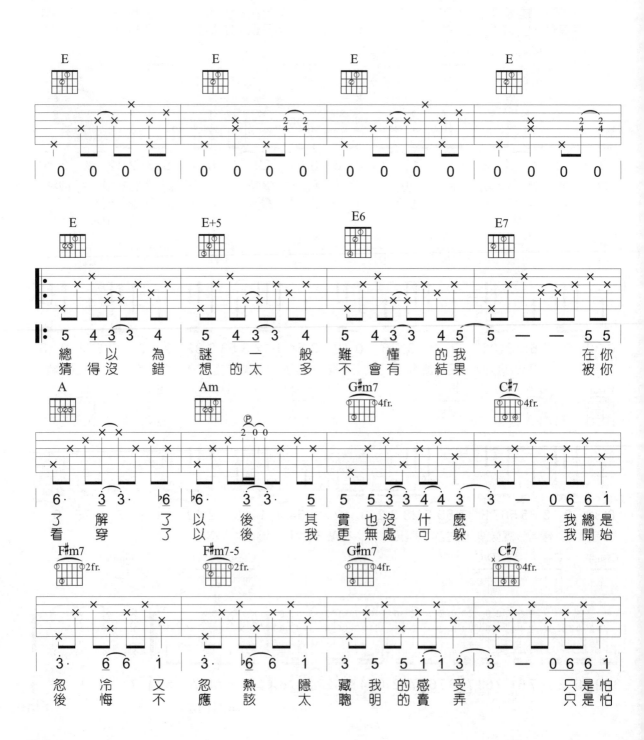

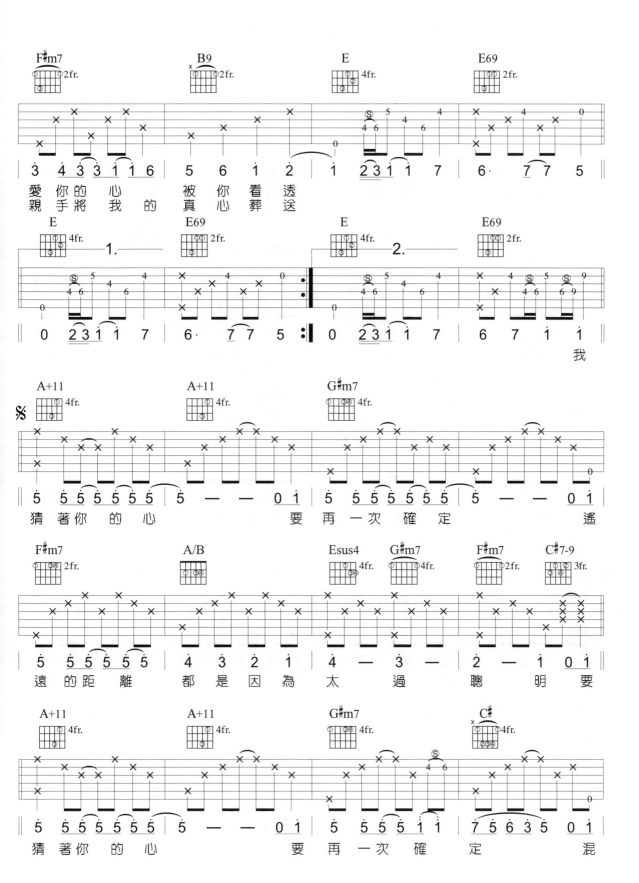

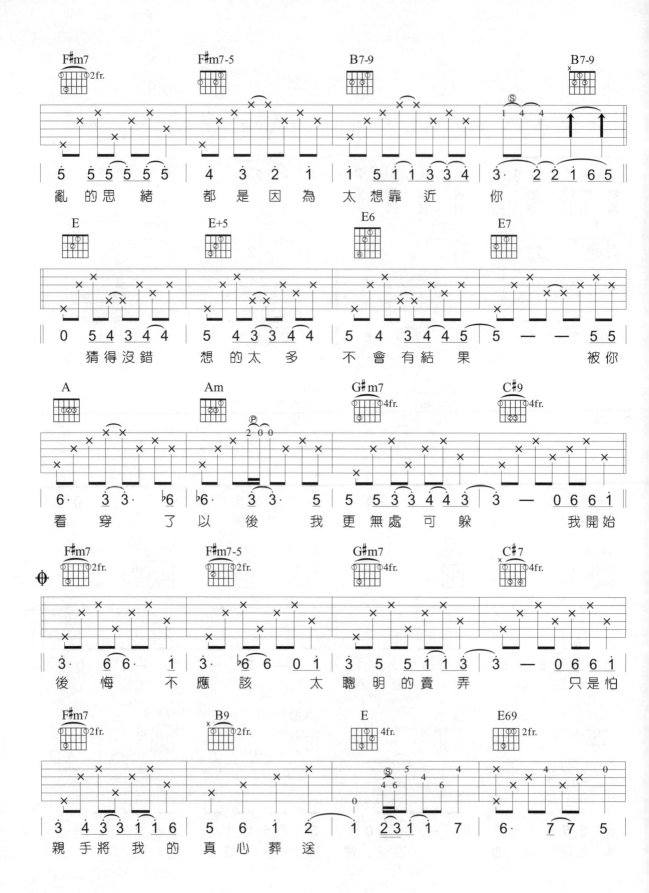

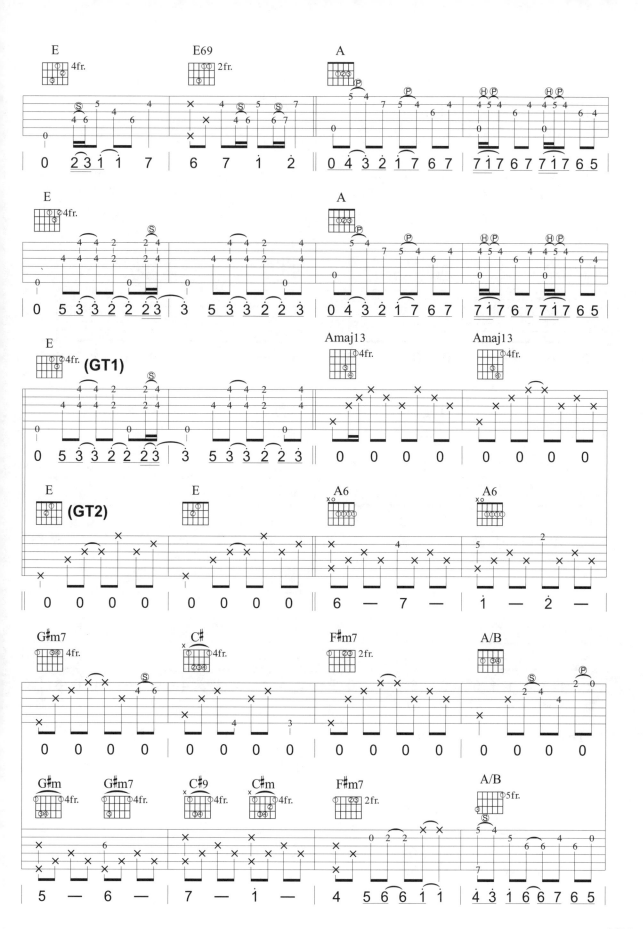

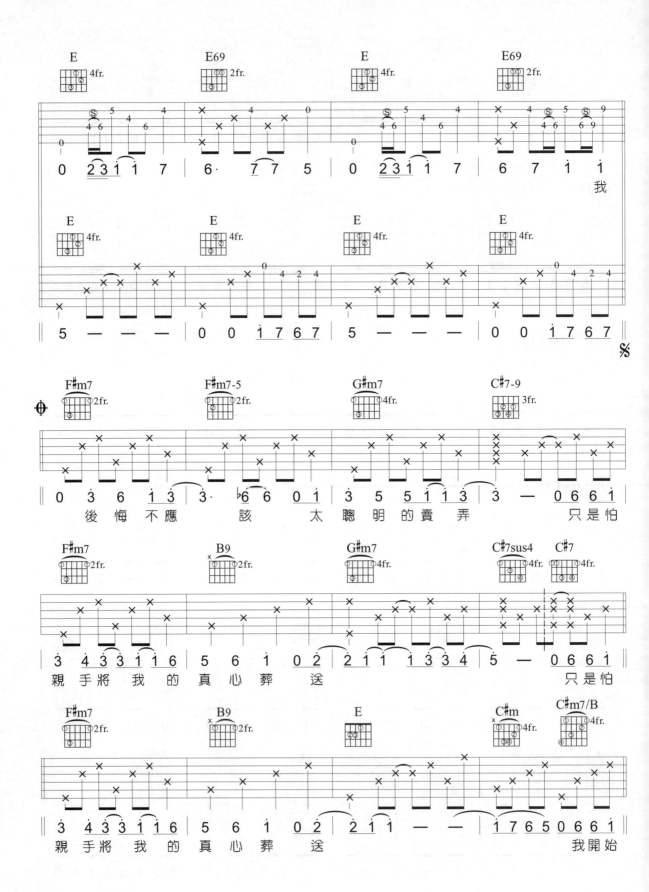

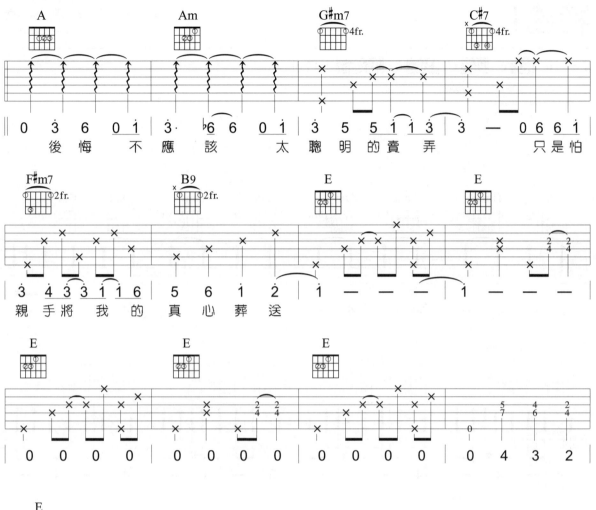

後悔 不應該 太聰明的賣弄 只是怕

親手將 我的 真心葬送

Fine

特務J

演唱：蔡依林
作詞：李宗恩 / 嚴云農 / 梁錦興
作曲：黃晟峰

♩ = 120 **Key** C **Play** C **Capo** 0 **Rhythm** 4/4 Folk Rock

OP：UNIVERSAL MUSIC PUBLISHING LTD TAIWAN
Warner / Chappell Music Taiwan Ltd.
EMI MUSIC PUBLISHING (S E ASIA) LTD TAIWAN BRANCH

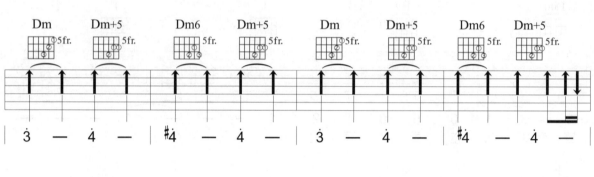

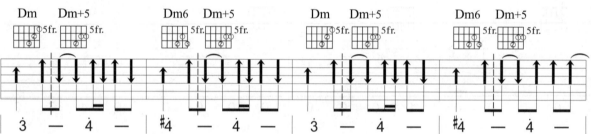

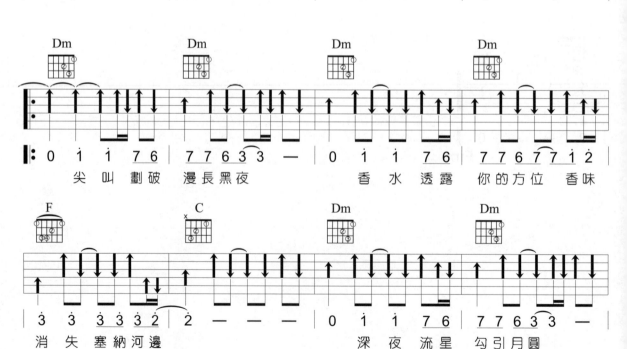

尖 叫 劃破 漫長黑夜　　香 水 透露 你的方位 香味

消 失 塞納河邊　　深 夜 流星 勾引月圓

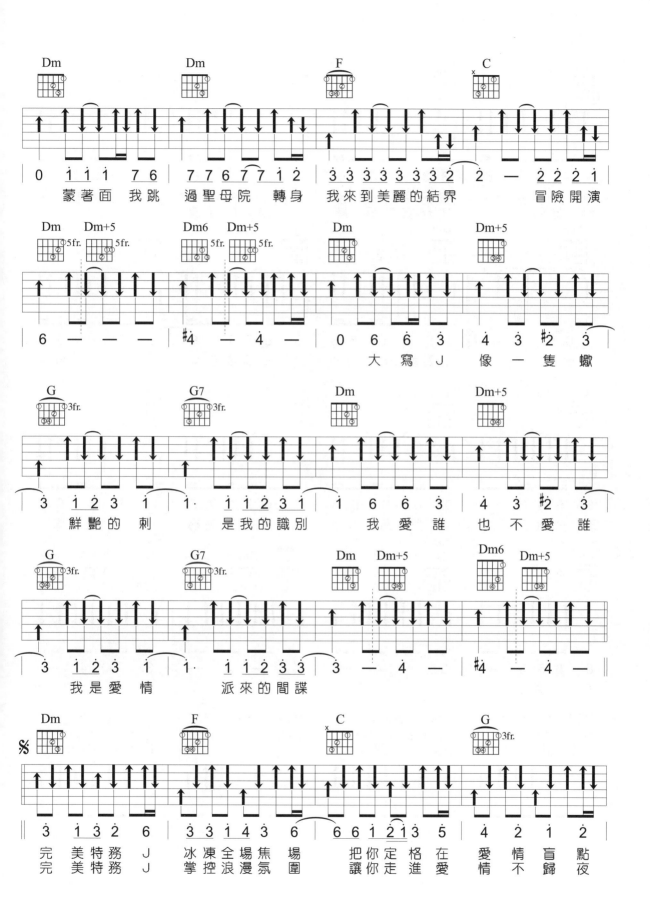

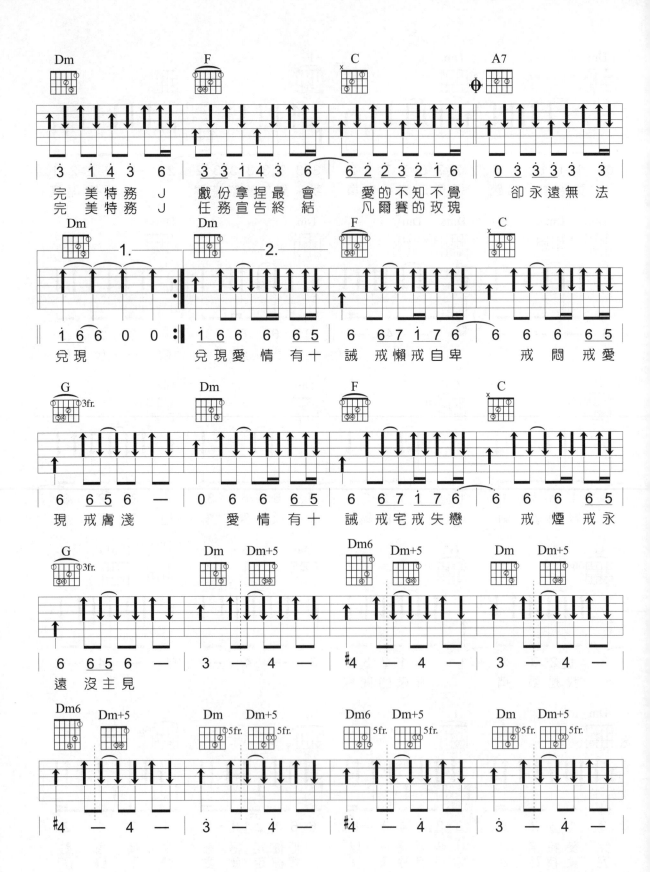

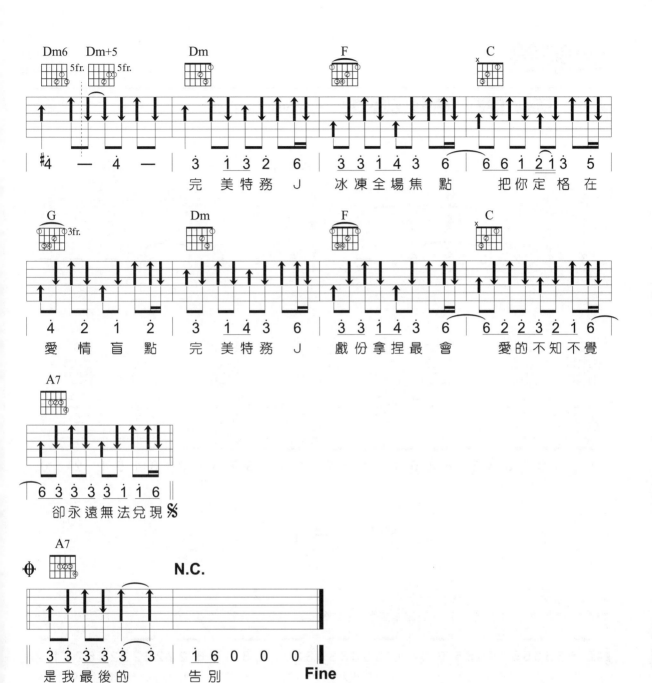

大笨鐘

演唱：周杰倫
作詞：周杰倫
作曲：周杰倫

♩ = 76　Key E　Play E　Capo 0　Rhythm 4/4 Slow Soul（16Beat）

OP：JVR Music Int'l Ltd

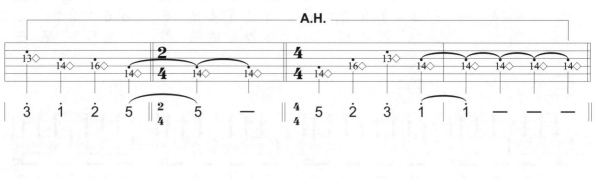

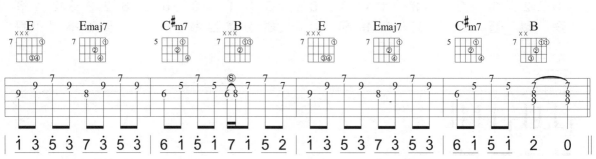

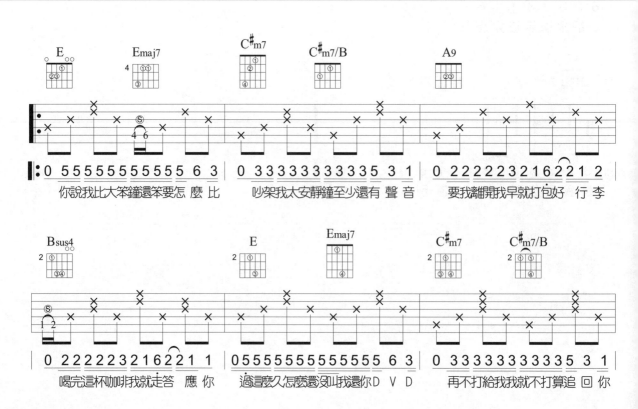

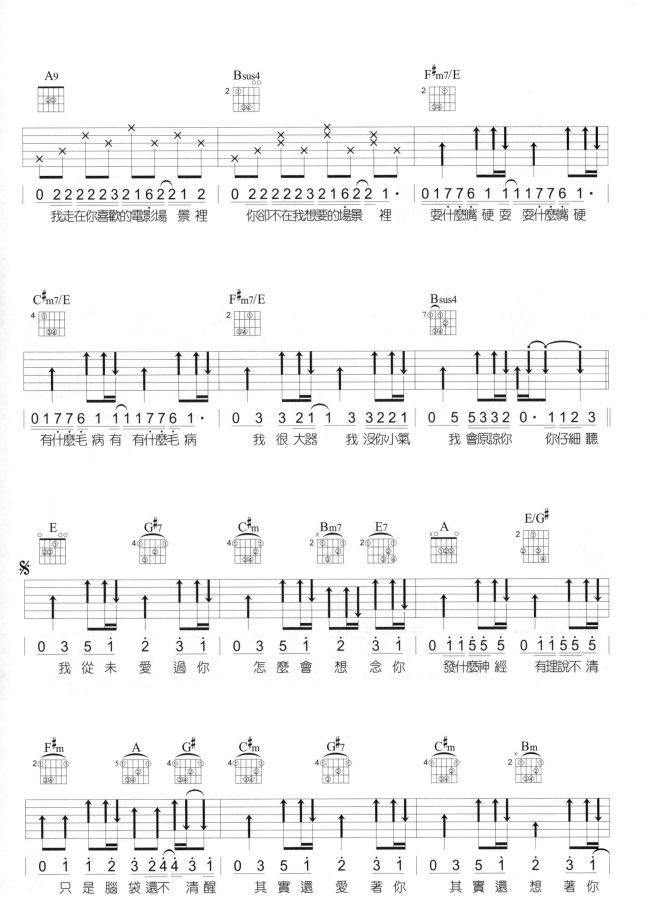

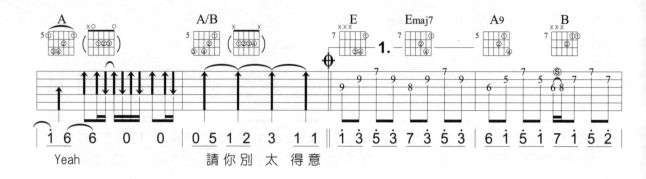

Yeah　　　　　　　　請你別 太 得意

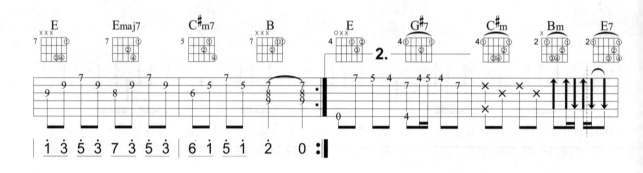

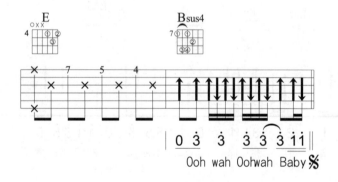

Ooh wah Oohwah Baby

Fine

雙棲動物

演唱：蔡健雅
作詞：小寒
作曲：黃韻仁

♩ = 68　Key B♭　Play G　Capo 3　Rhythm 4/4 Slow Soul

OP：Warner / Chappell Music Taiwan Ltd.

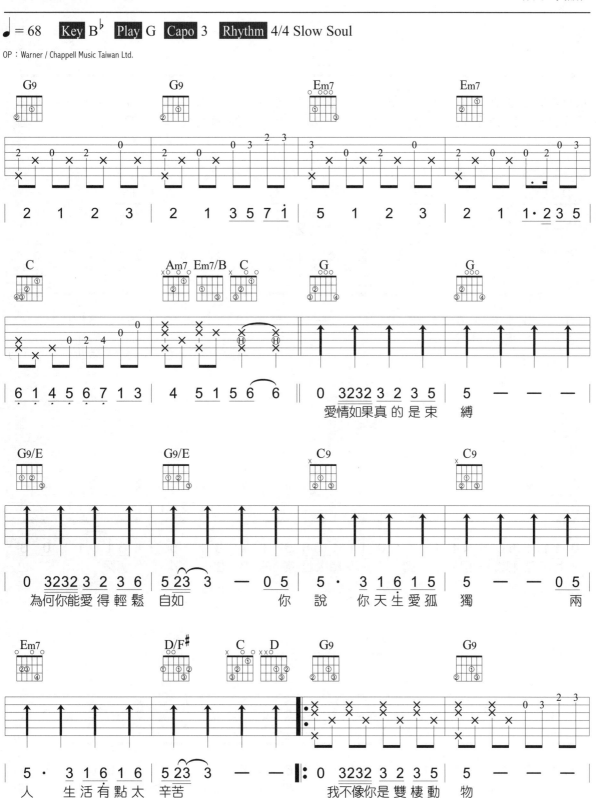

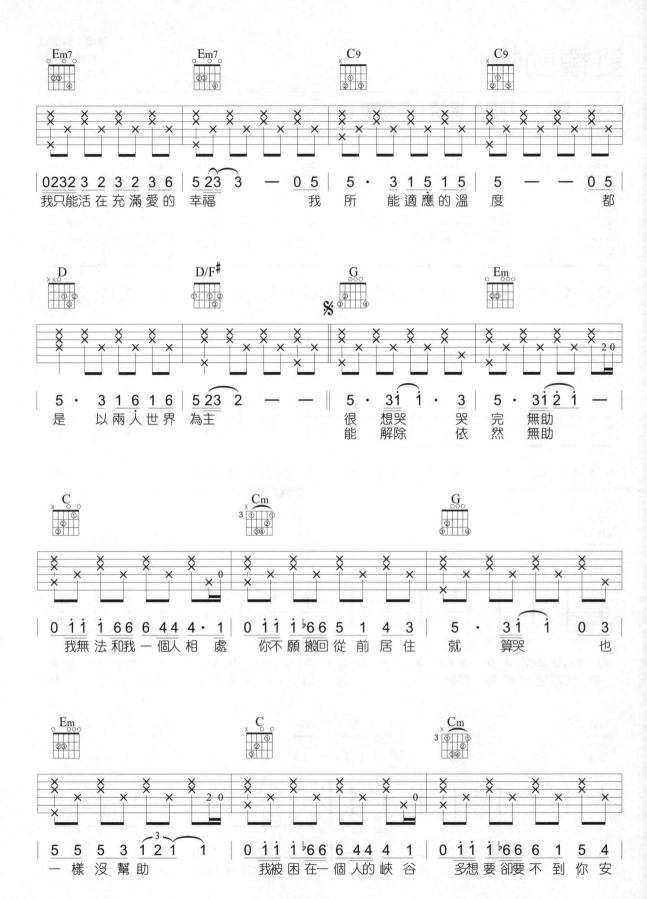

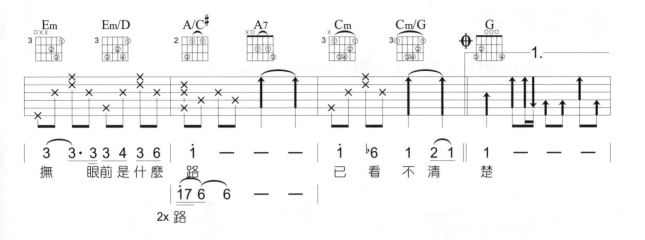

|撫 眼前是什麼 路 ｜ 已 看 不 清 楚 ｜

2x 路

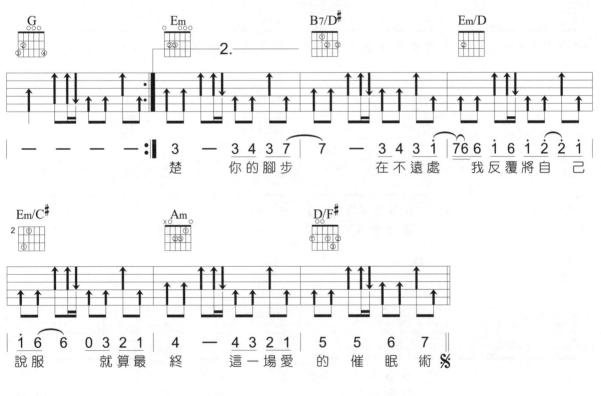

|楚 你的腳步 在不遠處 我反覆將自 己｜

|說服 就算最 終 這一場愛 的 催 眠 術 ※|

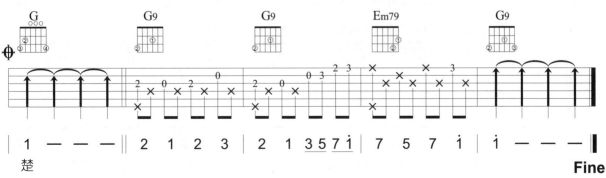

|楚 ｜

Fine

我要快樂

演唱：張惠妹
作詞：鄔裕康
作曲：林俁玉

♩ = 68　Key D　Play C　Capo 2　Rhythm 4/4 Slow Soul（16Beat）

SP：豐華音樂經紀股份有限公司

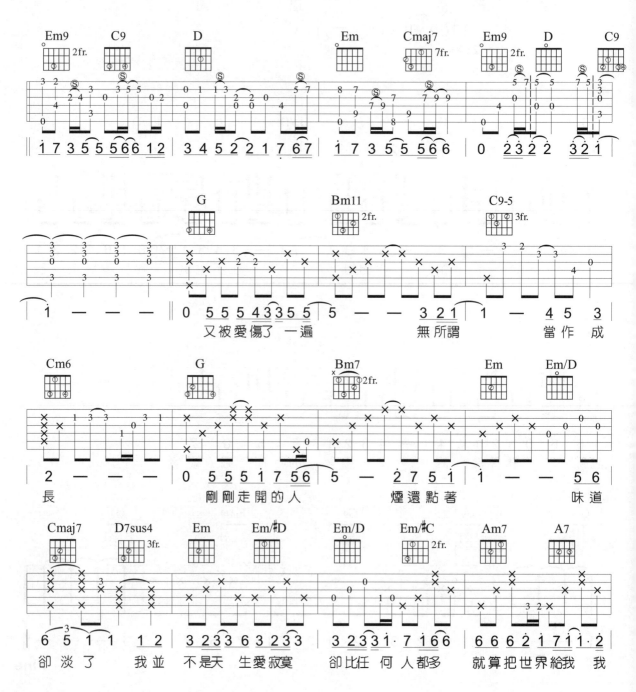

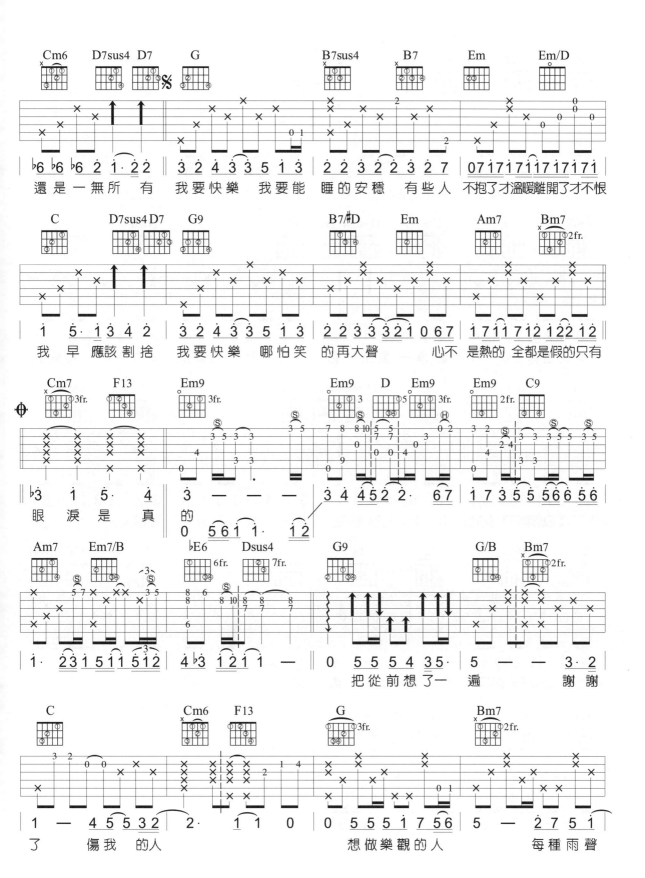

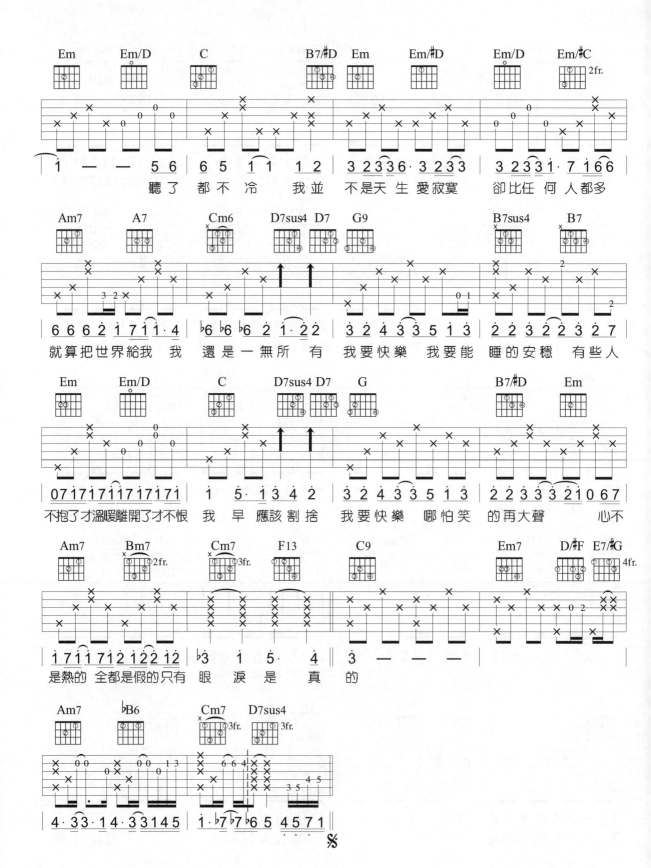

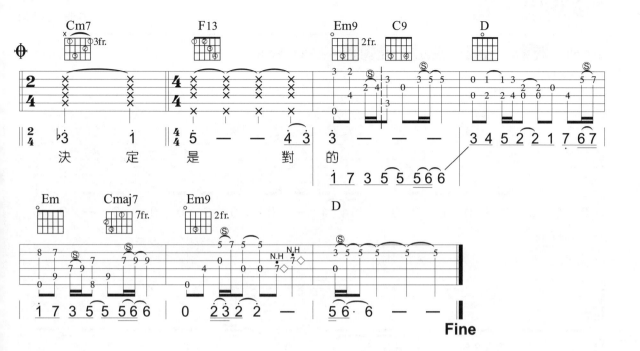

修煉愛情

演唱：林俊傑
作詞：易家揚
作曲：林俊傑

♩ = 68　Key E♭　Play C　Capo 3　Rhythm 4/4 Slow Soul

OP：UNIVERSAL MUSIC PUBLISHING LTD TAIWAN
Warner / Chappell Music Taiwan Ltd.

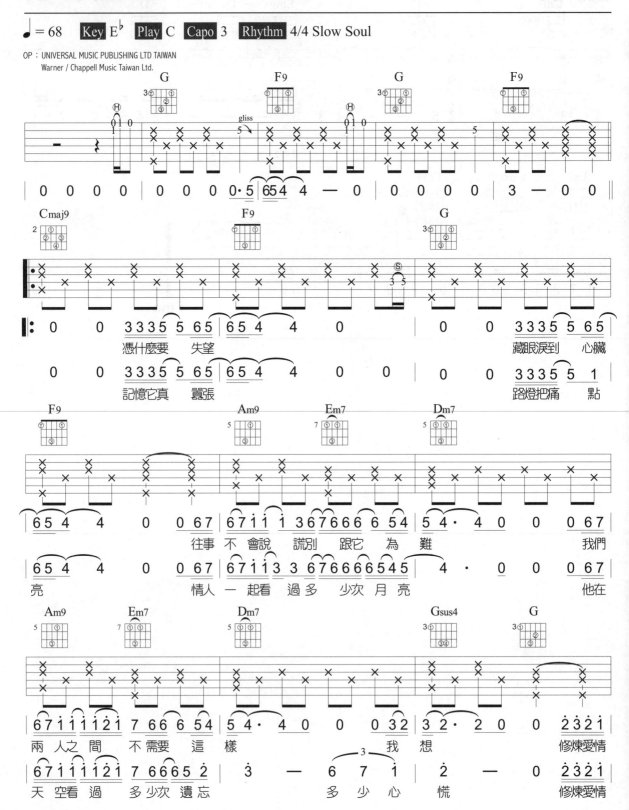

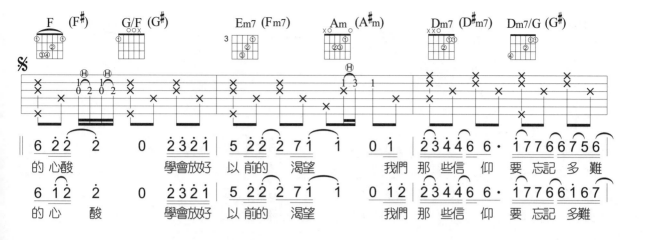

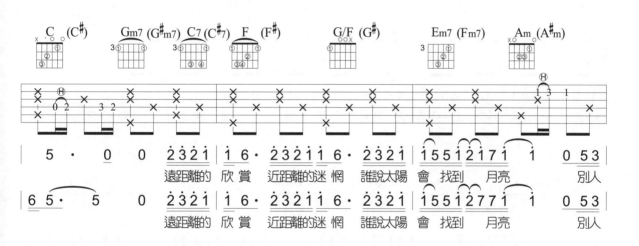

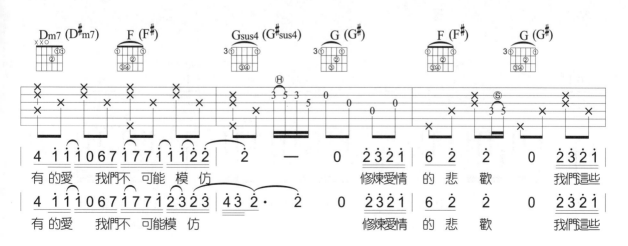

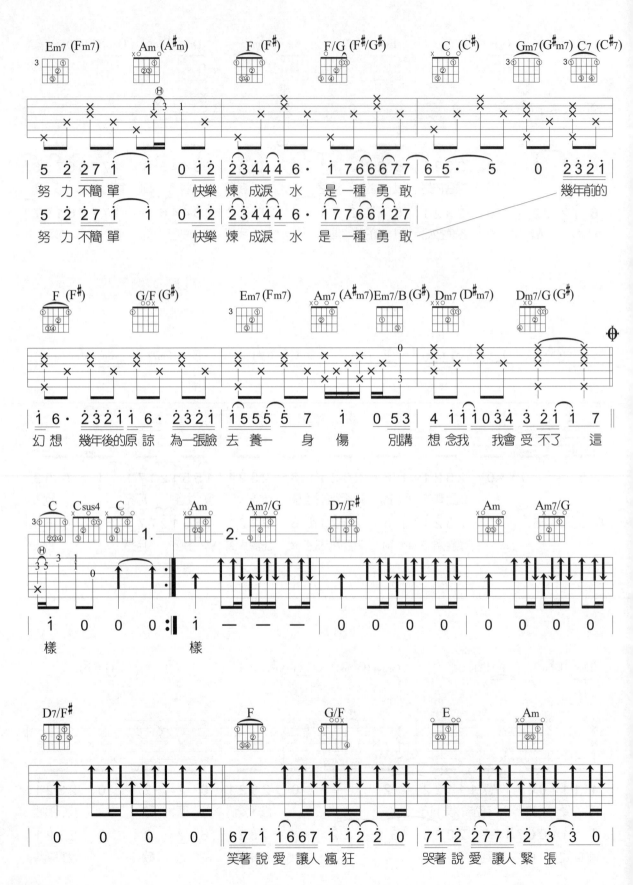

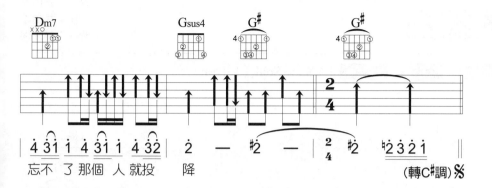

忘不 了那個 人就投 降 (轉C#調)

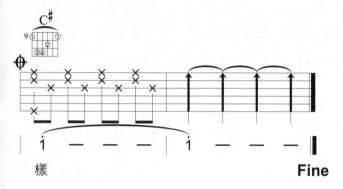

樣 **Fine**

背對背的擁抱

演唱：林俊傑
作詞：林怡鳳
作曲：林俊傑

♩ = 64　**Key** Eb　**Play** C　**Capo** 3　**Rhythm** 4/4 Slow Soul（16Beat）

OP：Touch Music Publishing Pte Ltd., Compass
SP：大潮音樂經紀有限公司

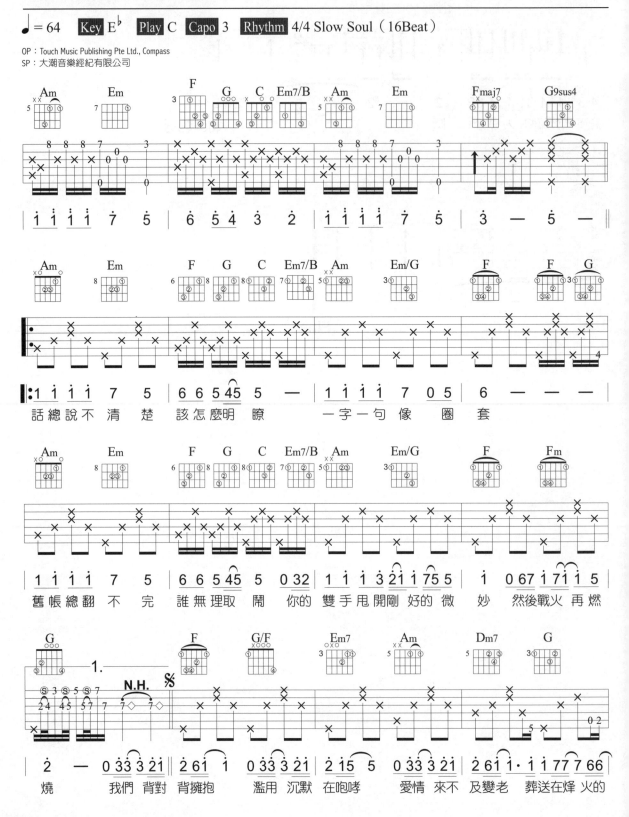

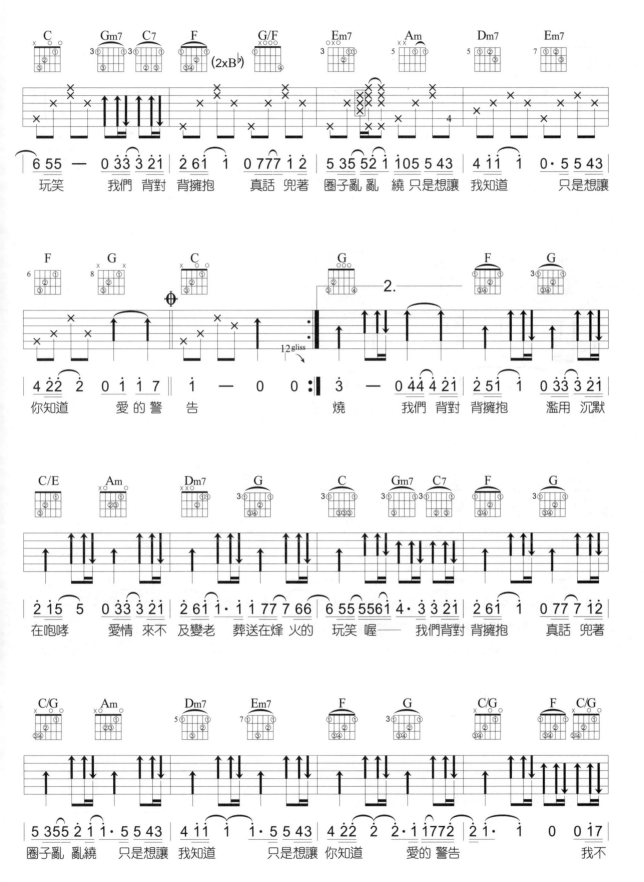

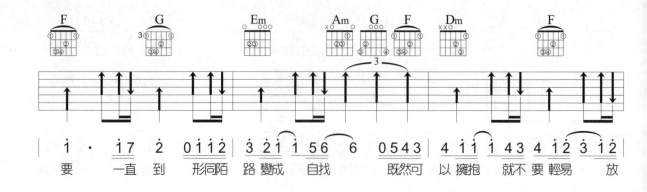

要　一直　到　形同陌　路變成　自找　　既然可　以擁抱　就不要輕易　放

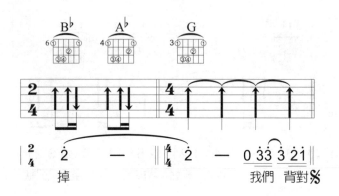

掉　　　　我們　背對

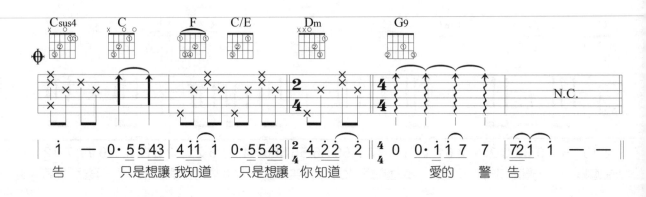

告　　只是想讓　我知道　只是想讓　你知道　　　愛的　警告

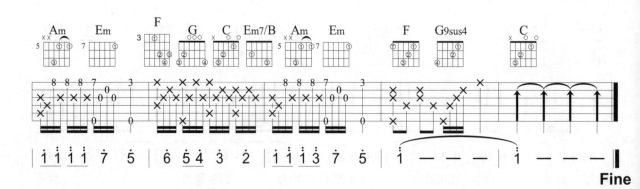

Fine

不能説的秘密

演唱：周杰倫
作詞：方文山
作曲：周杰倫

♩ = 72　Key G　Play G　Capo 0　Rhythm 4/4 Slow Soul　Tuning EGDGBE

OP：JVR Music Int'l Ltd　　　※此曲六線譜以和弦內音彈奏，亦可以和弦彈奏，可搭雙吉他伴奏更佳

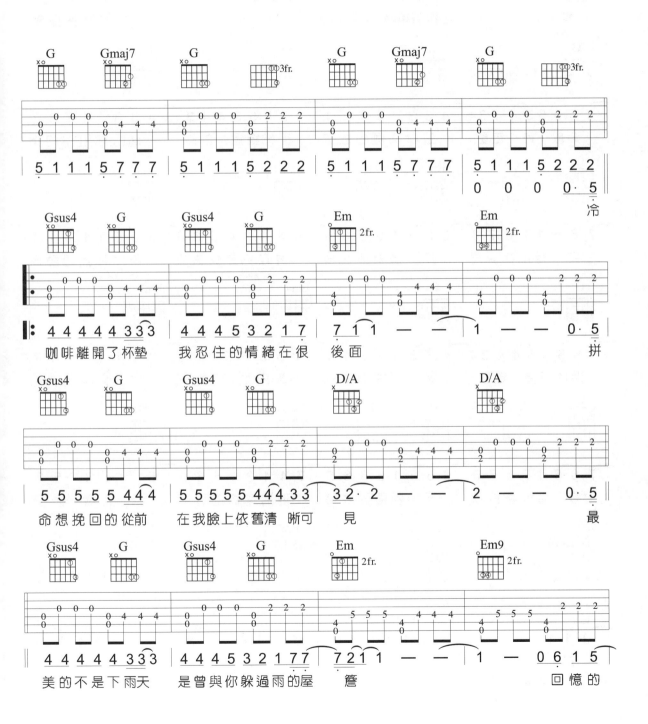

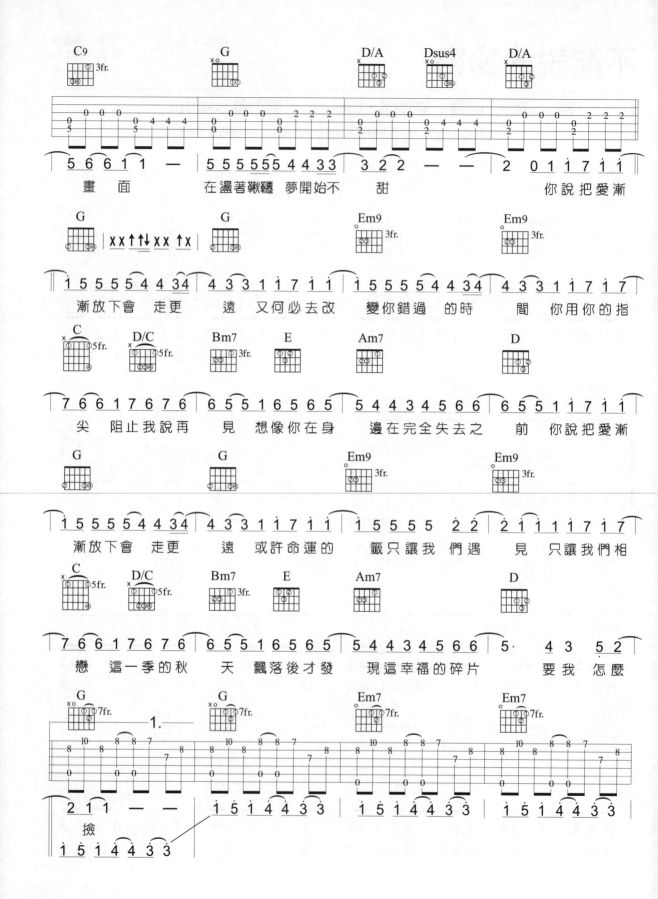

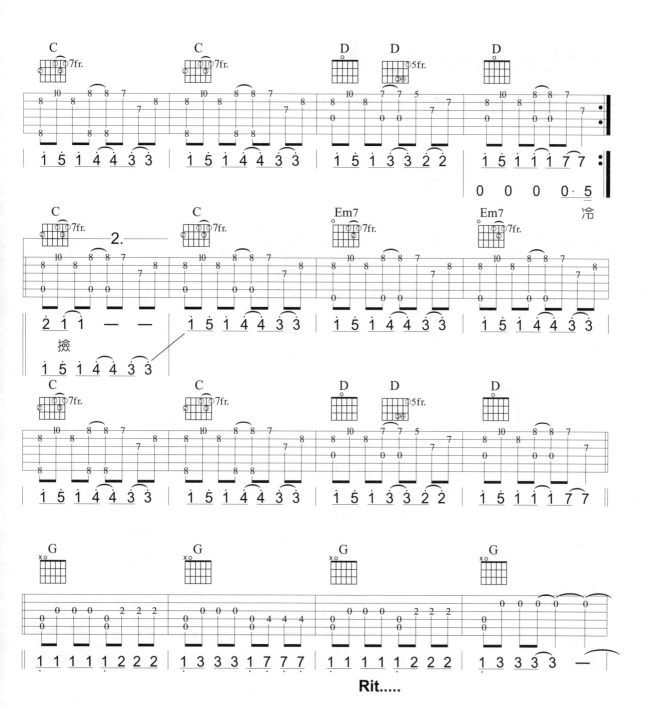

Fine

一個人想著一個人

演唱：曾沛慈
作詞：張簡君偉
作曲：張簡君偉

♩ = 68　Key E♭　Play D　Capo 1　Rhythm 4/4 Slow Soul

OP：HIM Music Publishing Inc.

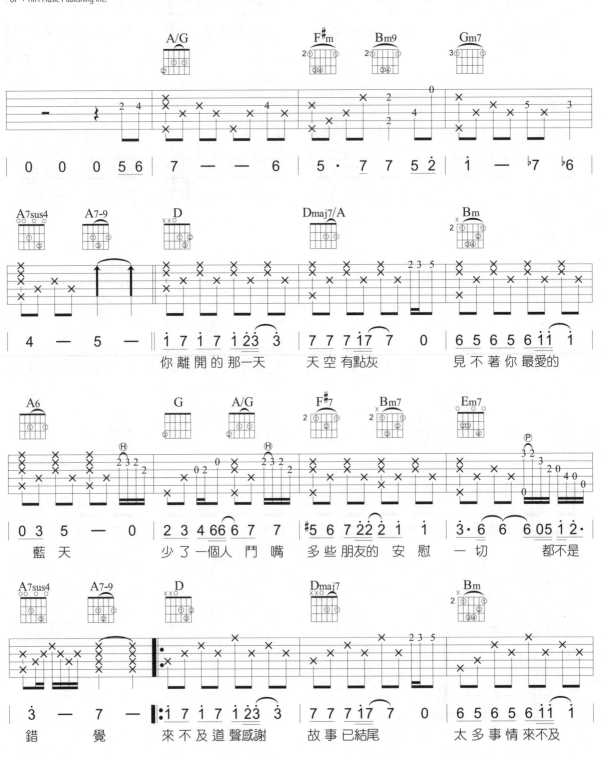

你離開的那一天　天空有點灰　　見不著你最愛的

藍天　　少了一個人鬥嘴　多些朋友的安慰　一切　　都不是

錯　　覺　　來不及道聲感謝　故事已結尾　　太多事情來不及

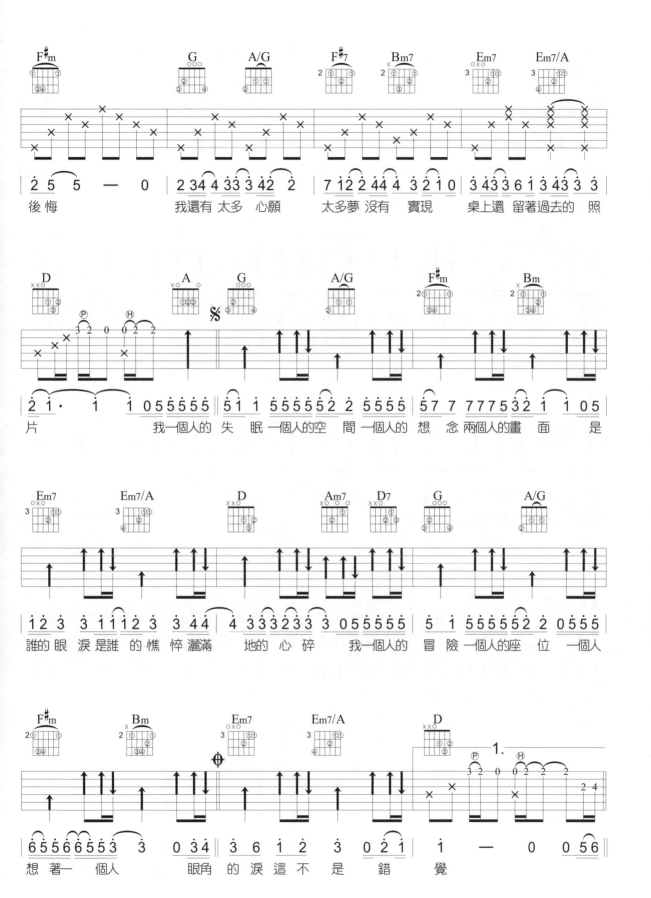

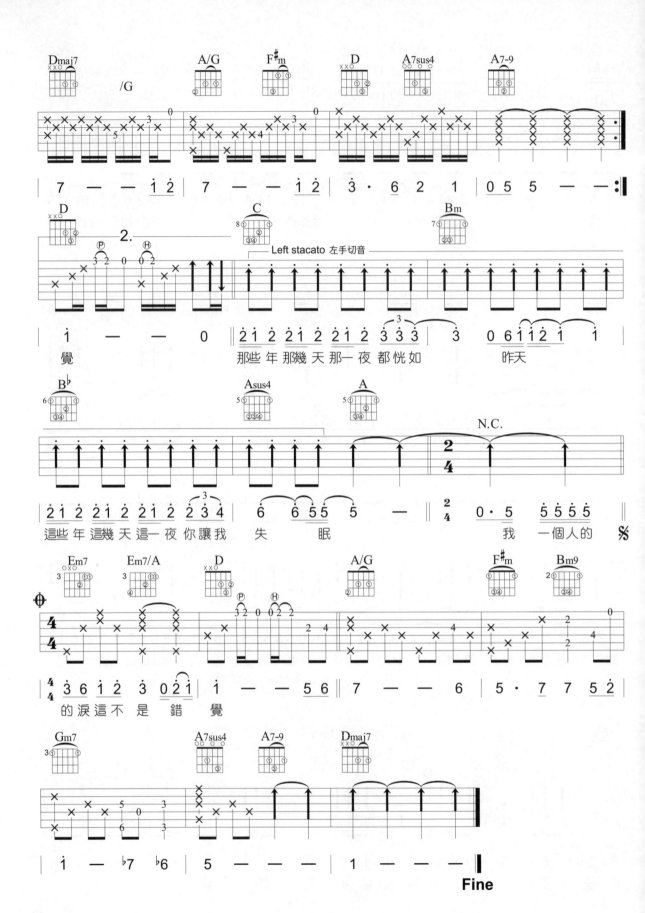

I Won't Give Up

演唱：Jason Mraz
詞曲：Jason Mraz

♩ = 68 **Key** E **Play** D **Capo** 2 **Rhythm** 6/8 Waltz **Tuning** 第六弦調D

OP：Great Hooks Music (admin by Silva Tone Music)
SP：Fujipacific Music (S.E.Asia) Ltd. Admin By 豐華音樂經紀股份有限公司

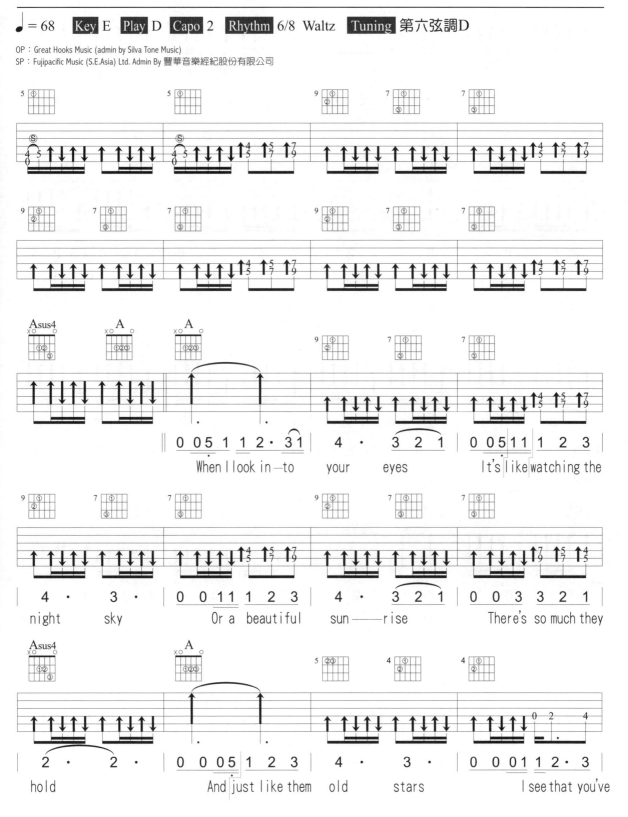

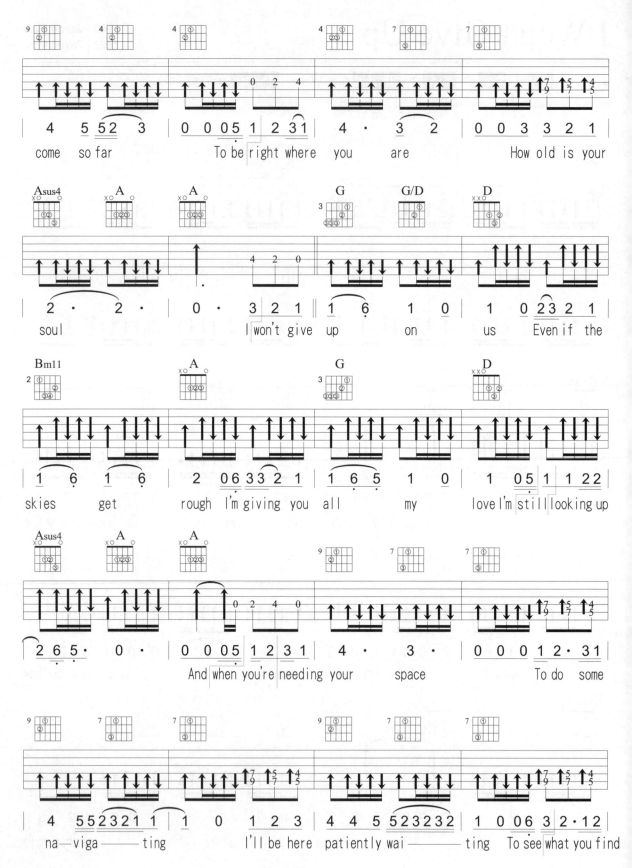

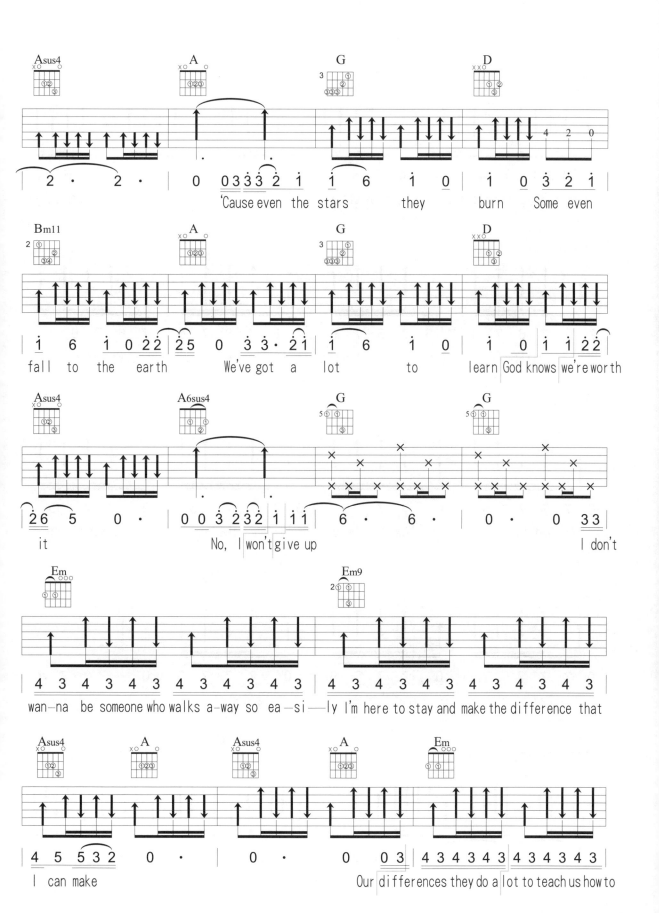

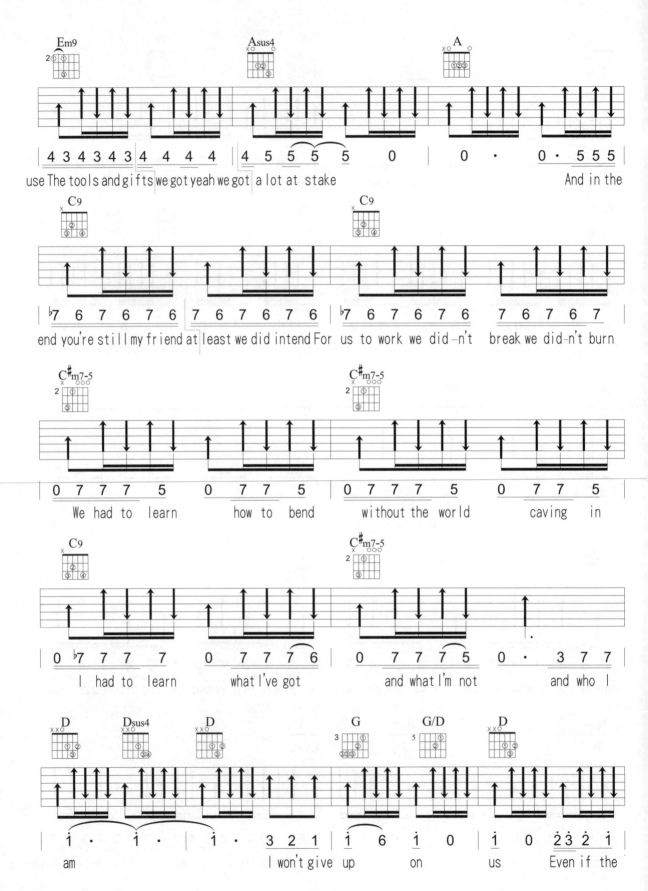

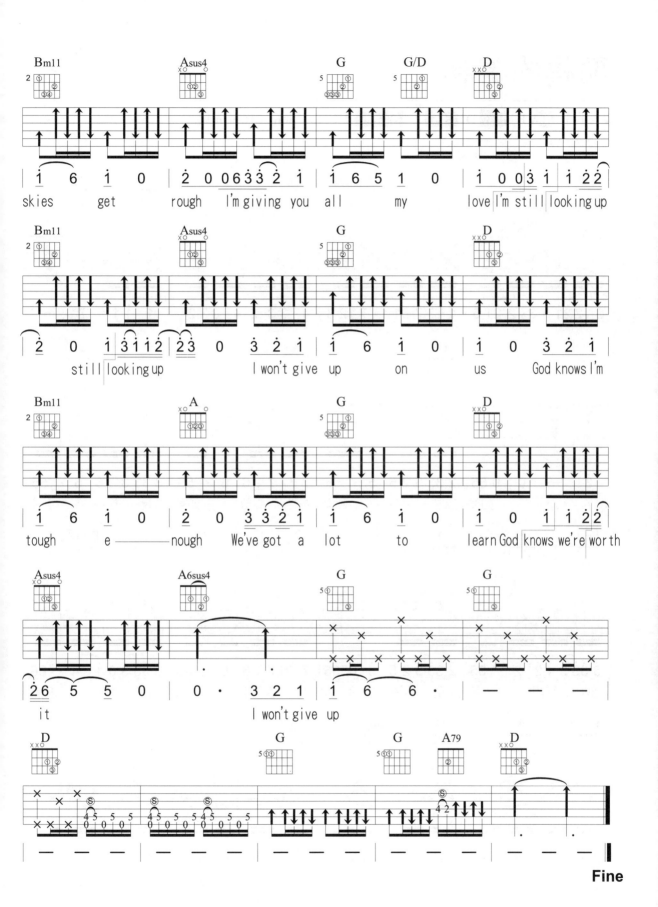

孤獨的總和

演唱：吳汶芳
作詞：吳汶芳
作曲：吳汶芳

OP：薩摩亞商百儷有限公司台灣分公司
SP：Linfair Music Publishing Ltd. 福茂著作權

♩ = 113　Key E　Play D　Capo 2　Rhythm 4/4 Slow Soul（16Beat）

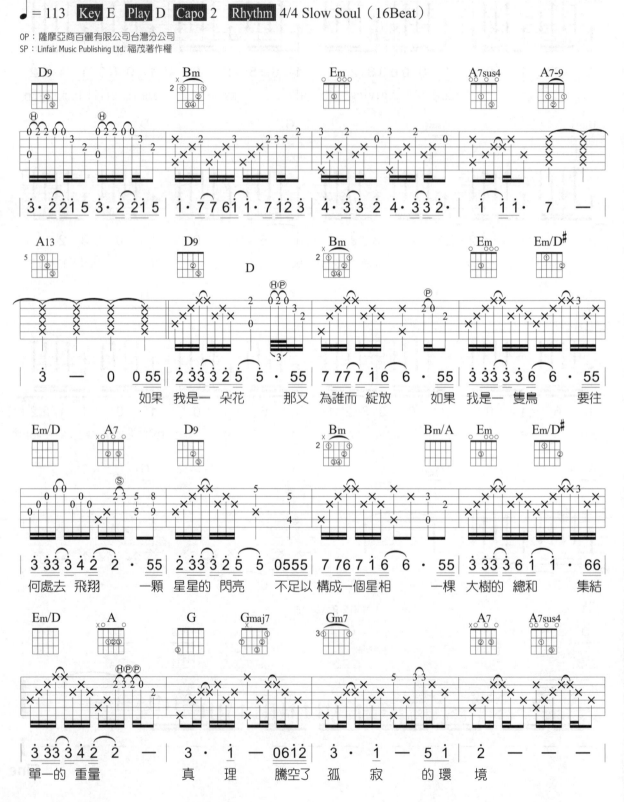

如果　我是一　朵花　　那又　為誰而　綻放　　如果　我是一　隻鳥　　要往

何處去　飛翔　　一顆　星星的　閃亮　　不足以　構成一個星相　　一棵　大樹的　總和　　集結

單一的　重量　　真理　騰空了　孤　寂　的　環境

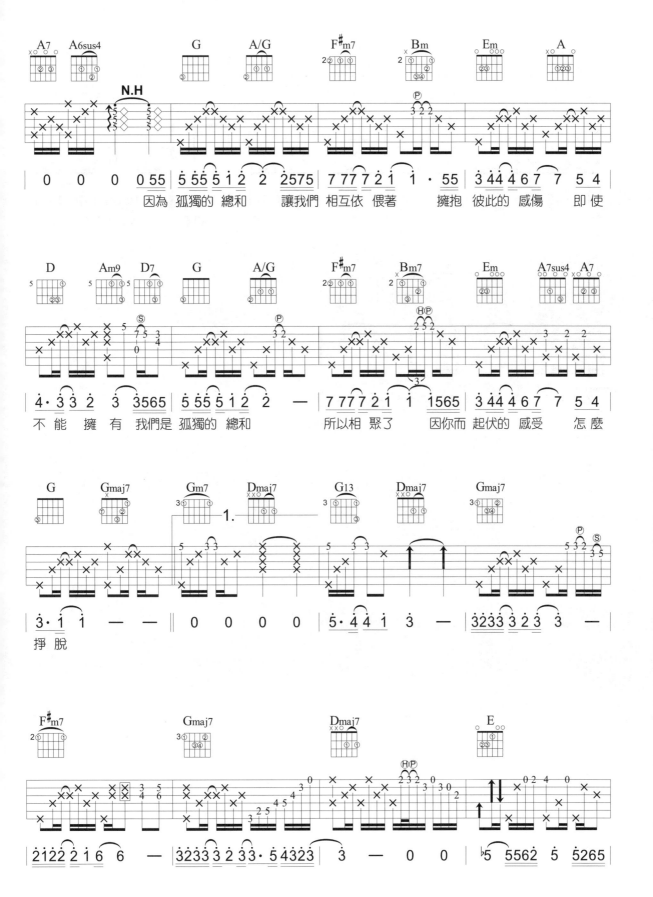

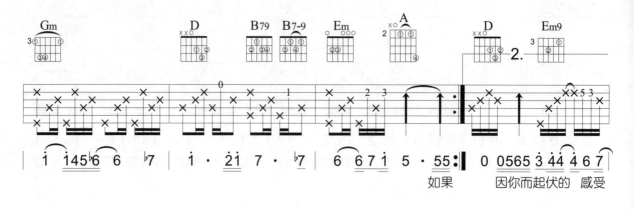

如果　　　因你而起伏的 感受

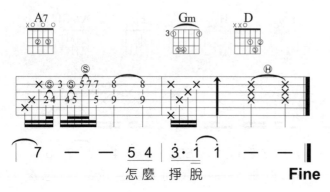

怎麼　掙　脫　　**Fine**

Saving All My Love For You

演唱：Whitney Houston
詞曲：Gerry Goffin/
Michael Masser

♩ = 65　Key A　Play A　Capo 0　Rhythm 4/4 Slow Rock

OP：SCREEN GEMS - EMI MUSIC INC.
SP：EMI MUSIC PUBLISHING (S.E.ASIA) LTD.,TAIWAN

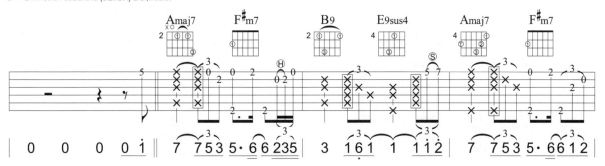

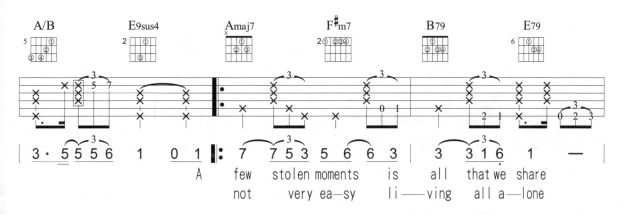

A few stolen moments is all that we share
not very ea—sy li——ving all a—lone

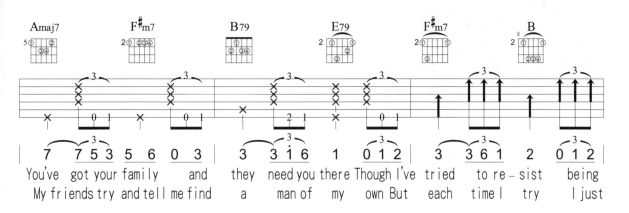

You've got your family and they need you there Though I've tried to re-sist being
My friends try and tell me find a man of my own But each time I try I just

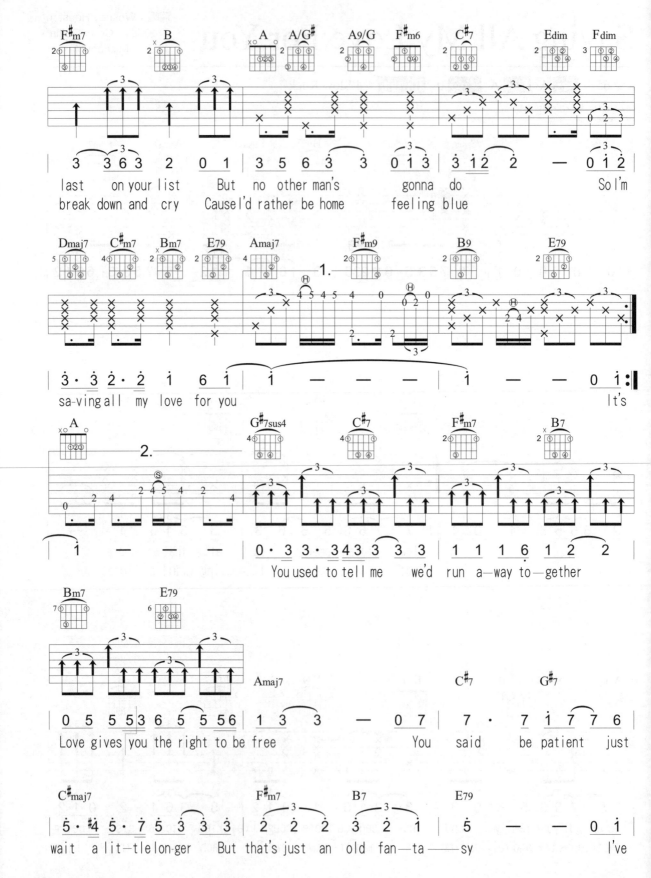

愛著愛著就永遠

演唱：田馥甄(Hebe)
作詞：徐世珍、吳輝福
作曲：張簡君偉

♩ = 56　**Key** D　**Play** C　**Capo** 2　**Rhythm** 4/4 Slow Soul（16Beat）

OP：HIM Music Publishing Inc.

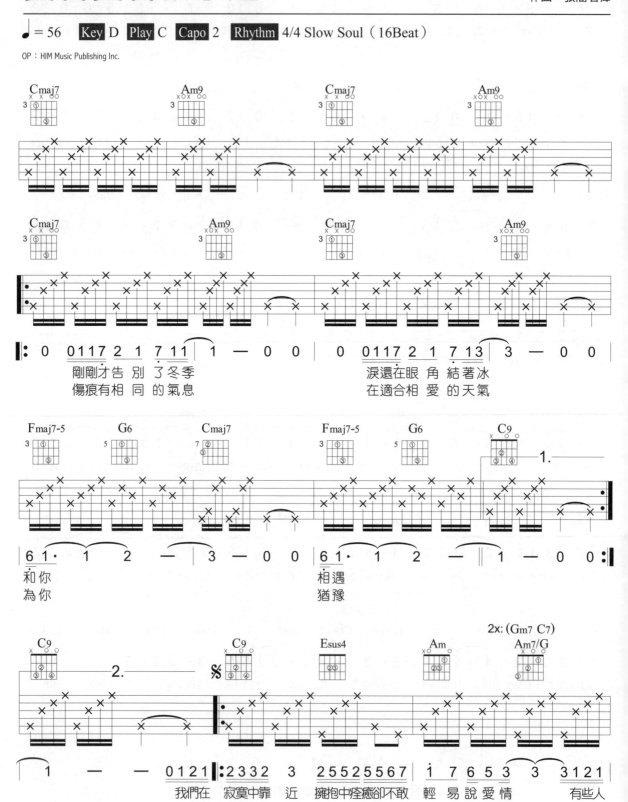

剛剛才告 別 了冬季
傷痕有相 同 的 氣息

淚還在眼 角 結著冰
在適合相 愛 的天氣

和你
為你

相遇
猶豫

我們在 寂寞中靠 近 擁抱中痊癒卻不敢 輕 易 說 愛情　　有些人

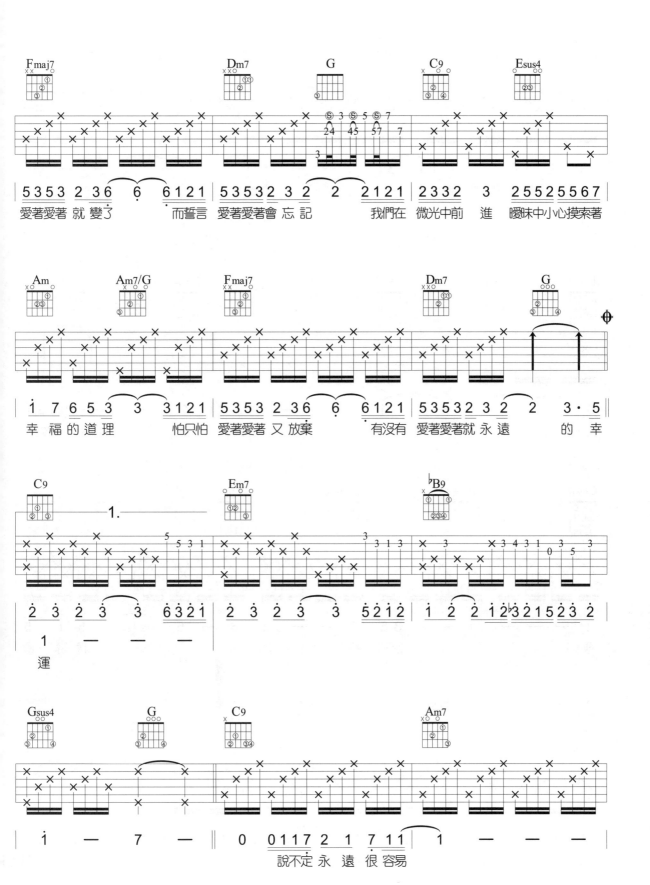

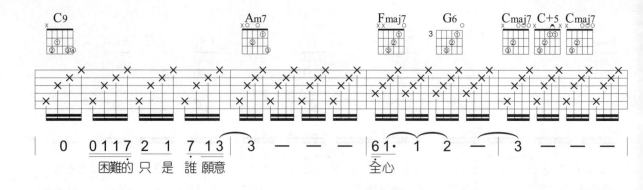

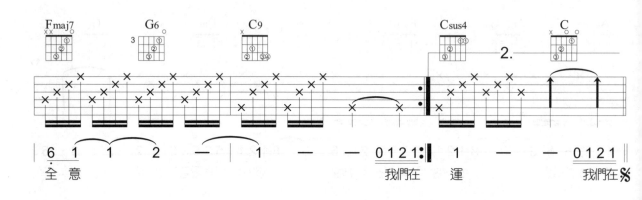

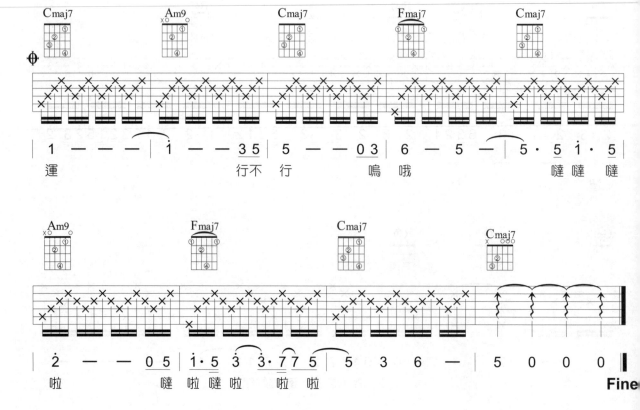

Wake Me Up When September Ends

演唱：Green Day
作詞：Job Billie Armstong
作曲：Job Billie Armstong、
　　　Frank E.Wright、Michael

♩= 102　Key G　Play G　Capo 0　Rhythm Slow Rock

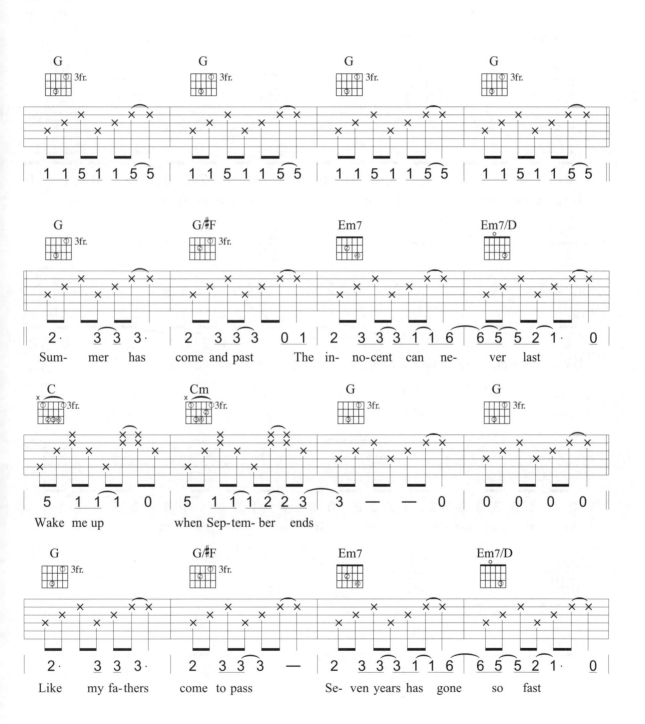

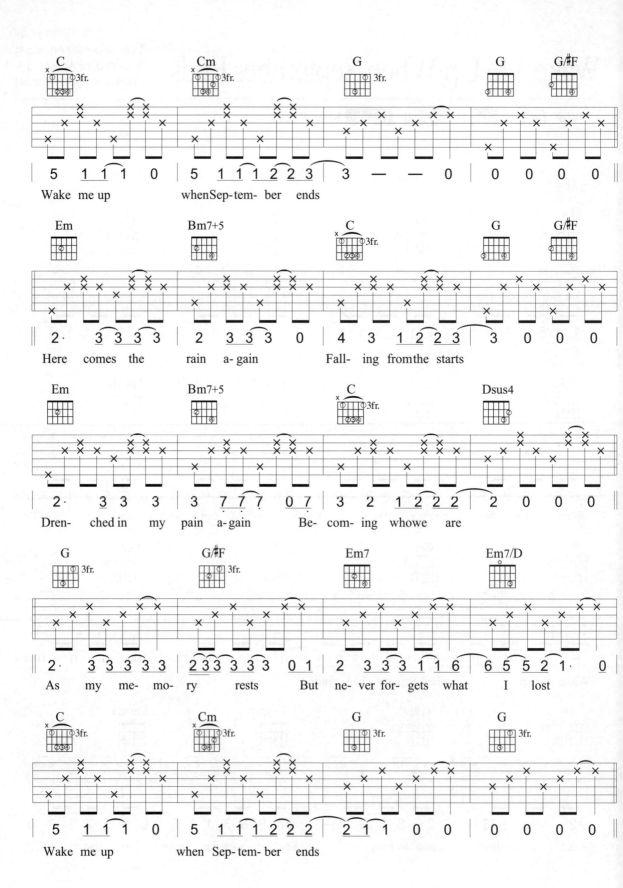

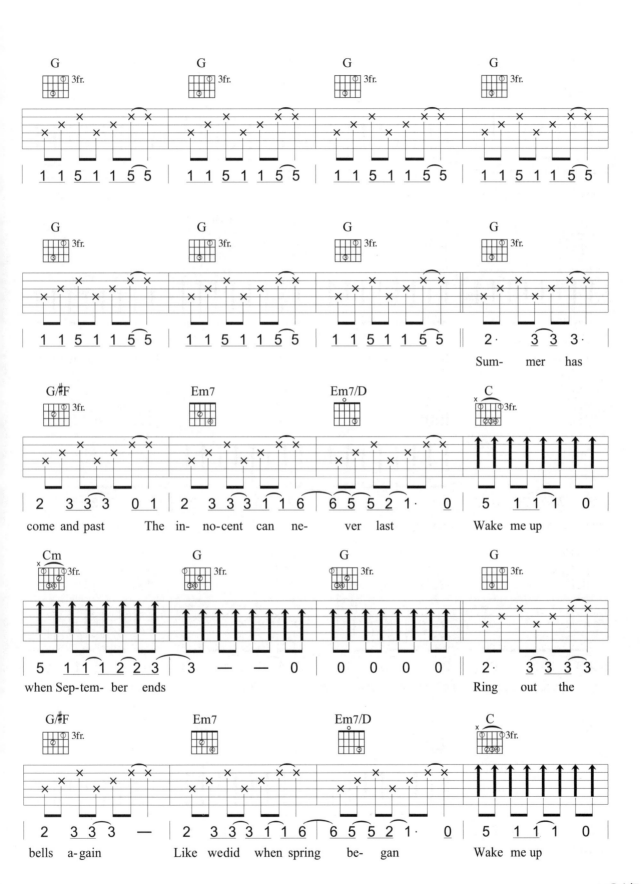

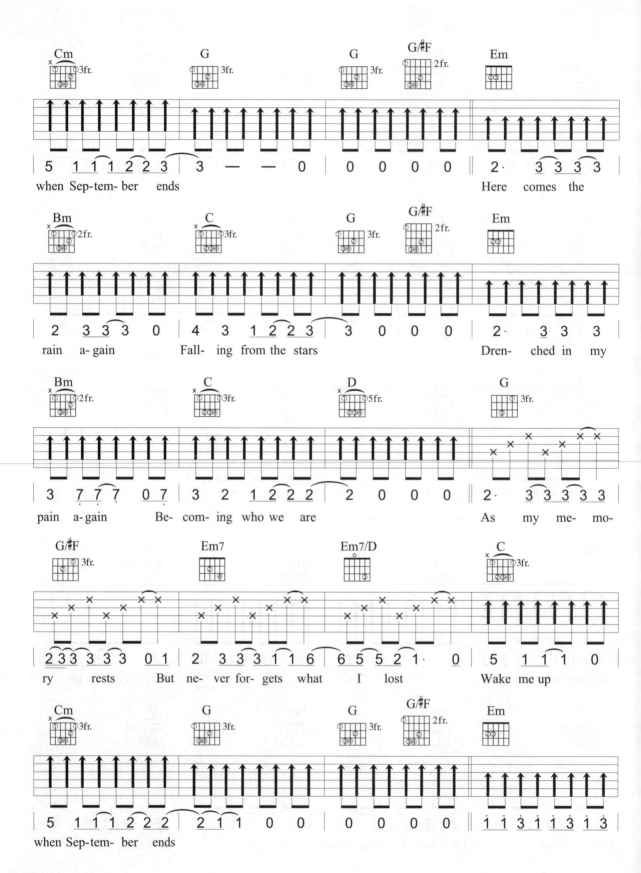

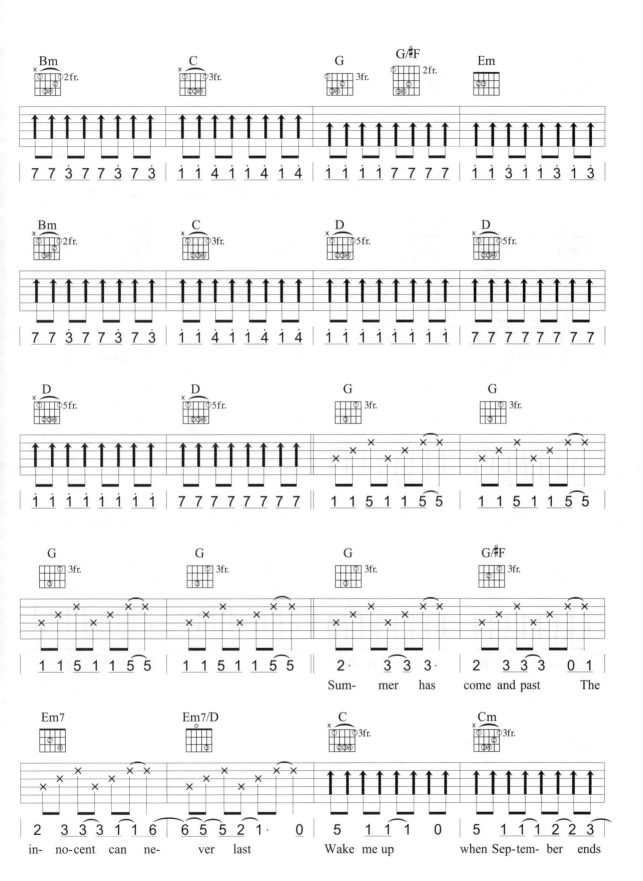

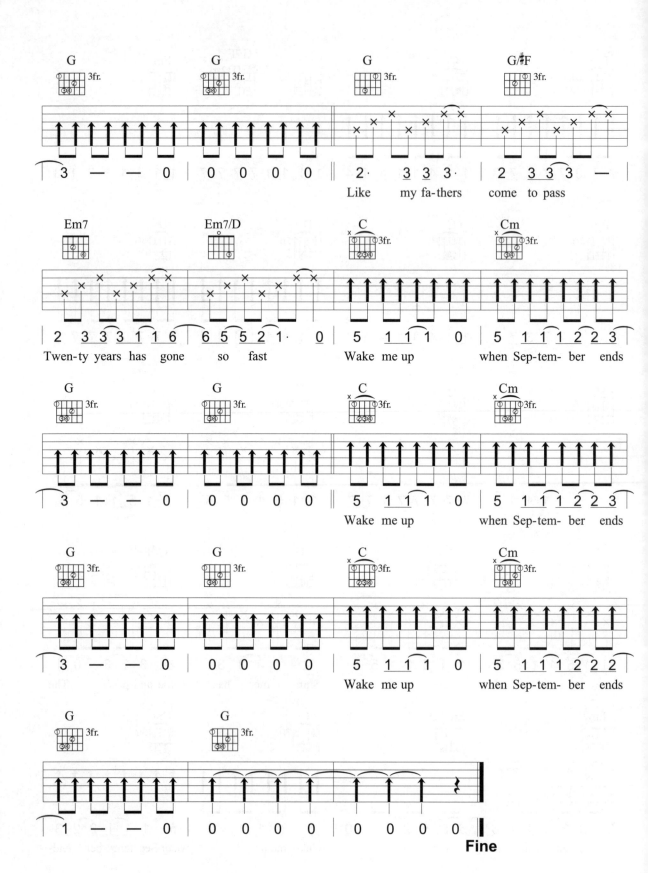

指彈吉他 訓練大全
Complete Fingerstyle Guitar Training

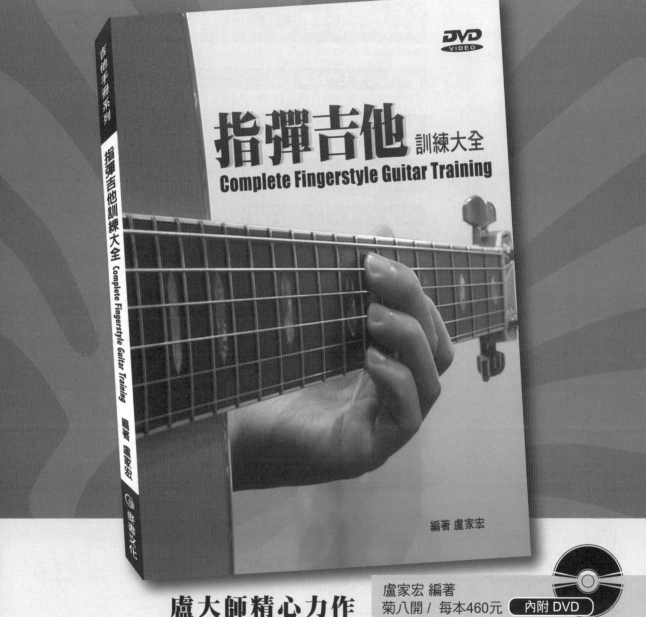

盧大師精心力作

盧家宏 編著
菊八開 / 每本460元　內附DVD

· 第一本專為 Fingerstyle Guitar學習所設計的教材
· 從基礎到進階，一步一步徹底了解指彈吉他演奏之技術
· 涵蓋各類音樂風格編曲手法、名家經典範例
· 內附經典《卡爾卡西》漸進式練習曲樂譜
· 將同一首歌轉不同的調，以不同曲風呈現，以了解編曲變奏之觀念

郵政劃撥 / 17694713　戶名 / 麥書國際文化事業有限公司

如有任何問題請電洽：（02）23636166　吳小姐

麥書國際文化事業有限公司

麥書文化

最新圖書目錄

學習音樂最佳途徑
音樂人必備叢書
專業樂譜

■ 學習音樂最佳途徑
■ 音樂人必備叢書
■ 專業樂譜

**COMPLETE
CATALOGUE**

民謠彈唱系列

吉他玩家
Guitar Player
周重凱 編著 / 菊8開 / 440頁 / 400元
2014年全新改版。周重凱老師繼「樂知音」一書後又一精心力作。全書由淺入深，吉他玩家不可錯過。精選近年來吉他伴奏之經典歌曲。

吉他贏家
Guitar Winner
周重凱 編著 / 16開 / 400頁 / 400元
融合中西樂器不同的特色及元素，以突破傳統的彈奏方式編曲，加上完整而精緻的六線套譜及範例練習，淺顯易懂，編曲好彈又好聽，是吉他初學者及彈唱者的最愛。

名曲100(上)(下)
The Greatest Hits No.1.2
潘尚文 編著 / 菊8開 / 216頁 / 每本320元　CD
收錄自60年代至今吉他必練的經典西洋歌曲。全書以吉他六線譜編著，並附有中文翻譯、光碟示範，每首歌曲均有詳細的技巧分析。

**六弦百貨店精選紀念版
1998—2013**
Guitar Shop1998-2013
潘尚文 編著 / 菊8開
每本220元
每本280元　CD / VCD
每本300元　VCD + mp3
分別收錄1998~2013各年度國語暢銷排行榜歌曲，內容涵蓋六弦百貨店歌曲精選。全新編曲，精彩彈奏分析。

電吉他系列

電吉他完全入門24課
Complete Learn To Play Electric Guitar Manual
劉旭明 編著　DVD+MP3 / 菊8開 / 144頁 / 定價360元
由淺入深、循序漸進的學習，從認識電吉他到彈奏電吉他，想成為Rocker很簡單。

主奏吉他大師
Masters Of Rock Guitar
Peter Fischer 編著　CD / 菊8開 / 168頁 / 360元
書中講解大師必備的吉他演奏技巧，描述不同時期各個頂級大師演奏的風格與特點，列舉了大師們的大量精彩作品，進行剖析。

節奏吉他大師
Masters Of Rhythm Guitar
Joachim Vogel 編著　CD / 菊8開 / 160頁 / 360元
來自各頂尖級大師的200多個不同風格的演奏套路，搖滾，靈歌與瑞格，新浪潮，鄉村，爵士等精彩樂句。介紹大師的成長道路，配有樂譜。

藍調吉他演奏法
Blues Guitar Rules
Peter Fischer 編著　CD / 菊8開 / 176頁 / 360元
書中詳細講解了如何勾建布魯斯節奏框架，布魯斯演奏樂句，以及布魯斯Feeling的培養，並以布魯斯大師代表級人物們的精彩樂句作為示範。

搖滾吉他祕訣
Rock Guitar Secrets
Peter Fischer 編著　CD / 菊8開 / 192頁 / 360元
書中講解非常實用的蜘蛛爬行手指熱身練習，各種調式音階、神奇音階、雙手點指、泛音點指、搖把俯衝轟炸以及即興演奏的創作等技巧，傳播正統音樂理念。

**Speed up
電吉他Solo技巧進階**
馬歇柯爾 編著　樂譜書+DVD大碟 / 800元
本張DVD是馬歇柯爾首次在亞洲拍攝的個人吉他教學、演奏，包含精采現場Live演奏與15個Marcel經典歌曲樂句解析(Licks)。以幽默風趣的教學方式分享獨門絕技以及音樂理念，包括個人拿手的切分音、速彈、掃弦、點弦...等技巧。

Come To My Way
Neil Zaza
Neil Zaza 編著　教學DVD / 800元
美國知名吉他講師，Cort電吉他代言人。親自介紹獨家技法，包含掃弦、點弦、調式系統、器材解說…等，更有完整的歌曲彈奏分析及Solo概念教學，並收錄精彩演出九首，全中文字幕解說。

瘋狂電吉他
Carzy Eletric Guitar
潘學觀 編著　CD / 菊8開 / 240頁 / 499元
國內首創電吉他CD教材。速彈、藍調、點弦等多種技巧解析。精選17首經典搖滾樂曲演奏示範。

搖滾吉他實用教材
The Rock Guitar User's Guide
曾國明 編著　CD / 菊8開 / 232頁 / 定價500元
最紮實的基礎音階練習。教你在最短的時間內學會速彈祕方。近百首的練習譜例。配合CD的教學，保證進步神速。

搖滾吉他大師
The Rock Guitaristr
浦山秀彥 編著 / 菊16開 / 160頁 / 定價250元
國內第一本日本引進之電吉他系列教材，近百種電吉他演奏技巧解析圖示，及知名吉他大師的詳盡譜例解析。

天才吉他手
Talent Guitarist
江建民 編著　教學VCD / 定價800元
本專輯為全數位化高品質音樂光碟，多軌同步放映練習。原曲原譜，錄音室吉他大師江建民老師親自示範講解。離開我、明天我要嫁給你...等流行歌曲編曲實例完整技巧解說。六線套譜對照練習，五首MP3伴奏練習用卡拉OK。

征服琴海1、2
Complete Guitar Playing No.1、No.2
林正如 編著　3CD / 菊8開 / 352頁 / 定價700元
國內唯一一本參考美國MI教學系統的吉他用書。第一輯為實務運用與觀念解析並重，最基本的學習奠定穩固基礎的教科書，適合興趣初學者。第二輯包含總體概念和共二十三章的指板訓練與即興技巧，適合嚴肅初學者。

前衛吉他
Advance Philharmonic
劉旭明 編著　2CD / 菊8開 / 256頁 / 定價600元
美式教學系統之吉他專用書籍。從基礎電吉他技巧到各種音樂觀念、型態的應用。音階、和弦節奏、調式訓練。Pop、Rock、Metal、Funk、Blues、Jazz完整分析，進階彈奏。

調琴聖手
Guitar Sound Effects
陳慶民、華育棠 編著　CD / 菊8開 / 360元
最完整的吉他效果器調校大全，各類型吉他、擴大機徹底分析，各類型效果器完整剖析，單踏板效果串接實戰運用，60首各類型音色示範、演奏。

古典吉他系列

樂在吉他
Joy With Classical Guitar
楊昱泓 編著　CD+DVD / 菊8開 / 128頁 / 360元
本書專為初學者設計，學習古典吉他從零開始。內附原譜對照之音樂CD及DVD影像示範。樂理、音樂符號術語解說、音樂家小故事、作曲家年表。

**古典吉他名曲大全
(一)(二)(三)**
Guitar Famous Collections No.1、No.2、No.3
古典吉他名曲大全(一)(二)(三)
楊昱泓 編著 菊八開
定價皆550元（DVD+MP3）
收錄世界吉他古典名曲，五線譜、六線譜對照、無論彈民謠吉他或古典吉他，皆可體驗彈奏名曲的感受，古典名師探譜、編奏。

編著 周重凱

封面設計 陳以琁

美術編輯 沈育姍・陳以琁

電腦製譜 李國華・史景獻・康智富・林聖堯・林怡君

譜面輸出 李國華・史景獻・康智富・林聖堯・林怡君

出版發行 麥書國際文化事業有限公司

地址 10647台北市羅斯福路三段325號4F-2

電話 886-2-23636166・886-2-23659859

傳真 886-2-23627353

郵政劃撥 17694713

戶名 麥書國際文化事業有限公司

登記證 行政院新聞局局版台業第6074號

廣告回函 台灣北區郵政管理局登記證第03866號

ISBN 978-986-5952-43-3

http : // www.musicmusic.com.tw

E-mai : vision.quest@msa.hinet.net

中華民國103年10月三版

版權所有 翻印必究

本書如有缺頁、破損，請寄回更換 謝謝！

GUITAR INNER

讀者回函

感謝您購買本書！為加強對讀者提供更好的服務，請詳填以下資料，寄回本公司，您的資料將立刻列入本公司優惠名單中，並可得到日後本公司出版品之各項資料及意想不到的優惠哦！

姓名＿＿＿＿＿＿＿＿＿＿＿＿＿　性別 ○男　○女＿＿＿＿＿＿

生日＿＿＿＿＿ /＿＿ /＿＿＿＿＿　電話＿＿＿＿＿＿＿＿＿＿＿＿

E-mail ＿＿＿＿＿＿＿＿＿＿＿＿＿＿＿＿＿＿＿＿＿＿＿＿＿＿＿

地址 ＿＿＿＿＿＿＿＿＿＿＿＿＿＿＿＿＿＿＿＿＿＿＿＿＿＿＿＿

機關學校 ＿＿＿＿＿＿＿＿＿＿＿＿＿＿＿＿＿＿＿＿＿＿＿＿＿＿

● 請問您曾經學過的樂器有哪些？
　□ 鋼琴　　□ 吉他　　□ 弦樂　　□ 管樂　　□ 國樂　　□ 其他＿＿＿＿

● 請問您是從何處得知本書？
　□ 書店　　□ 網路　　□ 社團　　□ 樂器行　　□ 朋友推薦　　□ 其他＿＿＿＿

● 請問您認為本書的難易度如何？
　□ 難度太高　　□ 難易適中　　□ 太過簡單

● 請問您認為本書整體看來如何？
　□ 棒極了　　□ 還不錯　　□ 遜斃了

● 請問您認為本書的售價如何？
　□ 便宜　　□ 合理　　□ 太貴

● 請問您希望未來公司為您提供哪方面的出版品，或者有什麼建議？

＿＿＿＿＿＿＿＿＿＿＿＿＿＿＿＿＿＿＿＿＿＿＿＿＿＿＿＿＿＿＿＿＿＿

＿＿＿＿＿＿＿＿＿＿＿＿＿＿＿＿＿＿＿＿＿＿＿＿＿＿＿＿＿＿＿＿＿＿

＿＿＿＿＿＿＿＿＿＿＿＿＿＿＿＿＿＿＿＿＿＿＿＿＿＿＿＿＿＿＿＿＿＿

非常感謝您填寫本表格，我們將極慎重的考慮您的意見，並立即將您的資料建檔。謝謝！

寄件人 _____

地　址 □□□ _____

廣　告　回　函
台灣北區郵政管理局登記證
台北廣字第03866號

郵資已付 免貼郵票

麥書國際文化事業有限公司
10647 台北市羅斯福路三段325號4F-2
4F.-2, No.325, Sec. 3, Roosevelt Rd.,
Da'an Dist., Taipei City 106, Taiwan (R.O.C.)

為加速郵件處理　·　請勿使用訂書針